PERFORMANCE SOUNDS GENDER

SOCIETY ARCHITECTURE HUMANITIES

VISUAL ARTS DESIGN

前現代與後現代對闇暗舞蹈的影響

日本暗黑舞踏

Ankoku Butoh: The Premodern and Postmodern
Influences on the Dance of Utter Darkness

蘇姍·克蘭（Susan B. Klein）著　陳志宇譯

發行人：陳志宇
書名：日本暗黑舞踏 (Ankoku Butoh)
作者：蘇姍‧克蘭（Susan B. Klein）
譯者：陳志宇（ChihYu Chen）
攝影：許　斌
審閱：林于竝
導讀：王墨林
設計：林曉郁
編輯：黃亮真、陳吉瑪、李欣潔
出版：左耳文化出版社（Zoar Int'l Press/Z.I.P.）

台北發行所：106 台北市大安區忠孝東路四段220號4樓
電話：+886 2.2711.8135
傳真：+886 2.2711.9116

紐約發行所：512 9th Street, Brooklyn, NY 11215, USA
電話：+1 201.399.2267
傳真：+1 623.433.4054

www.zoarbook.com
info@zoarbook.com

製版印刷：美圖印刷 +886 2.2222.5998
出版日期：2007年5月15日
版次：初版 1 刷（平裝）
ISBN-13：978-986-83080-1-5
定價：420元

國家圖書館出版品預行編目資料

日本暗黑舞踏：前現代與後現代對闇暗舞蹈的影響
／蘇姍‧克蘭（Susan B. Klein）著；陳志宇譯
—初版—，台北市：左耳文化，2007〔民96〕

面；公分
參考書目：面
譯自：*Ankoku Butoh: The Premodern and Postmodern
Influences on the Dance of Utter Darkness*

ISBN: 978-986-83080-1-5 （平裝）

1.舞蹈－日本

976.231　　　　　　　　　　　96000519

本書由 台北市文化局　財團法人 國家文化藝術 基金會 National Culture and Arts Foundation 補助出版

目次

目次

目次

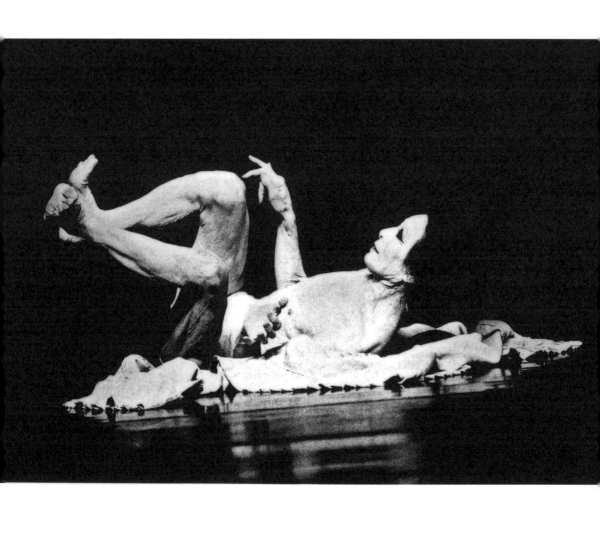

導讀(一)
超現實與反秩序：日本舞踏的非理性精神　　　　　　王墨林

日本「舞踏」與中文「舞蹈」同義，但意思不同的是，現在提起「舞踏」(Butoh) 的話，它已用來表示一種擠眉弄眼，身體抹滿白粉的怪異舞蹈。這種舞蹈形式早在戰後即已被創造出來，一直到 1978 年被介紹到西方世界之後，像法國有名的太陽劇團，及德國舞蹈大師碧娜‧鮑許 (Pina Bausch) 都從這裡受到一定的影響。這樣的影響促使西方將萎縮的表演藝術重新注入新血，被演過幾千幾萬次的莎士比亞古典劇及貝克特的現代劇，都再以「舞踏」的形式被重新創造一次。即使這樣，舞踏在日本國內也並未獲得它崇高的地位。

日本表演藝術家認為，舞踏對現代人概念中的事物，提出了深刻的質問：為什麼東方的身體動作跟西方的不同？為什麼舞蹈不能呈現心靈流動的狀態？為什麼戲劇要從台詞開始？「舞踏」的質問透過它的表演形式，如同阻絕了一般對戲劇或舞蹈的概念繼續延伸，而重新從一個新的起點出發。甚而，它的美學形式也是在充實它的這種革命精神的意識型態；全身抹白在「歌舞伎」中是假面化，其意義延伸到「舞踏」中則是對肉體的否定，專注於心靈的展露；光頭象徵著脫離紅塵、重歸原胎的玄思；性倒錯是對管理社會中男女地位被固定的反動。

戰後的日本在五〇年代，土方巽 (這位舞踏家已於 1986 年去世) 以及大野一雄 (這位舞踏先驅者，今年已屆滿八十歲，仍在日本及西歐各國表演不輟) 這兩位現代舞者覺得西方芭蕾「從頭到腳趾成為挺直一線」的身體語言，已經無法表達出日本人當時面

對一片殘垣斷壁的鬱暗心情，於是他們合力創立了一個從日本人的身體語言出發的「舞黑舞踏派」（Ankoku-Butoh-ha）。它在一定程度上仍然接受了西方超現實現主義藝術所建立的「非理性」及「恍惚」（convulsive beauty）的美學形式，並且慎重地揉和了日本人向內縮曲的身體語言；同時受到新達達主義反藝術觀念的影響，大量運用了現實物體。如經常在舞台上出現的動物，西方早在1920年，法國的達達主義藝術家畢卡比亞（Francis Picabia）就已經嘗試把一隻活的猴子掛在畫布上。現代德國觀念藝術家波依斯（Joseph Beuys）也在1963年，以金色的葉子覆蓋著臉，抱著一隻野兔，對它傾訴繪畫的事，這是有名的《對死兔談論繪畫》的表演藝術。但是，日本舞踏家對於「動物」的解釋則是現代人行動的範圍愈來愈狹小，人在都市中跟建築物、汽車、電車等物質接近的密度也愈來愈高，因而他們強調：「肉體應該像動物一樣，在大地的自然環境中生存，才有自由的可能性，應該拒絕肉體是一種抽象存在的觀念，必須確定肉體是具體存在的認識」。

我們在「白虎社」演出中看到的石頭，也是超現實主義者喜歡使用的一種「自然物」（the natural object）。而這次「白虎社」在台北拍攝錄影帶及照片時，就用了許多布袋戲木偶、中國花燈、春聯及從解體船卸下的破銅爛鐵等各種物體媒材。西方現代畫家將物體藝術帶進作品中，除了反傳統的意念，也存心與雕刻一爭長短。但對日本舞踏家來說，那或許是對日本單調均一的社會事物所提出的美感辯證。

有人將日本「舞踏」精神用尼采的「悲觀主義」來詮釋。尼采在《悲劇的誕生》一書裡，用酒神戴奧尼索斯代表透過麻醉劑，或春天活力的激奮而進入「恍惚」的精神狀態，而太陽神阿波羅則代表面對夢幻世界，而獲得美麗形象的精神狀態。因而尼采把原始時代祭祀酒神的狂歡者唱的讚美歌，看成是他們在極度亢奮的夢幻世界裡的活動，「舞踏」中肉體痙攣的特徵，也是同樣在反映一個恍惚似的精神層面。

「舞踏」發展到了七〇年代下半期，開始有急遽的變化，也就是第二代舞踏家的誕生。這個時候較引人注目的舞踏團體是1976年由天兒牛大所創立的「山海塾」。戰

後天皇制雖然沒有被推翻，但民主主義卻刺激了日本人個人拓寬生存空間的慾望，也就是讓身體展現在一個更自由的空間。伴隨著西方民主思想而來的是西方文化，尤其是在七〇年代日本經濟高度發展起來之後，西方文化在戰後新生代中更形成一股強勢，譬如：日本年輕人現在已很少人能夠在榻榻米上正坐十分鐘以上。因而，天兒牛大開始追尋在「解放」與「西化」之間，日本人身體文化的造型。「山海塾」在都市的摩天大廈頂端邊緣，表演他們被繩子吊起倒垂，緩緩下降到地上的舞蹈，這些全身抹白的舞者被逆吊的姿態，像子宮裡的胎兒；那種呈現出白骨的面貌，就是像日本土地神地藏尊，或是日本繩文文化時期的土俑造型。當舞者們隨著巍巍顫顫的繩子著地，則是意味出世是一個受難的過程，似乎是在追求一個屬於宗教的境界。

另外一個重要的舞踏家是1980年創立「白虎社」的大須賀勇。如果「山海塾」優雅的雕塑風格是源自於愛琴海文化，那麼「白虎社」神秘的祭典化風格就會是源自於熱帶雨季的叢林。

1986年「白虎社」在台灣演出的作品《雲雀和臥佛》，是大須賀勇對自己身為日本人的一頁敘事詩。舞台前面懸掛著一個紅圈圈，一方面表示太陽照耀著一座熱帶叢林，一方面也可以意味在天皇標幟的「日之丸」國旗籠罩下的日本社會。在這座叢林裡，大須賀勇把他在印尼峇里島感覺到的一個神明和惡魔的世界展現出來，像巫師的咒語在薄暮中呈現出神秘的幻影幢幢。從遙遠的原始藝術當中找到全新的刺激，並將它發展到最高程度，這也是超現實藝術開發出來的神話世界。若這是一個天皇制度下的日本管理社會的話，我們則看到大須賀勇企圖描述一個男人和一個女人的故事。穿著日本女人「花嫁」和服的男人，把捧在懷裡的兩個大西瓜摔破在舞台上，這表示男性象徵的睪丸已破，男人因而變得像峇里島上一隻被鬥敗下來垂頭喪氣的公雞。另一邊戴著象頭面具的女人，在背後馴獸師飛舞的皮鞭之下，馴服地被供養在一個充滿美麗（花瓣）、優雅（鞦韆）的中產階級情調生活裡。

　　最後一場，男人橫臥在鋼琴上涅槃。鋼琴是經常在西方現代藝術中出現的道具，尤其是近代的前衛藝術家們，如波依斯、白南準等人，也是一再使用鋼琴作為一種具有象徵性的物體藝術。涅槃原是峇里島人一生中最高的期望，但在男人支配女人的日本管理社會體制裡，卻變成一個「中心不在」的預言。「中心不在，才能促使中心周圍活性化起來」的主題，一直出現在日本前衛戲劇家寺山修司的作品裡。所謂的「中心不在」，仍是自覺性強烈的藝術家們，對日本以父權為支配象徵的管理社會，所做出的具有豐富幻想力的預言。寺山修司的著名作品《奴婢訓》即是一首奴婢們作亂的敘事詩，它在美國公演時，被《紐約郵報》評論為：「劇作《奴婢訓》對人類社會存在像惡夢一樣的主從關係，表示出特有的意象」。在《雲雀和臥佛》中的男人涅槃之後，舞台上只有被鎖上貞操帶的女人們，她們像一群被擄獲的動物一樣，永遠掙脫不開封建制度的束縛。

　　大須賀勇顯然受到峇里島文化很深的影響。他從當地的傳統音樂體驗到人類記憶復甦的能力，也從當地的皮影戲表現，觀察到虛幻與現實之間的相互作用，甚而在黑夜裡，當地人隨著叮叮噹噹的甘美朗樂器（Gamelan）婆娑起舞，在恍惚之間，他們用短劍刺進自己的身體或踩過火堆時的景象，都使大須賀勇的夢魘世界更為壯大，大概峇里島的人比已被機械文化僵化了的現代人，更能理解「白虎社」的恍惚之美吧？

　　「白虎社」在國父紀念館的公演結束後，又繼續留在台灣拍攝他們的專輯與錄影帶。這也是他們到各國演出後的例行作業，以「舞踏」形式為主軸，並且利用當地的風土民情為背景，來改變空間原本具有的意義，以成為一種二度空間藝術。在我們印象中的台灣東北角野柳奇石觀光區，經過「白虎社」的精心佈置，竟也變成現代都市裡的一塊荒漠之地；另外，古典書香氣息的板橋林家花園，則被轉化成「現代愛麗絲夢魘記」。他們還跑到台北的圓環夜市裡面，在中央空地擺了一桌酒席，邊吃邊表演了起來，中國人大吃大喝的景象在他們的眼中，竟變成了一場惡夢的饗宴。甚至，一行十餘人，著上「舞踏」特有的裝扮，浩浩蕩蕩經過人潮熙熙攘攘的華西街夜市，後面尾隨著一波又一波湧上來看熱鬧的人群，一直到了華西街蛇店前面的巷弄，他們開始

就地表演了起來。四位男舞者把大須賀勇抬了起來，一路巡行到中央，豎立起一座梯子，眾人就圍著梯子跳起舞來。四周圍觀的民眾則是不斷地鼓掌叫好，好像在參加夜裡的嘉年華會一樣令人興奮不已。我們終於看到這種在六〇年代出現，到現在已成為八〇年代的表演藝術中一項重要「地景藝術」（Earth Art）的魅力。透過這樣的表演形式，使我們對身旁所熟悉的空間，重新再以不同的感覺去觀察，才驚覺到身邊一些令人讚嘆的景觀。

　　看過「白虎社」的演出之後，有的年輕人認為這就是隨著他們脈搏跳動的前衛藝術，而有的知識份子卻認為這是充滿虛無、頹廢、甚至是死亡的現代主義精神的亞流藝術。也許，我們去研究六〇到八〇年代在不同的世代之間，對於「現代主義」所各自抱持的批判與立場，會是比研究「白虎社」到底是屬於哪種意識型態的現代藝術，還要來得更為有意思吧？

<div align="right">原載《雄獅美術》，第184期，1986年6月號</div>

編註　「白虎社」於台灣解嚴前夕的1986年，來台進行一系列表演。這也是早已影響歐洲後現代舞蹈的日本「舞踏」，首次在台灣表演藝術界引起強烈的衝擊與影響。適值該時出現的〈超現實與反秩序：日本舞踏的非理性精神〉一文，台灣在當時「舞踏」論述尚是付之闕如的時空裡，不可否認，在一定程度上也促進了藝術工作者對於前衛美學的思考。

　　原文為作者受《雄獅美術》之邀，發表於1986年6月號的「日本舞踏與美術」專集。如今承蒙作者授權，作為本書導讀，深致謝忱。

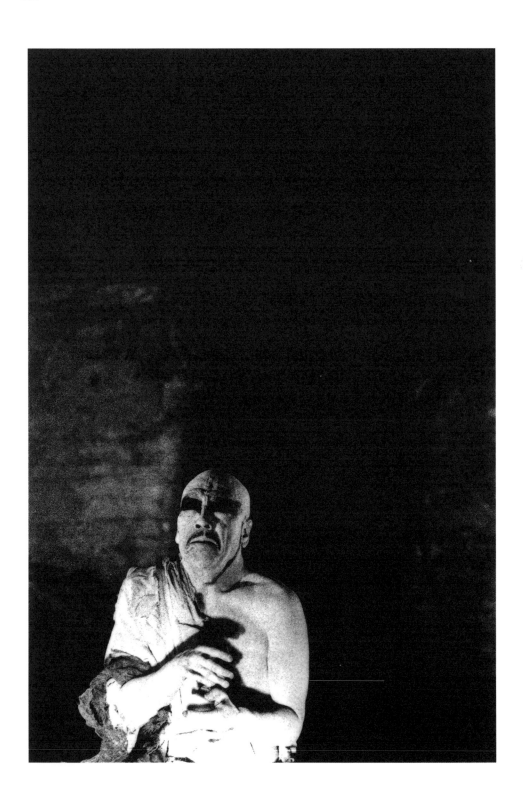

導讀(二)
他者凝視下的日本舞踏

林于竝

關於學者蘇姍‧克蘭的《日本暗黑舞踏：前現代與後現代對闇暗舞蹈的影響》這本著作，在我們進入它的內容之前，有兩點是值得特別提出來的。首先，本書是在八〇年代中後期完成對舞踏的田野研究與書寫，這個時點距離一般所認定舞踏誕生的1959年，已經有四分之一世紀之久。舞踏的歷史發展，從初期具有強烈偶發藝術色彩的六〇年代，經過逐漸顯現其獨特表現樣式的七〇年代初期，一路到舞踏團體紛紛成立，並開始受到世界注目的八〇年代初期。就一個藝術範疇的發展而言，八〇年代後半的舞踏已盛開到燦爛成熟的最高點，並顯露出凋零前最美麗的驚鴻一瞥。1986年，舞踏創始者土方巽如同過度燃燒的蠟燭般驟然辭世。正值泡沫經濟時期的日本，金錢遊戲裡兀自增生著黑影，而舞踏就像是不斷膨脹的氣球上的黑點，在擴大過程中逐漸失去其原初的輪廓。此時的日本舞踏團體應世界各地之邀不斷進行海外演出，但是，來自西方世界的肯定並不能掩蓋舞踏本身所面臨的問題。當一個藝術外在的表現形式趨於明朗之時，同時也會是藝術形式原本所承載的無盡意涵被劃上界線的時刻。無論如何，在八〇年代後半，舞踏以自身為拋物線，完成了其生命的週期。同時，正也因為如此，讓本書作者可以開始進行關於舞踏的初步論述。

正如導言中所提及，當蘇姍‧克蘭在1986年完成在日本大部分的田野調查時，即使在日本境內，也尚未出現任何關於舞踏的著作或任何評論專書。毫無疑問，她的這本著作是舞踏研究最早的出版物之一。因此，這本書勢必肩負一個使命，那就是為這個迷人卻又令人困惑的舞踏現象「定位」。如同每隻在氣流中飄蕩的蝴蝶都需要一根大頭釘一般，舞踏需要研究者的文字，將蝴蝶釘在軟木塞板上，與其他的蝴蝶並排在編號的箱子裡。

　　另外，值得特別一提的是，本書作者蘇姍·克蘭是位美國籍學者。會特別強調這點，並不是意味著她的「外國人觀點」是某種「異國情調式」的偏見，相反的，本書以紮實的訪談與文獻作為背景，所提出的幾項觀點不但直接點出舞踏的本質，她的冷靜分析更直指日本戰後的文化自我的狀態。這種「來自外部的眼光」不只觀察到從日本「內部」所無法兼顧的研究面向，同時也成為日本在形塑文化自我的過程中的「他者」。蘇姍·克蘭的舞踏研究令人想起另一位美國學者潘乃德（Ruth Benedict）所呈現的日本人研究。對於戰後日本人的自我理解最具決定性影響的，其實是潘乃德的著作《菊花與劍》。它是日美戰爭期間，美國軍方為了理解日本這個神秘莫測的敵人，而委託文化人類學家潘乃德對日本人所進行的研究成果。儘管這個研究產生於如此特殊的歷史背景下，它卻能超越戰爭情境與文化偏見，站在「文化相對主義」的立場上對日本作客觀的觀察。她在書中所提出的「集團主義」與「羞恥文化」這兩點特徵，卻是戰後日本人在自我認同上最重要的關鍵字。如果說，潘乃德所代表的是日本人在戰後自我形成過程中，來自美國的「視線」的話，那麼，蘇姍·克蘭的這本著作，對於舞踏現象絕對不只是從旁呈現客觀的描述而已，它更提示出日本舞踏應當如何被世界觀看。

　　如同蘇姍·克蘭在本書第一章所指出的，六〇年代日本「安保鬥爭」這個社會背景，對於舞踏的誕生具有決定性的作用。「安保鬥爭」在表面上雖然是「反美」的社會運動，但是，正如同大澤真幸所指出的，「安保鬥爭」在本質上反映出戰後，日本無論在政治經濟或文化認同上，已經跟美國構成「同盟」的這個無法改變的事實。六〇年代日本的年輕人想藉由「反美」來追求自我，而這個追尋自我的行為本身卻透露出「日本＝自我」與「美國＝他者」這層關係之間的前提。換句話說，日本戰後的自我形成是成立於「日美關係」當中，也就是美國這個「他者視線」的上面。因此，如果延續這個思考模式，由美國學者蘇姍·克蘭在八〇年代後半完成的這本著作，除了是一份當時罕見的日本舞踏研究之外，如果換一種閱讀方法，它同時反映出舞踏在形成中的某種「他者視線」。

　　本書首先從日本的社會文化背景切入，以解釋舞踏為何會出現在戰後的日本，以及為何會形成如此令外國人困惑的美學特徵。一般而言，對日本戰後藝術運動多半會從兩個背景來進行理解。一是「遠景」，它是以全世界為規模的「反寫實」與「反近代」的傾向。一是「近景」，它是出現在日本戰後情境中的「反新劇」、「反啟蒙主義」，以及對於明治維新以來的「西化」作全面性再檢討的傾向。「遠景」與「近景」的交互作用，使得日本戰後以「前衛」為標竿的藝術運動與「傳統」之間，存在著既微妙又濃厚的關係。蘇姍・克蘭的觀察進出「遠景」與「近景」之間，交叉驗證舞踏的各個面向。她指出舞踏與在現代化過程中不斷受到壓抑的「歌舞伎」與「見世物」，以及誕生初期的能劇之間的錯縱複雜關係。她同時舉出許多事例來證明舞踏從日本傳統藝能擷取表現的素材，並且提出「鄉愁」、「邊緣性格」、「怪誕」、「去個體化」、「暴力」等幾個關鍵字來切入舞踏美學。

　　舞踏喜歡將自身的根源回歸到「歌舞伎」、「淺草歌劇」、類似馬戲團的「見世物小屋」、「落語」等，那些在明治維新時期被視為粗鄙的、屬於前近代的大眾娛樂藝能。蘇姍・克蘭認為這是一種「鄉愁式的回歸」。她更進一步指出，舞踏的「鄉愁」表現在「嘉年華式的大眾文化」、「低賤的媚俗文化」、以及「對於回歸童年的渴望」三個層面上。這種詮釋不但可以解釋舞踏的特定美學的傾向，而且還能反映同時期的寺山修司、唐十郎，甚至晚近的宮崎駿。

　　蘇姍・克蘭也以「邊緣性格」來詮釋舞踏與歌舞伎之間的親和性。早期從事歌舞伎的演員是在農村之間遊走的「社會邊緣人」，而舞踏運動者認為自己繼承了這種位於邊緣地帶的歌舞伎世界。「邊緣性格」同時也解釋了舞踏在舞台上所呈現的身體景觀，為何總是女人、小孩、老人、瘋子等這些人物。同時，她還點出戰後日本前衛劇場裡的一個重要主題，那就是戰後的日本人如何從西方個人主義式的自我當中解放出來。舞踏運用激烈的身體語彙，試圖將個體的自我從表演中去除，例如「白妝」與「變形」就是這種欲望的具體呈現。而舞踏團體所施行的權威式教導，以及舞者被要求絕對服從，這些看似與藝術表現本身無關的事項，其實在舞踏技巧或者美學的探討中是不能夠被忽略的。

　　蘇姍·克蘭對這些關鍵概念的說明也許並未全盤深入，但從另一方面來說，如果要徹底闡述它們，那麼每個概念都將能成為一本專書。這些美學關鍵就像是鑽石的每個切面，以它的角度，以面與面之間的相互映照，使得舞踏發出耀眼的光芒。她曾在書中引用詹明信（Frederic Jameson）的後現代理論，將「鄉愁」、「邊緣性格」、「怪誕」、「去個體化」、「暴力」等這些舞踏的美學特徵歸納於「後現代」這個概念上。從對抗社會價值體系為出發點的舞踏真的是「後現代」嗎？或許，引發這個問題的辯論並不是原作者的本意，相反的，她企圖藉由提出「後現代」這個概念，幫助我們觀察到舞踏更多的面向，並且提醒當代的讀者，舞踏會如何繼續跨出下一步。

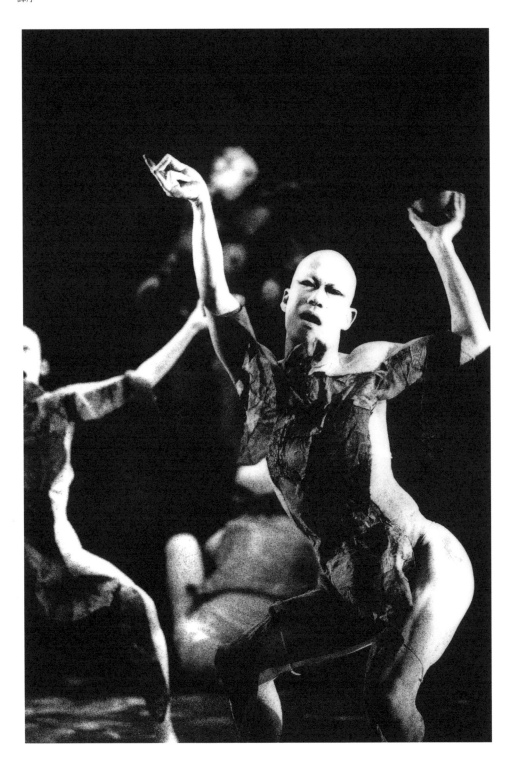

譯序
一本遲來二十年的舞踏專書

<div style="text-align: right">陳志宇</div>

這本《日本暗黑舞踏》（Ankoku Butoh）是譯者2002年選修「前衛藝術的社會建構」研討課時首次接觸到的著作，而這門課的中心要旨為，作為主體的人所構成的社會網絡、結構衝突、制度與行動，才是藝術精神與意義的來源，而非虛無縹緲的美學理論、意識型態、或天才藝術家。同時，藝術是藉由對日常生活的侵入，來達成自身的前衛性及歷史定位。當時，譯者正熱衷於美國六〇年代自由爵士樂與黑人民權解放運動間的微妙親和性，而同學中島厚子則在撰寫關於舞踏與日本戰後左翼政治運動的歷史社會學研究，出於同樣對邊緣藝術及政治社會的興趣，在她熱心引介及提供線索下，譯者得以在短時間內密集流覽紐約大學圖書館內所有可得的舞踏書籍、攝影集、紀錄片、節目單、期刊論文，並在往後幾年裡，陸續於東村、紐約日本協會、東京、台北等地觀賞不同舞踏團體的演出。

這段期間，雖然新的舞踏相關文獻持續發表，這本《日本暗黑舞踏》卻一直都是手邊最常一再翻閱的重要參考文獻，這不僅因為它是最早出現於英語世界的舞踏學術專書之一，而且也因為它成功地搭起微觀美學分析跟鉅觀歷史脈絡及社會氣候間的連結，並針對舞蹈作品進行實證研究。而附錄部份所翻譯的四篇評論，對於把日本本土的舞踏批判觀點引介至西方，具有前導意義及重要貢獻。當原作者蘇姍·克蘭（Susan B. Klein）在八〇年代中期前往日本進行田野研究與訪談時，舞踏在日本境內正呈現分裂且百家爭鳴的景觀、舞踏反向輸出亞洲與歐美各國，並在當地造成巨大的衝擊及影響、舞踏創始者之一的土方巽逝世，而第一代的舞踏家也合法化地成為戰後日本前衛藝術的精神代表。簡單地說，舞踏已從草根性強烈的日本北方原鄉，以

及自五○年代末期起即背負於身上的道德污名及醜聞中解放出來，進而順利地注入世界性的現代舞蹈系譜裡。這些舞踏世界的現象與變形，都在作者以外來人身份的凝視與觀察下，忠實地記載於本書中。

　　另一方面，由於地緣關係，台灣是全世界最早接觸日本舞踏的地區之一。從1986年第一支舞踏團體「白虎社」來台演出《雲雀與臥佛》算起，二十年過去了，除了零星的評論以外，島內依然找不到任何一本關於舞踏的專書，就更不用說第一支台灣本土的舞踏團體「黃蝶南天」，一直要到2005年日籍舞蹈家秦Kanoko在多年辛勤耕耘下才得以成立。這段期間，舞踏早在世界其他地方落地生根，甚至與當地文化激盪出迷人火花，像早年前往巴黎發展的「山海塾」，就已被列為該國的重要文化財產。為了重探台灣藝文界對於舞踏的反應，及其與本書之間的交叉對照關係，則分別在導讀部份收錄了1986年由王墨林所寫的〈超現實與反秩序：日本舞踏的非理性精神〉，它是目前所知台灣本土最早引介舞踏的評論文章之一，成文時間幾乎與本書重疊；同時，在附錄部份有兩篇舞踏家田中泯與麿赤兒的簡短談訪稿，它們由李立亨在1995年及1997年時完成；最後，是林于竝替2006年「黃蝶南天」的樂生療養院《天生之美》演出節目單所寫的〈舞踏的發展與秦Kanoko在台灣〉。粗淺地說，這三類各相距十年的文章內容，正好呈現出舞踏在台灣發展的三階段進程：啟蒙、學習、內化。此外，本書非常幸運獲得由資深影像工作者許斌所拍攝的舞踏演出照片，它們傳達的訊息遠勝過千言萬語。

　　最後，作為一種集體分工的結晶，若沒有過去幾年來下列人士直接或間接的影響與鼓勵，這本關於日本舞踏的謙卑譯本就永遠無法完成，她們是：我的母親李慧珠及她的母親林燕、我的父親陳國棟及他的父母親陳金淮與何絨；本書原作者Susan B. Klein、台灣引介舞踏的先聲王墨林、紀實攝影家許斌、審閱人暨導讀者林于竝、美術設計林曉郁、提供舞踏家訪談稿的李立亨；初譯稿的首批讀者；王雅各、李欣潔、中島厚子、西連寺文子、大塚千枝、梁文菁、徐堰鈴、黃亮真、陳吉瑪、陳宜君（球球）、耿一偉；提供授權法律建議的林美宏律師；在紐約及台北期間傑出的同窗

及友人，林佩琪、黃維珊、范郁文、杉江洋美、張家榮、莊惠惇、朱怡潔、倪振傑、黃金盛、張梅苓、張明傑、李雪萍、梁希定、林佳蕙、劉達倫、范孝儀、姜富琴、吳俊輝、林俊廷、許瑞容、洪立涵、蕭麗河、沈姿嬋、馮宇、陳樂山、葉佩瑜、徐子惠、簡秀娟、余嘉琳、蘇鼎欽、熊晶孝、周玲如、林瑞端、紀力萱、陳慧馨、郭閩南、呂宜璇、謝佩玲、張曉鳳、柳佩華、劉璧榛、張天韻、張旭真、張沛然、張佳霏；美圖印刷的劉建呈、捷進顧問公司的陸秀麗、《表演藝術》雜誌的莊珮瑤、台北市文化局的莊雅足、牯嶺街小劇場的唐梅文、誠品書店的王儀君、王啓遠、陳篁萱；外國友人，馬德里的 Maria Verdes、Susana、Raul、Manuel、Paco、Gustauo、德國的鄭惠玲與 Detmar Fastenau、阿姆斯特丹的陳怡欣與 Guus Wijchman、日本的小山都子與白井祐子、波士頓的 Rosaleen、Anna、Jessica、Caitlin、Sarah、布魯克林的 Chris Pousette-Dart、紐奧爾良的 Stef、Polly、Misha、Chez、澳洲的 Mike Wheeler、瑞典的 Henrik Edelberg、奧地利的 Eva Pranter、東京 Nibroll Collective 的矢內原美邦、加藤由紀、高橋啓祐、滝之入海、矢內原充志；提供我優質教育、波希米亞世界觀與人生觀的紐約社會研究新學院 Graduate Faculty、哥倫比亞大學 Research Center for Jazz Studies、紐約大學 Tisch School of the Arts，以及獨一無二的城市 New York City。

　　在今天，任何複雜的主題似乎都不可能由單一的個人來完成，同時，應該也沒有人會膽敢宣稱自己才是它唯一的詮釋者或專家，並能夠徹底理解它的一切細節。文中所有的錯誤，應由譯者全數承擔。

　　是為譯序。

<div style="text-align: right">

陳志宇

台北・天母

紐約・布魯克林

2007年1月3日

</div>

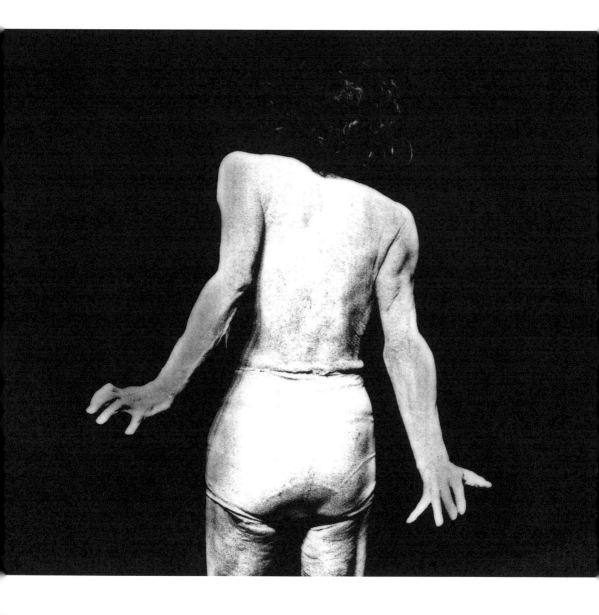

將本書獻給 Stuart...

導言

「現代舞蹈過於多言，並且表達過度。」

— 大野一雄　Ohno Kazuo

「創造難以磨滅的印象是『山海塾』的職志。」

— 天兒牛大　Amagatsu Ushio

當1959年5月24日，日本全國各地的知識份子與藝術家群起抗議「美日共同防禦條約」（U.S.-Japan Mutual Defense Treaty）之時，土方巽（Hijikata Tatsumi）舉行他首次的重要演出：《禁色》（Kinjiki / Forbidden Colors）。它根據三島由紀夫（Mishima Yukio）的小說改編而來[1]。此作品由兩位男性共舞演出，一名年輕男孩與一名男人。當一隻活雞在男孩俯臥著的軀體上被絞殺之際，全劇達到了最高潮。經由此次演出，「暗黑舞踏」（Ankoku Butoh；闇暗的舞蹈）首度呈現在世人面前，並同時領先龐克運動（Punk）足足有二十年之久。

1　盡可能地，舞蹈作品的名稱會以日文原名來標示，後頭會接著筆者所做出的英文翻譯（然而，有時候只會有英文名稱）。當該名稱提過後，筆者將會用它的縮寫來指稱該作品，這通常是取自英文而來。日文人名則以傳統的日本方式標示，也就是姓氏在前，名字在後。

　　舞踏運動是土方巽與大野一雄共同合作下的成果（雖然大野並未直接參與《禁色》的製作，但在舞踏美學的形塑上，卻扮演了極關鍵的角色），他們試著要創造出一種獨特的日本舞蹈形式，而且要能夠超越西方現代舞蹈以及傳統日本舞蹈的限制。舞踏是種充滿挑撥意味的社會批判形式，它是日本前衛藝術跟西方文化與政治霸權，在「除魅」^{（譯註）}過程中的一種回應。舞踏對於六〇年代早期的年輕藝術家與知識份子，擁有極大的影響力，在劇場圈之內特別是如此。

　　從字面上來看，「ankoku」的意思是「極暗的黑色」。而「butoh」則由兩個字組成，「bu」即「舞」（bu 這個字也能在歌舞伎〔kabuki〕中看到），跳舞之意；「toh」即「踏」，步或踩之意。而結尾的「ha」即「派」[2]，團體或黨派之意（例如「政黨」）。某些評論家曾經視「暗黑舞踏」中的舞踏一詞，是作為一種「古老儀式舞蹈的餘韻」[3]，但事實上，在「暗黑舞踏」被發明之前，「舞踏」一詞的用法多半當成一種概括式的總稱，它代表那些無法納入傳統日本舞蹈的類型（這通常指的就是「舞踊」〔buyō〕）。因此，像是華爾滋、弗朗明哥舞、以及甚至肚皮舞等，全都可能會在日文裡被歸類成舞踏。從十年前開始，隨著第二、三代受到原始「暗黑舞踏派」影響的舞蹈家的出現（但這些新秀的目標與信條，已經不同於創始人的理念），從整體上來說，「暗黑舞踏」一詞也就棄而不用。同時，「舞踏」的概念進而代表這整個舞蹈光譜的集合，因為他們或多或少都曾受過大野一雄與土方巽的影響[4]。

譯註　英譯為 disenchantment，為德國社會學家 Max Weber（1864-1920）所提出的概念。意即人類在現代化的進程中，不再受制於超自然、宗教、或政治權力等的非理性限制，而是憑著自我意識與理性思考就可以理解或改變我們身處的世界：從自然、人文、到社會。質言之，人類成為具有理性意識的主體，並從迷惘中覺醒，而這整個由非理性邁向理性的發展過程，就稱之為「世界的除魅」。

2　「暗黑舞踏派」一詞中的「派」字，能被視為兩種意義：第一種為共享信條與目標的團體（在英文裡的對等詞彙，或許就是環繞著有魅力領導人的那種藝文圈子，例如：英國倫敦的 Bloomsbury Group）。第二種是指某一個「運動」（movement；例如：超現實主義運動）。這種不明確性，則導致了嚴重的困惑（究竟什麼才是「暗黑舞踏派」一詞真正所指）：雖然原始「暗黑舞踏派」的成員（團體）在1966年就已經解散，但受到土方巽影響的舞蹈卻繼續被稱作是「暗黑舞踏派」（運動）。另外，也只有在七〇年代，這個舞蹈運動的名號才會被簡稱為是「舞踏」（Butoh）。

3　Oyama Shigeō, "Amagatsu Ushio: Avant-garde Choreographer," *Japan Quarterly* 32 (January–March 1985, pp. 69–70.

4　為了試著要把「butoh」所具有的兩個意義區分開來，在正文與附錄裡，大寫的「Butoh」代表舞蹈運動，而其他小寫的「butoh」則譯為「西方形式的舞蹈」。

　　這篇論文並沒有打算要當成一種舞踏運動的決定性解釋，相反地，它應該被視為關於舞踏歷史、目標、與技巧的簡介，它是獻給對舞蹈與表演藝術有興趣的一般讀者及日本學研究專家。由於有為數眾多的人士曾受到舞踏運動的影響，從中發展出來的各式各樣風格，因而是聯合起來一同對抗那種全盤概括式的定義；而且舞踏本身的哲學就是強烈地反對任何批判式的詮釋，因為這些詮釋會限制住表演在觀者身上所喚醒的各種可能意義。因此，筆者在這裡已經小心輕緩地踩著步伐，所以當意見與概念是來自於舞者本身，或者有哪些部份是我自己的推測思索在起作用，於全文中都會清楚表達出來。

　　當筆者在1985年下定決心要進行關於日本舞踏的研究時，非常驚訝於相關可用英語文獻的欠缺不齊，因為除了歐美評論家的表演短評外，幾乎就沒有任何其他的文獻存在。當評論家突然得面對在西方舞蹈界竄起的舞踏現象時，由於他們沒有其創作脈絡上的相關知識（就更不用說是在社會上與政治上的背景了），所以也僅能以歐美現代舞蹈的發展來詮釋自己所看到的東西。因此，這些西方美學經驗對他們的幫助其實有限。很遺憾地，在1985年到1986年之間，當筆者大部份的研究已經完成的時候，市面上甚至還是沒有任何舞踏相關的日文評論選輯。舞踏的書寫仍散見於劇場與舞蹈的一些專業期刊中，它們在美國本土並沒有那麼容易找到。在舞踏運動的歷史方面，筆者一方面依賴舞踏家的個人訪談，並同時借重於他們拿給我的日文文章。自從土方巽在1986年逝世以後，這種情況在某種程度上已有所修正，在這個階段，大部份的研究工作獲得日本評論家合田成男（Gōda Nario）與國吉和子（Kuniyoshi Kazuko）的協助，他們與土方巽的遺孀元藤燁子（Motofuji Akiko）有密切的合作。筆者因而能夠使用合田與國吉整理好的土方巽生涯記事年表，並在1988年四月份與合田成男進行了幾次個人對談，以便確認本文中所呈現出來的各種資訊。

　　本書分為三個部份：第一章描述日本舞踏運動的歷史與起源。第二章檢視舞踏的哲學，以及呈現筆者從它的許多技巧當中所精選出來的一部份元素，它們都廣泛地被舞踏編舞家們所共享。第三章則經由分析作品《庭園》，以呈現出舞踏的某些技巧是如何具體地被運用。這齣作品由舞踏團體「霧笛舍」（Muteki-sha）擔綱，於1985年9月27、28日在紐約的「亞洲協會」（Asia Society）上演。

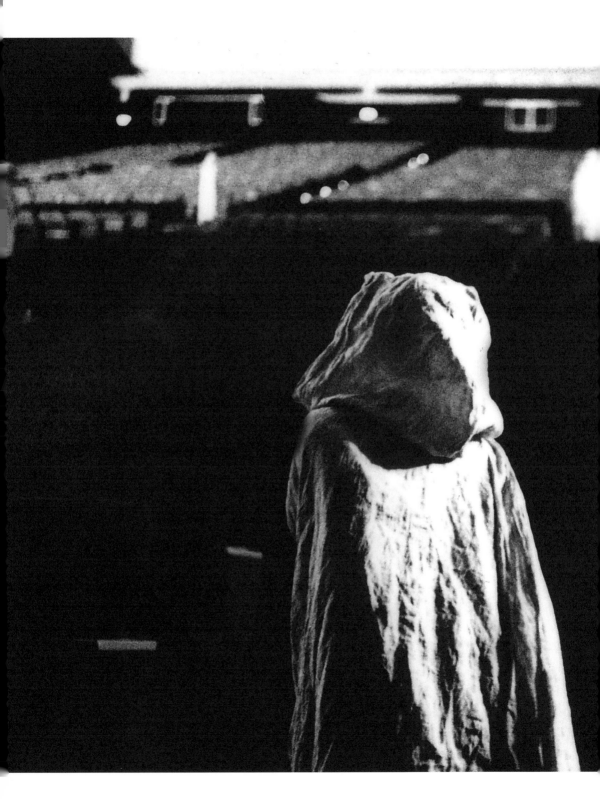

第一章
暗黑舞踏的起源
與歷史脈絡

第一章 暗黑舞踏的起源與歷史脈絡

日本舞踏運動之所以產生，主要是來自兩位極具影響力與個人魅力的舞蹈家之間的創造性互動：大野一雄與土方巽（大野的兒子就是追隨土方學習，並在《禁色》中飾演年輕男孩的大野慶人〔Ohno Yoshito〕，他也具有相當程度的影響力）[1]。大野與土方兩人都出生及成長於日本東北地區：大野在1906年生於函館的一個漁村，土方則在1928年生於秋田縣的一個農村。對於土方巽來說，生於日本北部「鄉下」地區是極具意義的，因為他深信環繞在我們成長環境裡的人事地物，會以一種無意識卻強而有力的方式印記在我們的身體上[2]。他們兩人都經驗過極端的貧窮：大野憶起在中學時，由於家中沒有足夠的錢帶小孩子去看醫生，使得他最年幼的手足就是病死在他的懷抱裡[3]。土方則清楚記得他姐姐被賣到妓院那天的景象（當時，在經濟蕭條的農村，這是十分常見的行為）。在土方巽的自傳《病舞姬》中他曾寫道：「某天，在屋裡四週不經意一看，竟發現家俱全都搬走了。家俱和日用品就是那種你不得不去注意到的東西。就在那個時刻前後，我那個總坐在陽台上的姐姐則突然失蹤。我告訴自己說，從屋子裡面消失，或許是大姐自然得要經歷的事情。」[4]

土方巽是家中十一個小孩子中的老么，並與將他帶大的這個姐姐最親近。評論家合田成男曾明確指出，隱藏在土方巽舞蹈背後的動機，就是失去姐姐的這個痛苦不堪經驗，這使得他在六〇年代時，就開始讓自己的頭髮無限制地生長，因為他深信藉由

1 提及兒子對自己在創作上的影響時，大野一雄曾說：「若我兒子當時不在我的身邊，或許我一輩子都不會有機會跳舞。當我在創作一部作品時，我們兩人之間總是存在某種衝突，但也只有歷經這種衝突，我才得以完成一件作品」。摘自「暗黑舞踏的起源」（The Origins of Ankoku Butoh），錄音記錄，大野一雄，美國康乃爾大學講座，1985年11月25日。

2 身體作為記憶儲存庫的這種概念，是在土方巽的1972年作品《東北歌舞伎》（Tohoku Kabuki）當中完全地表現出來。其中，土方巽使用了昭和初期（他童年的那段時期）日本東北地區百姓的姿態與動作，來作為這個舞蹈作品的基礎來源。

3 大野一雄，康乃爾大學講座。

4 土方巽，《病舞姬》（Tokyo: Hakusuisha, 1983），pp. 89–90。

這種行為，就能夠使得姐姐永遠存活在他的身體裡[5]。另一方面，大野則是家中十三個小孩中的老大，而他的一些舞蹈創作就曾處理他與母親間的關係，特別是他「自私地」對待母親時所產生的罪惡感[6]。

雖然這兩位舞者來自相似的家庭背景，然而，他們所具有的個人特質卻十分不同：大野自己曾說製造出「暗黑舞踏」的創作能量，正是他們處於光譜兩端的個性，在相互合作後的結果。大野認為他自己代表的是光明，而土方則是黑暗，這兩個極端都是創造舞踏時不可或缺的特質[7]。

大野一雄是日本最頂尖的舞者之一，他的風格成形於二〇、三〇年代，那是德國現代舞蹈剛被引介至日本的時期。在高中時，大野是一名非常出色的運動員，他經由「Rudolph Bode Expression Exercises」才首次接觸到德國舞蹈，當時他在東京的「日本體育學校」（後來改稱「日本體育學院」）學習到這種訓練。大學畢業後，他開始在橫濱一所私立基督教高中教授體育課，在任教前五年當中的某一天，大野在鎌倉受洗為基督徒。一直到1980年退休為止，大野持續全職教授體育課，並同時發展自己的舞蹈生涯。大野指出，他首度被舞蹈啟發的時機，是1929年與友人坐在「東京帝國戲劇院」的上層包廂中，一同觀賞著名的弗朗明哥舞者 La Argentina（本名 Antonia Mercé）演出時所產生：「從舞蹈開始的第一刻起，我感動到不能自己，真的是完全嚇呆了。這場演出改變了我的一生。」[8]

1934年觀賞哈洛德·克羅伊茲柏格（Harald Kreutzberg）的舞蹈後，促使大野一雄進而向舞蹈家石井漠學習了一年（Ishii Baku；他曾在二〇年代至歐洲遊歷，並親眼看到舞蹈家瑪麗·魏格曼〔Mary Wigman〕的演出）[9]，然後才轉向江口隆哉（Eguchi Takaya）門下。而江口則把他在魏格曼工作坊學到的「新舞蹈」（Neuer Tanz）概念帶回

5　Gōda Nario. "On Andoku Butoh"，選自《舞踏：肉體的超現實主義者》（Butoh: Surrealists of the Flesh）。Hanaga Mitsutoshi 主編（Tokyo：Gendai Shokan, 1983），未標示頁碼。

6　過去十年裡，關於母親這個主題的舞蹈創作包括：《Okāsan》、《Ozen:Dream of a Fetus》、《The Dead Sea》。

7　大野一雄。筆者訪談稿。1985年11月25日。

8　大野一雄。"Encounter with Argentina," Maehata Noriko譯。*Stone Lion Review*, No.9 (Spring 1982), p. 45.

9　西方形式的舞蹈是由吉歐凡尼·羅希（Giovanni V. Rossi）引介到日本。他在1912年受雇於「東京帝國戲劇院」，並教授歐陸歌劇式劇場與創意芭蕾舞。羅希最具天賦的舞蹈門生石井漠，則是第一個在公開場合表演西方舞蹈的日本人。在1916年六月份的時候，他表演了一個「dance poem」，那是受到詩人葉慈（W.B. Yeats）作品的啟發。

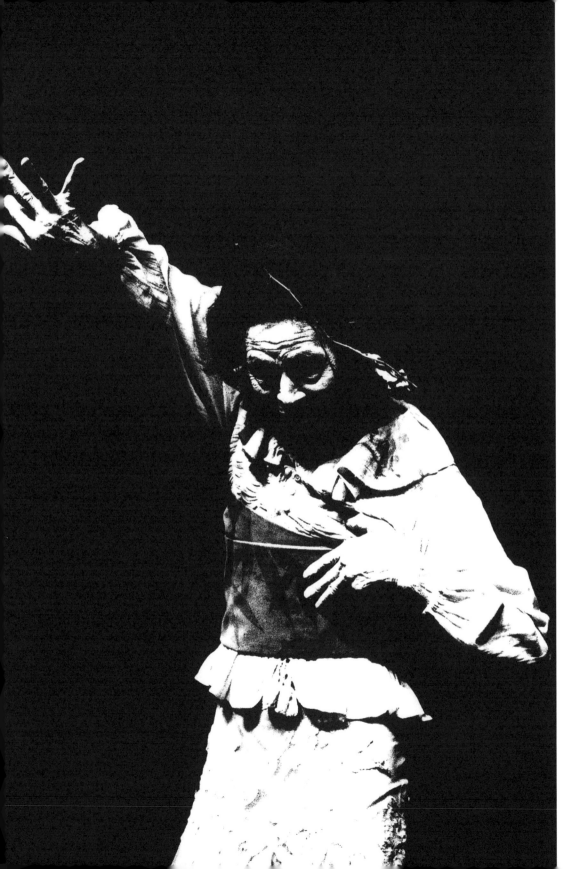

日本。在一次個人訪談中，大野指出克羅伊茲柏格對他的影響是不同於 La Argentina，因為在觀看克羅伊茲柏格的演出時，大野所驚喜的是他精妙的技巧，但在觀看 La Argentina 跳舞時，她的個人魅力對他而言是如此巨大，以致於技巧就不太再會受到注意。大野曾表示，後者呈現的效果，也就是他特別想在自己著名的作品《向阿根廷娜致敬》（Admiring La Argentina）中重新創造出來的東西。事實上，大野一雄的所有作品都強調把這種個人魅力「稍微」凌駕於技術能力之上[10]。

　　由於二次大戰的原故，大野一雄的舞蹈生涯被迫中斷，所以他的舞蹈風格是即時凝結在那個時代的。大野的首度公開演出也一直要到他四十三歲（1949 年）與安藤三子（Andō Mitsuko；江口隆哉的另外一位學生）共舞時，才在東京的「神田公共會館」登台展開[11]。至於大野竟究在何時何地與土方初次相遇其實並不清楚，但根據資深舞踏迷暨身兼「山海塾」（Sankai Juku）與「霧笛舍」舞團經理人的莉茲‧斯賴特（Lizzie Slater）指出，正是大野與安藤三子早期的合作表演，使得大野與土方得以聯繫上。當年仍是高中生的大野慶人，則記得土方是在 1954 年前後開始造訪他們在橫濱的家[12]。

　　土方巽曾在秋田市與江口隆哉的學生增村克子（Masumura Katsuko）短暫地學習過舞蹈。1949 年首度造訪東京時，他碰巧在「神田公共會館」看見大野一雄與安藤三子的演出，同時對大野的舞蹈感到十分震撼。為了趕搭上當時襲捲日本的西方「craze」舞蹈風潮，土方於 1952 年搬到東京定居，並開始跟江口隆哉及安藤三子學習舞蹈[13]。1953 年時，土方曾在電視上演出一段由安藤三子所編的舞蹈作品，就是在

10　大野一雄。筆者訪談稿。1986 年 7 月 1 日。

11　當天的演出作品包括了：與安藤三子合作的《Ennui for the City》，獨舞的《Devil Cry》與《Tango》、以及《First Flower of a Linden Tree》。

12　Lizzie Slater. "The Dead Begin to Run: Ohno Kazuo and Butoh Dance." *Dance Theatre Journal*, London (Winter 1986), pp. 7-8.

13　在戰後美軍佔領時期，日本境內隨之解除戰時對西方舞蹈及戲劇的檢查制度。當時，首先是東京，然後遍及全日本各地，都被一種叫做「craze」的西方舞蹈風潮所橫掃。雖然芭蕾舞在知名度上搶盡現代舞蹈的風采，但在整個五〇年代，推廣後者的學校與工作室的數量，卻持續在增加當中。此外，它們受到當時主要現代舞蹈團體訪問日本次數的影響，則獲得聲援與週期性的振興。關於日本戰後文化發展的錯綜複雜細節討論，可詳見 Thomas R.H. Havens 所著的 *Artist and Patron in Postwar Japan*（Princeton University Press, 1982）。根據 Havens 的論述，瑪莎‧葛蘭姆（Martha Graham）領銜的現代舞蹈團體的訪日行程，是具有特別深遠的影響效應，並且塑造出五〇、六〇年代日本主流舞蹈的形貌。那時候，舞踏挑戰的對象往往是受瑪莎‧葛蘭姆影響的西方作品。

此時，他終於遇到了大野一雄。大野向土方分享自己對德國舞蹈方法的獨特詮釋，而土方則在合作互動中，帶來他個人喜愛引用的「頹廢」文學及藝文人物，像是作家惹內（Jean Genet）、洛特雷阿蒙（Comte de Lautréamont）、薩德侯爵（Marquis de Sade）、以及新藝術風格插畫家奧布利‧比亞茲萊（Aubrey Beardsley）等的作品。1954年在土方首度登台亮相後不久，他改名為土方九日生（Hijikata Kunio），並成為安藤三子舞蹈團體「Unique Ballet」的成員。他持續參加這個舞團的早期表演一直到五〇年代末期為止，那時他又改名成土方巽（Hijikata Tatsumi），並創立自己的舞團「Hijikata Tatsumi Dance Experience」。1961年的十一月份，土方賦予他所開創的舞蹈運動一個名字，並回顧性地取名為「暗黑舞踏派」[14]。

就像先前所提過的，「暗黑舞踏」的首度演出是1959年的《禁色》，許多往後會成為代表舞踏運動的特質，其實早已明顯地存在該作品裡。土方捨去一些當時主流舞蹈所依賴的支撐元素：音樂（舞踏是在全然寂靜下演出）、所有具詮譯性的節目單、以及任何他感覺到可能會限制「自然」身體的舞蹈技巧[15]。經由將舞蹈的焦點轉回簡約，也就是一個散發自然韻律的身體，那些參與「暗黑舞踏」的人士期待能引入情緒表達的能量與生命感受，因為這是他們深感到已在當代社會中消失掉的東西。帶著原始祭性的暗示，在舞台上宰殺活雞的行為代表一種混亂的性驅力呈現，它是被現代人所壓抑的本能，然而在我們生存的中心裡，它卻仍作為一個黑暗的核心部份。在《禁色》的結尾部份，這種黑暗的核心擴散到覆蓋住整個舞台：觀眾唯一能感受到的就是年輕男孩的逃跑腳步聲，因為有個男人正在追趕著他。在演出這場結尾戲時，兩位舞者就是「在黑暗中漫舞」，所以「暗黑舞踏派」也由此得名。

從「暗黑舞踏」產生而來的整個舞蹈運動，大致而言就是五〇年代日本戰後殘破景觀下的一種製成品，因為它所喚起的形象經常是怪誕般的美麗，同時也陶醉在陰暗與卑鄙的人類行為當中。那是面對部份超級強權對立下（美國與俄國），日本藝術家與知識份子一個情緒高漲的時期，因為這些強權應該替原子彈戰爭所帶來的近

14 在1986年7月1日的訪談中，大野指出三名「暗黑舞踏派」的成員：大野慶人（Ohno Yoshito）、石井滿隆（Ishii Mitsutaka）、笠井叡（Kasai Akira）。

15 關於這齣表演的描述，應要歸功於合田成男。詳見本書附錄的〈論暗黑舞踏〉一文。

距離破壞威脅，直接地負起責任。同時，歐美也要為其利用西方生產模式，所製造出來破壞日本完美自然環境的科技，負擔起全責，因為這些技術擾亂日本人民與自然之間傳統的「神聖」界線，並且散播異化、去人性、失去自我認同的社會氣氛。這種「除魅」的無形情緒，在1959年到1960年之間找到了具體的焦點，當時候「美日共同防禦條約」（或簡稱「安保」；AMPO）正要進行下一次為期十年的續訂作業[16]。從爭議性條款所引發的那些廣為擴散的抗爭與示威活動，則成為一種在不同領域造就改革的觸媒，而「暗黑舞踏」就是前幾個冒出來挑戰西方文化霸權[譯註]的新藝術形式。

　　然而，為了要瞭解「暗黑舞踏」所具有的特殊形式，我們需要更靠近地來檢視舞踏興起時的歷史脈絡。日本舞踏作為一種由西方舞蹈、西方戲劇、以及傳統日本舞蹈劇場所共同融合而成的獨特藝術形式，它是同時受到二十世紀的時候，所有這三種形式在日本發展出來的各自歷史的影響。

16　關於六〇年代「美日安保條約危機」的歷史性討論，可詳見 George R. Packard. *Protest in Tokyo: The Security Treaty Crisis of 1960*（Princeton University Press, 1966）。

譯註　英譯為 hegemony，它可以是國家之間的支配類型與關係。另外，經由馬克思主義學者 Antonio Gramsci（1891-1937）擴充詮譯，它也能指社會階級之間在政治經濟、意識型態、共識、與文化實踐上的宰制性流動。

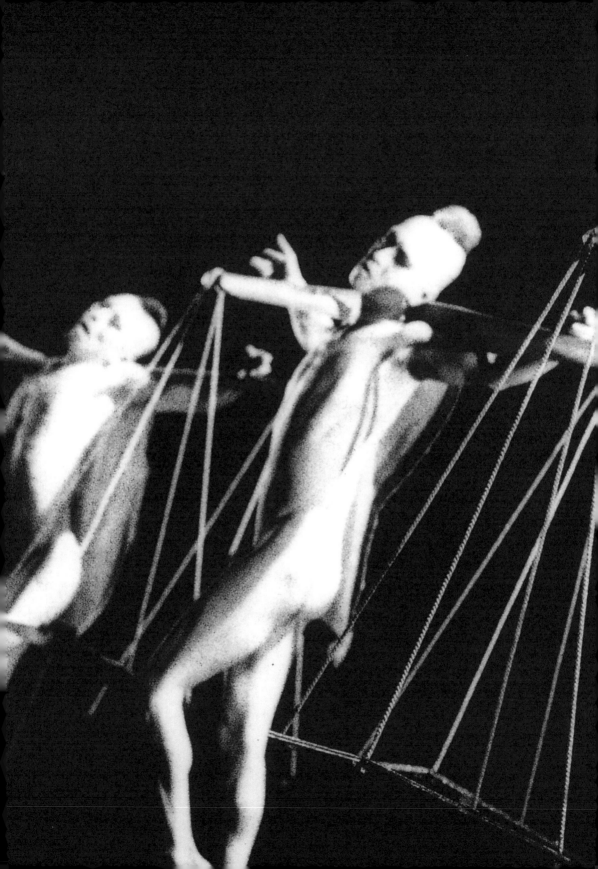

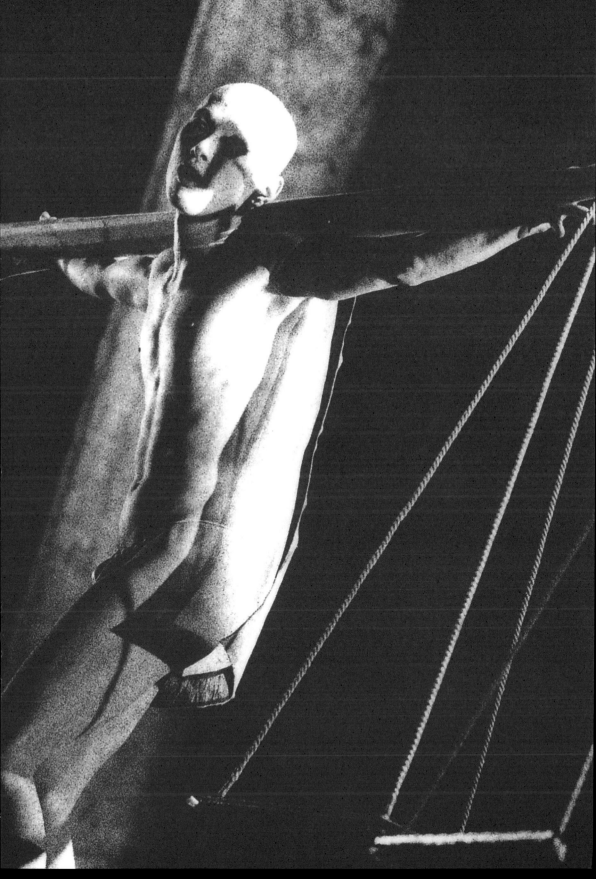

西方劇場與舞蹈在日本的歷史脈絡

日本前衛藝術對於西方文化與政治支配所做出的對立反應，是有一些交互相關的成份存在，格外重要的是，在五〇年代的舞蹈與劇場當中，受西方影響的作品已經變成「權威」，並且因為太過於成熟而被年輕世代所揚棄。當提及西方風格的日本劇場時（稱為「Shingeki」，字面義意上的「新劇」），評論家津野海太郎（Tsuno　Kaitarō）就曾將這種感受簡要地總結如下：

> 「新劇」（Shingeki）已經變成具有歷史意義，並是種自成一格的
> 傳統。年輕世代面臨的困難，就是要與這個傳統達成妥協。對
> 我們而言，現代歐陸戲劇已不再是可望而不可及的黃金定律。
> 取而代之的情況是，它是負面且有限的一種影響…。「新劇」
> 不再保有顛覆與超越的辯證力量，相反地，它本身已變成一個
> 必須被超越的體制[17]。

　　「新劇運動」主要經由小山內薰（Osanai　Kaoru）和土方與志（Hijikata　Yoshi）的努力而產生[18]，它誕生於二十世紀初期，是作為一種激進的嘗試行動，以建立一種日本式的戲劇。同時，它是以易卜生（Ibsen）與史坦尼斯拉夫斯基（Stanislavsky）的寫實劇場風格（realistic　theatrical　style）為典範。「新劇」拒絕歌舞伎與「新派」（Shimpa），後者是十九世紀末期，劇作家企圖要達成融合西方戲劇與原始日本劇場時，所產生出

17　Tsuno Kaitarrō. "The Tradition of Modern Theatre in Japan," trans. David Goodman, *Canadian Theater Review*, no. 20 (Fall 1978), p. 11.

18　1924年時，小山內薰與土方與志（他跟土方巽並無任何親屬上的關係）共同創立了「築地小劇場」（Tsukiji Shrōgekijrō），在往後的四年裡（一直到1928年小山內薰去世為止），它訓練出一批日本在未來三、四十年裡的主要劇場演員與導演。此外，關於「新劇」歷史的簡要討論以及它在當代戲劇史中所具有的切確位置，可見 David Goodman, "New Japan Theater," *The Drama Review 15* (Spring 1971), pp. 154-168.

來的一種劇場形式。在二〇、三〇年代，「新劇運動」經由與「日本共產黨」(Japanese Communist Party；JCP) 的合流而變得極端泛政治化，其中的一個結果就是使得它與「俄國社會主義寫實主義」(Soviet socialist realism) 走得很近。這種左翼傾向，導致二次世界大戰期間，日本軍政府高度監控及打壓「新劇運動」。到了戰後托管時期，「新劇運動」再度捲土重來，但到了五〇年代末期前，它則凝聚為一股正統潮流，而一舉成為日本戲劇界的獨霸勢力。雖然「新劇運動」是由二〇、三〇年代「社會主義寫實主義」風格所訓練出來的那批導演與劇作家把持，許多更年輕一代的藝術家們卻認為「新劇運動」所代表的「社會主義寫實主義」，已迅速變得跟主流西方寫實風格劇場沒有什麼不同，而且也不再適合戰後日本的情況。儘管「新劇」的政治化傾向是有名無實，但由於它的許多成員是具有反戰意識的德高望重和平主義者，所以一直要到六〇年代的「美日安保條約危機」出現為止，年輕世代與老舊世代的分歧才會明顯浮出檯面。在許多年輕藝術家加入「全學連」(Zengakuren；日本學生運動) 之後，這兩個世代之間的緊張衝突是愈演愈烈[19]。1958年時，當一個反日本共產黨 (Anti-JCP) 的聯盟成功奪取「全學連」的領導權以後，整個日本學生運動也就跟「日本共產黨」全面決裂了。因此，這個早已存在「日本共產黨」與「全學連」之間的分歧點，平行且惡化年邁親共的「新劇」運動者以及年輕一代劇場工作者之間，當時候正開始浮現的理念裂縫。

　　這些分歧以許多不同的方式呈現出來。其中的一種是，年輕世代對於整個運動缺乏侵略性感到相當失望，這是「新劇」領導權結合「日本共產黨」的時候，在他們的示威遊行領導能力上所展現出來的軟弱現象。「日本共產黨」與「新劇」領導權基於各自的考量，則同聲譴責暴力意外事件，像是針對1959年11月27日由學生領導的絕食風暴（它導致　萬二千人在示威現場高歌及漫舞長達三小時），以及1960年1月15日的「神田機場」靜坐抗議，它是日本首相正要飛往美國簽訂「安保條約」時，一個試圖要癱瘓機場的社會事件。這裡面也存在著更加明顯的政治分歧：由於「日本共產黨」一向嚴守蘇聯所劃定的政黨連線要求，一旦蘇聯領導政權

19　關於「安保」鬥爭中「全學連」介入情況的資訊，是從下面這本書中取得，Stuart J. Dowsey, ed. *Zengakuren: Japan's Revolutionary Students* (Berkeley, CA: The Ishi Press, 1970)。其中最有幫助的兩個章節分別是 Matsunami Michihiro, "Origins of Zengakuren," 以及 Harada Hisato, "The Anti-AMPO Struggle."

輪替，「日本共產黨」就必須傾向於在政策上做出劇烈的轉向。因此，當「日本共產黨」企圖修訂出符合當時日本特別政治環境的政策時，「全學連」其實早已轉向尋求一個更為非同盟的位置（non-aligned　status）。1980年時，鈴木忠志（Suzuki Tadashi）在某次與大衛·古德曼（David Goodman；學者暨七○年代日本前衛劇場的活躍參與者）的訪談當中，這位當今日本國內最負盛名的劇場導演，就曾描述當年那批年輕劇場運動者所持的立場：

> 從年輕世代的觀點出發，老一輩的左翼人士（主要是指「日本共產黨」）所持的不同政治主張，就原則上來說也只不過是將與蘇聯的同盟，拿來取代日本與西方國家間既存的關係而已。然而，年輕的政治行動者卻也發現，與蘇聯結盟的這個政治眼光，其實跟從前與西方世界國家結盟的概念一樣是充滿矛盾的[20]。

　　質言之，這是一種對「新劇」無法有效處理日本戰後社會議題的感覺，而這種不信任感，則在1960年的反對「美日安保條約」抗爭期間不斷地惡化，因為「新劇」中堅人士對於日本共產黨教條的屈從，使得眾人感到十分沮喪，這導致年輕一代以及老一輩劇場運動者之間的嚴重分裂。

　　另一方面，日本境內的西方舞蹈從未像「新劇」一樣地公然高舉泛政治化的旗幟。事實上，在五○年代中期前，西方舞蹈正歷經一種強化鞏固的過程，當時，它就像是種具有高度文化涵養的藝術，並成為年輕、身處中上階級的日本女性，期待要在結婚前學會的技能。在日本建立起來的西方舞蹈由於背負較少的政治裙帶關係，以及不常去處理日本年輕人有興趣的政治議題，所以跟「新劇」相較起來，它很早就將自己置於開放的狀態下，以便讓那些更加激進及創新的外在元素，以及讓那批想將日本舞蹈從西方文化的控制奴役中解放出來的舞蹈家，全都能順利地融入它的中心。因此舞踏運動的開端，其實在1960年的「美日安保條約危機」之前就已安置好，它就在大野

20　引述自David Goodman, "Satoh Makoto and the Post-Shingeki Movement in Japanese Contemporary Theatre"（Ph.D. diss., Cornell University, 1982）, p. 18.

與土方攜手或分頭進行的那些劇場實驗當中，這些實驗的累積成果出現在作品《禁色》裡。今天，這齣作品被視為舞踏美學發展的奠基之作。到了1960年，當年輕的劇場運動者與舞者在政治上與文化上，愈來愈不受西方美學影響時，「暗黑舞踏」已在那裡向眾人呈現一種更具說服力的劇場表現另類哲學。

舞踏就像詩作一樣，它最本質的部份就是
要反抗文字被用來解釋某些「事物」的這種替代功能。

——江口修

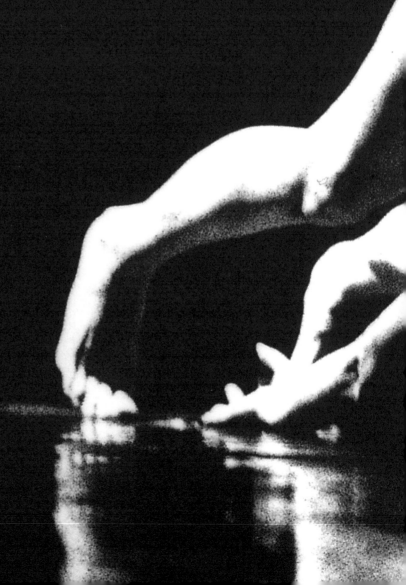

日本傳統劇場的歷史脈絡

由於日本前衛藝術對於西方的對立態度，有人可能會自然而然地預期，這將會導致他們重新思考本土的歌舞伎與能劇舞蹈劇場。然而，至少就五〇年代末期的日本前衛藝術所察覺到的現象而言，歌舞伎與能劇傳統就像西方舞蹈與戲劇形式一樣，其實是無用且令人窒息的。在 Bishop Yamada 與其領導的「北方舞踏派」（Hoppō Butoh-ha）於北海道演出時所印製的節目單中，就清楚地指出這種大多數舞踏家所持的態度：「拒絕所有已經死去的東西：歌舞伎、能劇、古典芭蕾舞⋯。我的旅程才算開始，並是在一種全新的自由當中確認身體的完全伸展⋯。」[21]此外，戲劇評論家暨導演津野海太郎曾在一段不同卻相關的內容中表示：「對我們而言，能劇與歌舞伎在今天看起來，其實是相當空洞的形式。它們已經失去跟大眾想像力的聯繫，而正是這種想像力創造出了它們，並讓它們能夠成長茁壯。」[22]

　　事實上，雖然日本能劇早已在五百多年前脫離它的庶民背景，進而成為由社會上層階級專屬及支持的菁英戲劇形式，但歌舞伎一直到「明治維新」時期為止，仍是極為大眾化的平民劇場。歌舞伎的風格，特別是江戶時代末期那些描述城市底層生活（kizewamono）的作品[23]，是清楚地反映了這個名詞乃出自於古體字的「傾」（kabuku）。它的字面意思是不良的、偏斜的、以及反常的。當時，若有人被稱為「傾」，那麼他必定是站在流行與藝術的最前線。

　　歌舞伎的革新發生在1868年的「明治維新」之後，這是因為一部份新興的統治階級，冀望從本土的表演藝術中，找出一些能夠轉型為「可與歐洲『有涵養的』戲劇相

21　Bishop Yamada，1979年六月份在北海道演出的節目單。呈現在這裡的這個名字，是我在導言部份原註 1 設下的日文名字規則（姓氏在前，名字在後）的一個例外。因為在劇場當中，Yamada（山田）是用英文作為自己的名字，所以在本文中，他通常會以西式規則來稱呼（名字在前，姓氏在後）。

22　Tsuno, "The Tradition of Modern Theatre," p. 10-11.

23　江戶時代起始於1603年的德川幕府，而終止於1868年的明治維新。

提並論的精緻劇場」[24]。李奧納‧普洛科（Leonard Pronko）曾在他的文章〈歌舞伎的今天與明天〉（Kabuki Today and Tomorrow）裡，描述1872年二月份時，東京當紅的歌舞伎演員與劇作家被召喚到縣府裡，並被告知那些出席他們表演的日本與外國達官貴人，可能會遭到過度成熟並正在衰落中的「晚期江戶劇場」人員所冒犯，因此，他們應該要盡全力提升歌舞伎的道德標準。歌舞伎劇場的從業人員認真地接受這次的官方告誡，它可被視為歌舞伎結束沈浸於日本大眾文化的一個開端。就像普洛科所指出的現象，正是從這個時間點開始，所有的努力都是為了把「對全體觀眾來說是場盛宴的那種異色、俗麗、奇幻劇場」，取代成「一個被『有品味的』歐洲維多莉亞時代商品所啟發的文雅假日學校野餐會」[25]。歌舞伎再也沒有從這種西方清教徒主義的症狀當中恢復過來。當歌舞伎存活在六〇年代的時候，為了滿足所有的利益與目的，它依舊是同樣的這種「聖潔化變體」（sanitized variant）。從它首度引介並滿足於日本上層階級及西方高尚品味概念，其間也不過一百年左右而已。換句話說，在歷經極度西化的過程下，歌舞伎早已顯得疲憊不堪，這種過程就是大野與土方當時正試圖要超越的東西。因此，歌舞伎的當代形式對他們是一點幫助也沒有。

　　為了克服現代與傳統舞蹈與劇場裡的西化負面效應，日本舞踏曾經取徑的方法是種深具「鄉愁式的回歸」（nostalgic return）。它回溯到原始舞蹈根源、前現代的模式（例如，前西方影響的時期），而這種模式的表現力乃源自於它和「神秘」（uncanny）及「非理性」（irrational）之間的關聯，以及最終回溯到赤裸性驅力的隱匿儲存庫裡，這種性驅力是與親密關係緊連在一起，它是原始人性在自然狀態下所曾一度擁有的。這是土方與大野在早期的實驗中遵循的途徑，特別是作品《禁色》中具有洗滌作用的暴力，以及其他六〇年代初期基於儀式性祭牲的舞蹈裡，並全數累積到土方最著名的作品裡，也就是1968年的《土方巽與日本人》（Hijikata Tatsumi to Nihonjin），或稱《肉體的叛亂》（Nikutai no Hanran / Revolt of the Flesh）。這些特色持續出現在其他舞者的創作當中，田中泯（Tanaka Min）就是一例。他經常將恍神的即興舞蹈融入現場演出的非洲爵士

24　Tsuno, "The Ttadition of Modern Theater," p. 10.

25　Leonard Pronko, "Kabuki Today and Tomorrow," *Comparative Drama* 7 (Summer, 1972), pp. 103-104.

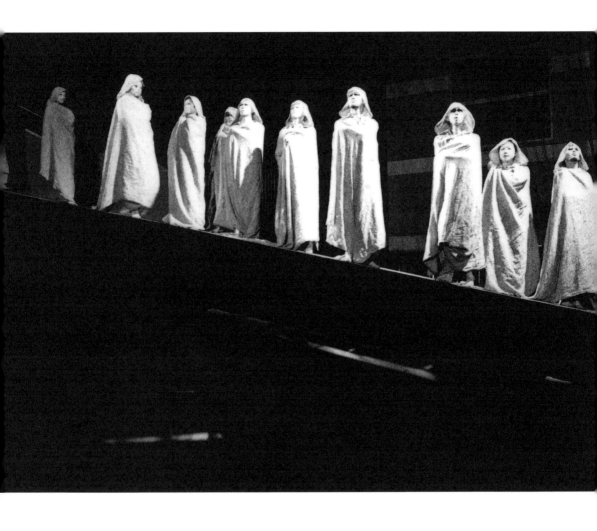

鼓節拍中。另外，或是像小島一郎（Ojima Ichiro），他把獨舞演出置於史前廢墟，以尋求參與史前人類所遺留下來的靈光軌跡，或是與其能有所溝通。最後，我們可以見到這些特色出現於「山海塾」的作品裡，這是七〇年代末期由天兒牛大所創立的舞踏團體。雖然「山海塾」的演出通常並非是即興式的，但經由對原始生命形式的聚焦，他們試圖達到某種集體潛意識的層次，並讓他們的舞蹈藝術具有宇宙意義。

　　第二種探索途徑，就是重燃對歌舞伎與能劇在庶民起源上的興趣，並加上對二十世紀初期大眾劇場的重新評價，特別是「淺草歌劇」（Asakusa opera；一種融合日本傳統以及西方影響的音樂劇場風格）、見世物小屋（Misemono；一種包含演出上近似於馬戲團異人秀的劇場形式）、以及落語劇場（形式上近似於雜耍表演中的搞笑獨白）。評論家唐諾・瑞奇（Donald Richie）就曾指出，所有的這些藝術類型都在形式上影響了戰後的前衛劇場[26]。這種樣子的娛樂形式本身，乃根植於那些早於能劇與歌舞伎興起前，就存在已久的表演傳統中。所以，能劇與歌舞伎在某些老式技藝裡也能找到一些共同起源，像是落語劇場裡鬆散的舞蹈結構模式（它若沒有低落到猥褻，通常也具有情慾暗示）、戲劇性的風趣對白、短簡有力的搞笑獨白。今天我們所熟知的能劇是起源於西元十四世紀日本元弘年間，它是當觀阿彌（Kanami）從奈良與京都河床旁的表演舞者及藝妓身上，借用了曲舞（Kusemai）舞蹈元素時所產生出來的新形式。歌舞伎能追溯它的起源直至西元十五世紀時，一位叫做「出雲的阿國」（Izumino no Okuni）的寺廟祭典舞者暨藝妓身上。她在當時，是以在名人面前做出令人羞憤的脫衣表演而聞名於世。然而，即使落語劇場及同性質的表演形式擁有一段長遠的歷史，它們卻一直要到十九世紀末期起，才成為一種真正名符其實的大眾劇場。那時候，正好是歌舞伎從東京淺草的貧民區移回都城中心的時期[27]。這次的遷移，則標示歌舞伎作為一個「文明與啟蒙」教化者的全新地位。事實上，歌舞伎是拋棄了下層階級的觀眾。當舞歌伎上昇為高雅文化後，它所遺留下的空缺，是讓見世物小屋與落語劇場開花結

26　Donald Richie, "Japan's Avant-Garde Theater," *The Japan Foundation Newsletter 7* (April–May 1979), p. 2.

27　大約在「明治維新」前的二十五年左右，歌舞伎劇場曾被強迫搬移到東京城的東北方邊緣，這剛好超過淺草，並接近吉原風化區。受此政策影響，則讓淺草，特別是著名的淺草觀音寺附近，成為進入這些劇場與風化區的必經門戶。

果地成為屬於大眾的主要娛樂形式。以下即是當時在淺草河岸區附近，這種娛樂形式看起來會像是什麼樣子的描述，它根據巴布爾・錢伯林（Basil Hall Chamberlin）與梅森（W.B. Mason）在他們1891年版的日本遊覽書中所呈現的段落：

> …世上沒有任何其他東西能比這更令人震驚，這裡面並置了虔誠與快感、華麗祭壇與怪誕奉獻物、美艷的化妝與骯髒聖像…。我們看到西洋鏡秀、雜耍遊樂場、會表演的猴子、操作廉價器材的攝影師、街頭藝人、變戲法者、摔角選手、真人大小的泥人、玩具百寶箱、各式各樣的棒棒糖，而圍繞在這些廉價遊樂器材中間的，則是構成繁忙節慶氣氛的鼎沸人群[28]。

　　舞踏以及被舞踏影響的前衛劇場，視這些大眾娛樂為歌舞伎唯一合法的繼承人，並力圖將自己與這些喧囂及狂亂的氣氛結合在一起。在落語劇場的下流不雅、拉伯雷式的幽默與奇想（譯註）、中下階級、以及演員的邊緣地位當中，土方巽冀望能找到能量與創作自由。而這些都是歌舞伎在二十世紀形式的穩固崇高地位裡所欠缺的東西。舞踏團體「大駱駝艦」（Dai Rakuda-kan）與「Dance Love Machine」就是以舞踏的這種俗麗風格而聞名：他們的舞台上不僅堆滿二十世紀初期文化的碎片，並且充斥著十九世紀物質垃圾的大雜燴。他們嘗試重製過往時代能量上的成功，或許可以用藝評家市川雅（Ichikawa Miyabi）提出的觀點來評量：「舞團『大駱駝艦』擁有的歌舞伎神髓，遠勝過今日真正歌舞伎所具備的。」[29]

28　引述自Edward Seidensticker. *Low City, High City* （New York: Alfred A. Knopf, 1983），p. 158.

譯註　拉伯雷（François Rabelais，生年不詳 -1553），法國作家與人文主義者，著有《巨人傳》。他的美學是建立在怪誕、慶典狂歡、民間詼諧文化的思想基礎上。其用意企圖顛覆當時支配世人的禁慾式宗教神學，並冀望能重新定位人類應具有的人文精神及存在價值。

29　引述自 "A Taste of Japanese Dance in Durham," *New York Times*, Sunday, 4 July 1982, Arts and Leisure section.

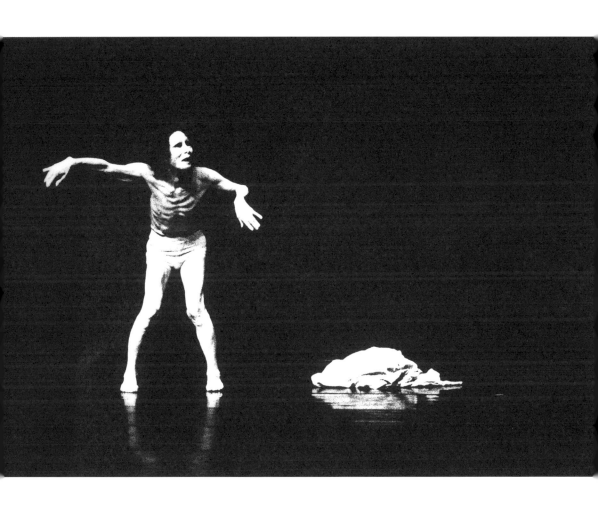

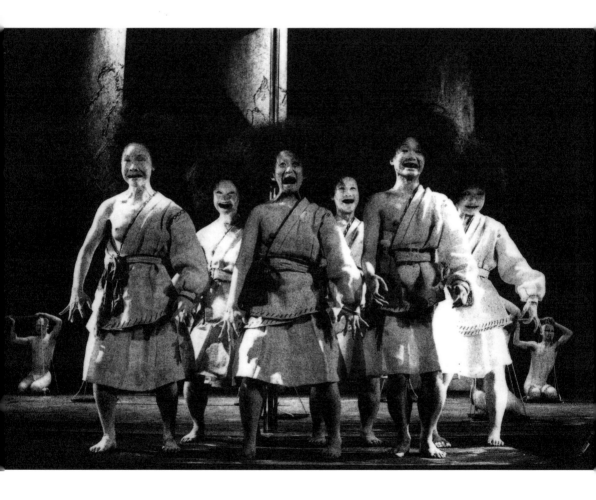

一九六〇年代

要追溯特定影響力的來源是極為困難的事情,但至少我們能安全地說土方與大野擁有的不尋常視野,對日本六〇年代早期的「時代精神」(zitgeist)貢獻良多,在那個創造力發酵的時期,產生出大部份今天日本前衛藝術的代表性人物。從1960年到1966年之間,當「暗黑舞踏派」這個團體依舊存在之時,大野、土方、以及其他「暗黑舞踏派」團員間的許多舞蹈表演合作是同時進行著。以下提出的只是其中一小部份的例子而已[30]:1960年由土方所執導,大野飾演年邁男妓角色的創作《神聖》(Divine),是根據法國小說家惹內的作品《繁花聖母》(Notre Dame des Fleurs)改編而來;1961年有《The Secret Daytime Ritual of an Hermaphrodite》;1963年是《The Blind Masseur: A Theatrical Story in Support of Love and Lust》;1965年十一月則有聯合紀念公演《A Rose-Colored Dance》,以及1966年在「紀伊國屋會館」公演的舞團解散作品《Tomato: Introductory Lessons in the Blessed Teachings of Erotic Love》。

　　當時日本前衛藝術圈的初期成員不僅觀看這些劇場演出,他們也經常身體力行地參與其中。舉例來說,抽象派畫家中西夏之(Nakanishi　Natsuyuki)以及圖像設計師暨插畫家橫尾忠則(Yokō　Tadanori)兩人,都曾替「暗黑舞踏派」的演出設計宣傳海報與舞台場景。中西夏之對舞踏運動的影響力,甚至延續到合作關係終止之後。1976年他的一幅抽象畫作品就激發了大野一雄創作出《向阿根廷娜致敬》,那是大野半退休了將近十年後的再度登台演出。橫尾忠甚至更具影響力。不只是關於舞踏而已,當論及整個被舞踏影響的前衛劇場圈具有的「外貌」時,人們經常將橫尾與土方相提並論。就像土方一樣,橫尾十分迷戀於二十世紀初期的大眾文化。他的作品是普普藝術(Pop　Art)的「鄉愁式」版本,它們取材自明治晚期、大正、以及昭和時期時(大約在1910年到1930年間),那些大量生產的大眾流行文化與商業廣告。它們或許

30　這份表演年表取自大野一雄在1985年十一月份時,送給筆者的一份自傳式「履歷表」。

缺少一種安迪‧沃荷（Andy Warhol）式的犬儒主義（cynicism），但至少毅然對抗了日本高雅文化裡的菁英主義與良好品味。學者唐諾‧瑞奇曾描述橫尾與土方的舞台設計作品重現了：

> …不僅是世界末日，並也是日本的終結。舞台上架設了一個跳蚤市場，其效果是種蓄意的刻薄舉動。這是戰後的荒原，裡頭擠滿了痙攣的跛子，並高捧著可悲滅絕文明的標誌[31]。

　　另一位受「暗黑舞踏」影響的重要前衛藝術家是寺山修司（Terayama Shuji），他集詩人、劇作家、導演於一身，並在1983年就以四十七歲之齡英年早逝。就像大野與土方一樣，寺山也出生於日本北部地區的鄉間地方。在寺山創立「天井棧敷」（Tenjō Sajiki）這個被喻為六〇年代最重要的日本前衛劇團之前，他曾與土方及大野共同合作過多部舞蹈劇本。在1960年時，寺山參與劇作《650 Experience》的第二次演出，這個作品其中的一個部份是以法國作家沙德候爵的一生為藍本，並命名為《聖候爵》（The Sainted Marquis）。寺山就像土方一樣，相當反對「能劇—歌舞伎—日本茶道」這種高雅文化，並轉而關懷民俗節慶與大眾娛樂，例如見世物小屋及落語劇場。唐十郎（Kara Juro）在「狀況劇場」（Jōkyō Gekijō）裡的作品，也深受土方對於社會邊緣份子關注的影響，同時反應他自己本身對存在黑暗面的興趣（也就是唐十郎所稱的闇暗，即「yami」或「gloom」）。這兩人之間的連結人物則是麿赤兒（Maro Akaji），他曾與土方學習舞蹈，同時是唐十郎「狀況劇場」裡最吸引觀眾的票房台柱。在六〇年代早期，日本國內對於什麼是劇場以及什麼是舞蹈，並沒有做出明顯的區別，所以唐十郎、麿赤兒、以及土方巽三者間的合作關係是非常緊密的。到了最後，麿赤兒離開了「狀況劇場」，並自行創立「大駱駝艦」。而唐十郎的作品則變得更泛政治化，以及明顯地劇場化。

　　最後，藝文圈出現了鈴木忠志，他是「Suzuki Company of Toga」（SCOT）的導演，在西方前衛劇場界裡，這或許是知名度最高的日本團體。鈴木深受尋找真正「日

31　Richie, "Japan's Avant-Garde Theater," p. 2.

本」認同（Japanese identity）這個概念的影響，這是六〇年代初期到中期間，最重要的「時代性」元素。這個影響，在七〇年代是與作品《Trojan Women》一同開花結果。在這部劇作中，鈴木被形容為在尤里皮底斯式（Euripides；古希臘的三大悲劇作家之一）作品鬆散的結構下，穿越整個日本劇場風格的歷史，意即從「猿樂」（Sarugaku；某種能劇的早期形式）一路到「新派」（Shimpa）。這部劇作標示了一個開端，鈴木想重新檢驗日本能劇劇場與古典希臘劇場間的相似性，他過去十五年來大部份作品的焦點就是在此。土方巽對於身體本質作為所有表演基礎元素的全力強調，也為鈴木忠志所採用。他開始發展一種身體動作的語彙，也就是建立在能劇、歌舞伎、以及武術當中的「型」之上（kata；身體動作的模式）。在時間點上，這大約與七〇年代的舞踏團體同肩並進，像「山海塾」就是其中一例。

　　在舞蹈界中，大野與土方的能量與個人魅力，以及他們所持的前衛姿態，吸引了一些極具天賦的年輕人，諸如笠井叡、麿赤兒（「大駱駝艦」創辦人）、Bishop Yamada（他創立了「Grand Camellia School」）、中嶋夏（「霧笛舍」創辦人）、以及田中泯（大部份時間以獨舞舞者而聞名，但最近剛創立名叫「舞塾」的團體）。所有的這些舞者都努力不懈地創作，並且不滿於當時日本舞蹈界的格局。這些舞者並非都直接受教於土方與大野門下，然而，他們都一致承認在自己的作品當中，是深受舞踏運動美學的影響。大野與土方都鼓勵這些年輕舞者要向外發展，並開始經營自己的舞團，到了七〇年代中期前，這批年輕舞者進而創造出規模較小，且更具地域性的第三代舞團，像是「北方舞踏派」與「鈴蘭黨」（Suzuran-tō；它從 Bishop Yamada 的「Grand Camellia School」而來）、「Dance Love Machine」、以及天兒牛大的「山海塾」（從麿赤兒的「大駱駝艦」延伸出來）。

　　「山海塾」雖然並非是第一個訪問美國的日本舞踏團體（1980年大野一雄就曾在紐約東村的「La Mama」劇場演出、1982年「大駱駝艦」在北卡羅萊納的「杜漢美國舞蹈節」〔American Dance Festival in Dorham〕登台。「山海塾」的美國首次公演是在1984年的「洛杉磯奧林匹克舞蹈節」〔Olympics Dance Festival in Los Angeles〕），但它才是真正激起絕大多數熱烈評論的主因，所以「山海塾」可說是讓日本舞踏受到主流舞蹈世界注目的中心舞團。「山海塾」是日本的「逆輸入」（gyaku-yunyū）現象的極佳例證之一：日本藝術家往往要在海外走紅後，才能在日本國內獲得應有的重視。「山海塾」在商業

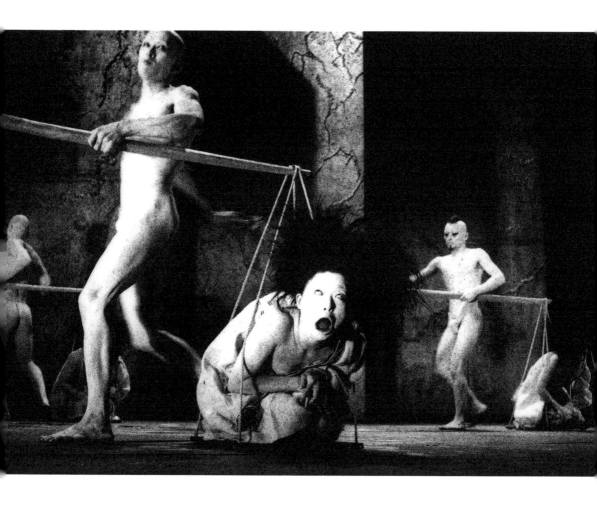

上成功的決定性因素，無疑是因為它是一支長駐於巴黎而非東京的舞團。同時，它也在歐洲展開自己首次的主要巡迴表演。然而，那些在很早期就曾看過舞踏的評論家們，則對「山海塾」的作品持相當保留的態度：他們主張說，在「山海塾」的演出中，絕大部份原始舞踏的新穎刺激感與能量，已變得像訓練過及馴化過的技巧。對許多前衛運動而言，這種現象是經常見到的案例。換句話說，當它們變得愈來愈風行的時候，大半也會轉向體制化（institutionalized）。此外，對今天年輕一代的舞者們來說，舞踏似乎變成芭蕾舞與西方現代舞蹈以外，另一種他們必須學的基本身體訓練方法。舞踏運動擴展的高峰或許就出現在七〇年代中期（當時日本全國各地，共有二十到二十五個舞團正從事於舞踏創作）。今天，幾乎沒有新的舞踏團體成立，即使在土方逝世前不久，他仍與田中泯共同合作一種稱作「愛」（Ren'ai）的新舞蹈形式，並希望能在舞踏運動中注入一股更積極的能量與生命力[32]。

　　當論及近期作品時，大野一雄已拒絕使用「暗黑舞踏」這個辭彙，並解釋說他感到這個名稱是太過於狹窄：「我是人，也是個舞者，這就代表了我的一切」[33]。大致而言，旅居紐約的日本藝術家永子與高麗（Eiko & Koma）基於同樣的理由，也強烈反對自己的作品被歸類為舞踏，即使在七〇年代早期她們的確曾經非常短暫地（兩個月）跟土方巽，以及相對長期地（總共兩年）跟大野一雄合作過。時至今日，舞踏這個字彙已成為某種污名，這卻是舞踏過去試圖要超越的東西：「當前衛運動變得更壯大，且更具影響力的時候，弔詭的情況是，它已開始失去跳脫類型化及詮釋世界的能力。舞者木佐貫邦子（Kisanuki Kuniko；1984年被「日本舞蹈評論家協會」授予「日本年度舞者」）同時在日本與美國獲得公眾評論上的空前成功，她曾在1985年十一月份時，跟大野一雄在紐約的「Joyce Theater」交替演出過。木佐貫邦子的專業訓練包括了芭蕾舞、現代舞蹈、以及日本舞踏，雖然她的作品在視覺上與結構上結合了許多舞踏技巧，她卻以個人高度的專業技巧能力，巧妙掩飾掉舞踏的原創美學，並能創造出優美的動作。

32　這種稱為「愛」的風格，首度出現於1981年九月份的舞蹈作品《Fondations》當中。它由舞者田中泯擔綱演出，那也恰好是他個人生涯中的第一千五百次獨舞演出。

33　引述自Marie Myerscough, "Butoh Special," *Tokyo Journal* 4（February 1985），p. 8.

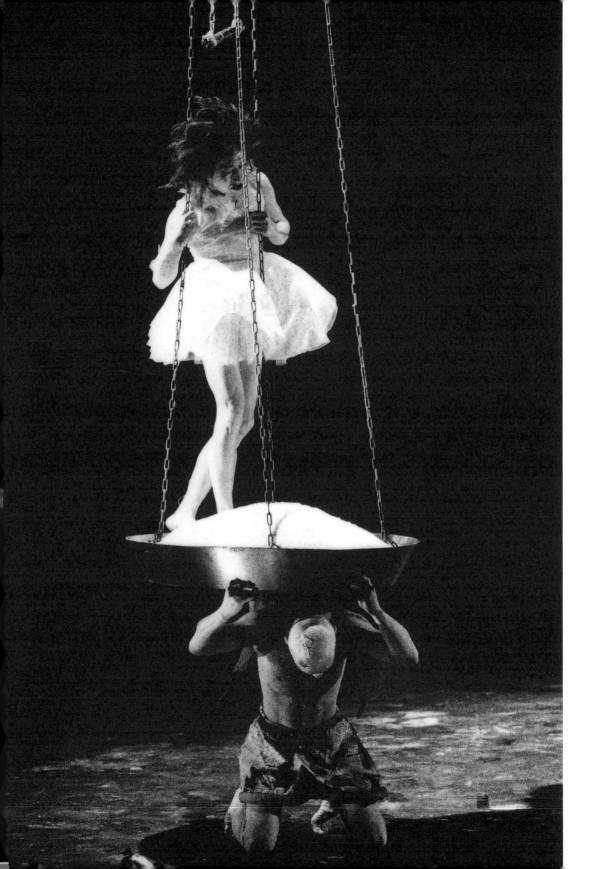

舞踏作為一種後現代舞蹈形式

雖然人們認為一些存活在二十世紀的傳統形式是沒有助益的，並且無法有效處理當代生活中的矛盾與焦慮，然而還是有些具說服力的因素，使得前衛藝術重新注意到某些傳統舞蹈劇場的技巧與原則。一方面，正因為舞蹈形式在日本是以一種非常獨特的方式，在漫長時間下形成（日本能劇的歷史能追溯到超過六百多年以前），人們因而期待它能發展出一套確切符合日本人身體結構的動作語彙[34]。此外，傳統舞蹈之所以受到關注，是因為許多日本舞蹈劇場賴以為基礎的再現符碼，在許多方面正好是西方戲劇模式的對照，所以正好可以用來對抗它，或者是超越它。

　　正因為如此，舞踏編舞家們對下述的這種狀況並不會感到任何內疚：他們一方面把這些傳統舞蹈形式視為某種技巧、姿態、原則的珍貴資產，同時卻認為它們能在不加考慮原始脈絡與意義下被挪用、分解、以及轉化為「型」（一種運動模式的語彙）。這些「型」隨後也進行合併與二度合併，以便形成一種他們認為更適合日本人身體的舞蹈慣用語言。事實上，在這種狀況下，能劇與歌舞伎賴以為基礎的那些動作語彙，就可能會較任何其他東亞或東南亞的舞蹈傳統，還要來的相形無足輕重，因為這些亞洲區域裡的表演藝術已發展到十分成熟的階段。這種拼貼戲仿（pastiche）的結果則變成一種「技巧」，從中並能隱約見到所有事物的影子，從南印度的「Kathakali」手勢到中國的太極拳武術都有。

34 事實上，對筆者來說，所謂的日本人身體結構與德國人或美國人的結構間，是存在巨大差異性的這種描述其實並不明確。同樣的道理，現代舞蹈與芭蕾舞訓練對於美國人來說，會遠較日本人來得「自然」的這種說法，也是有待商確。試想一下那些舞踏團體的外籍成員，或曾受過它訓練的美國人數量就很清楚了。因為實際情況會把某種一再出現的論述潑一桶冷水，因為該引述指出，舞踏創辦人企圖創造出只適用於日本人身體的舞蹈。然而，有些人士或許會聯想到下面這種普遍性的見解（它一直要到晚近才受到挑戰）：日本人的身體並不適合跳古典芭蕾與現代舞蹈。即使土方巽宣稱已經創造出一種特別適合日本人身體的舞蹈風格，這或許不是真實的情況，它無疑是種意識型態的勸說方法而已。同時，它應該要從上述基礎來被全盤考量。

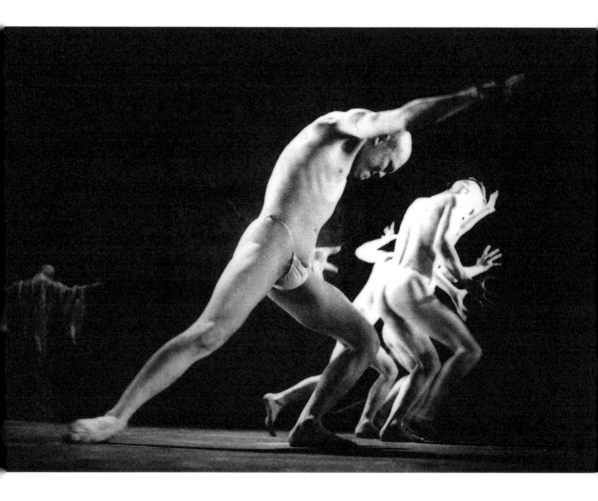

　　雖然許多這些動作及姿勢，在其傳統脈絡裡擁有相當獨特的意義，在挪用過程中這些意義卻被剝除掉。所以對於觀者而言，它們已變得無法理解（或無法解讀）。這種狀況之所以會這樣，是因為即使作品中的隱喻性成份已相當深沈，大部份舞踏編舞家還是奮力反抗以下的這種詮釋與說明，也就是說，任何姿勢或技巧似乎具有某些具體、易於辨認的意義與指涉。「霧笛舍」的中嶋夏（Nakajima Natsu）就是一個典型的代表人物，她在表演節目單上是如此聲明：「身體姿勢並未講述任何故事，而是喚起許多聯想。企圖要解釋一個舞蹈動作，便會暗中破壞它所具有的意義。」[35]「山海塾」的天兒牛大是以另一種方式呈現上述概念，他說：「如果表演成為一種燃起觀者體內感受的火光」，那麼他才會感到滿意。[36]

　　舞踏所具有的拼貼戲仿風格，意即挑取及選用現代與前現代舞蹈技巧、菁英或大眾樣式、部份或全然不管那些挪用來元素的原始脈絡或意義，這些正好符合學者詹明信（Frederic Jameson）對於「後現代」特色的描述：「過去所有風格隨機的拆解，以及隨意的風格暗示遊戲」[37]。事實上，舞踏美學跟詹明信在他最近的文章〈後現代，或晚期資本主義的文化邏輯〉中所勾繪出來的後現代藝術模式之間，是存在一些相似點。首先，土方巽對十九世紀歌舞伎「低俗」文化的嘉年華式氛圍，以及大正時期大眾文化元素的讚揚，回應了後現代對於「舊有疆界的抹除（基本上指的是高度現代主義）；該疆界指的是介於高雅文化與大眾或商業藝術間的那條邊線」。而這種抹除必須經由「召喚一種完全低劣與媚俗的『解級』情境」來完成。[38]

　　詹明信將這種隨機拆解技巧與所謂的「懷舊模式」結合在一起。此模式試圖要「包圍的東西，與其說是我們擁有的現在，以及剛閃逝的過去，倒還不如說是一段更遙遠的歷史，它遠離各自存在的記憶所及之處」[39]。同時，他以懷舊電影《美國風情畫》（American Graffiti；1973）為例，以呈現「至少對美國人來說，五〇年代仍是一種特殊

35　作品《庭園》的演出節目單，1985年9月28、29日。「霧笛舍」於紐約的「亞洲協會」（Asia Society）演出。

36　Oyama, "Amagatsu Ushio," p.71.

37　Frederic Jameson, "Postmodernism, or The Cultural Logic of Late-Capitalism," *New Left Review*, no. 146（July-August 1984）, pp. 65-66.

38　Jameson, "Postmodernism," pp. 54-55.

39　Jameson, "Postmodernism," p. 67.

的慾望失落物」[40]。這種「懷舊模式」在舞踏作品裡是清晰可見。就像先前曾提及過的情形，有些舞踏運動成員不僅懷舊於十九世紀初期大眾文化形式所具有的強大凝聚力（尚未被西方文化污染），以及二十世紀初期大量生產藝術的媚俗性，同時，他們也回過頭來看得更遠，那遠達到一個「在我們現代化的時代裡，早已失落的黑暗世界。在那裡面，介於文字與事物間的縫隙消失了；在那裡面，存在感就呈現在我們面前」[41]。若以弗洛依德（Freud）來解讀，後者的意圖正好就是後現代懷舊模式對於「特殊的慾望失落物」最純粹的可能性例證：這是一種退化回「前伊底帕斯」童年期的慾望，就像弗洛依德曾指出的，「那是一段當自我尚未明顯地與外在世界，或是與其他人有所差異的時期」[42]。實際上，事情的重點是在於，舞踏發覺自己分散在三種懷舊形式之間：嘉年華式的大眾文化、近乎媚俗的低俗性、以及對於童年的根本渴望；舞踏成為自身「後現代狀況」（post-modern condition）的始作俑者：舞踏隨機地演出，以跨越個人與集體歷史記憶間所具有的不同慾望場域。同時，舞踏以一種不怕會有任何明顯矛盾的態度，來進行挑取與選擇的行為。

　　從舞踏擁有的慾望來看，它也能視為是種「後現代」，因為它想取代「由激進的孤立與寂寞、混亂失序、個人叛亂、梵谷式癲狂所構成的那些標準經驗，它們在高度現代主義時期佔有重要地位」[43]。基於此，舞踏遵循「文化病理」的動力學上所具有的一般性移轉：從對異化與孤立藝術家的讚揚，一直到對於破碎與精神分裂症藝術家的歌頌。筆者將在下個章節中，回到這個觀點上做更詳細的討論。然而，我還是得在這裡提出不同於詹明信的描述，也就是我把拼貼戲仿的使用以及強調自我碎裂，當成是種傾向於純粹美學及形式的方法。由於舞踏沒有廣泛的社會及政治目的牽涉其中[44]，所以這兩種形式的運用，應該要視為舞踏整體策略中的一部份而已。該策略乃致力於終極的自我統整，以促使自我進入一種完全圍繞住自然法則的境界。最後，從舞踏對立

40　Jameson, "Postmodernism," p. 67.

41　Eguchi Osamu, "Hoppō Butoh-ha 'Shiken' " (My View of Hoppō Butoh-ha)，*Butohki*, no. 2 (1980), p. 9.

42　Sigmund Freud, "The 'Uncanny,' " trans. Alix Strachey, *Studies in Parapsychology*, ed. Philip Rieff. New York: Collier Books, 1977, p. 42.

43　Jameson, "Postmodernism," p. 63.

44　Jameson, "Postmodernism," p. 65.

於批判性詮釋來看，它能視為是種「後現代」。詹明信使用達克多羅（E.L. Doctorow）的作品《丹尼爾之書》（The Book of Daniel）作為「後現代」反抗批判性詮釋的佐證。就像達克多羅一樣，舞踏的實際執行者曾將他們的作品「有系統且形式化地組織起來，以使一種老式的社會性與歷史性詮釋，因無法有效傳達而變得短路[45]。在拼貼戲仿之外，舞踏家會運用各種不同策略以達成該目標，其中包括了強調怪誕形象（grotesque imagery）以及「變形」（metamorphosis）的運用。筆者將在下個章節裡，回到這個觀點做更仔細的描述。

45　Jameson, "Postmodernism," p. 69.

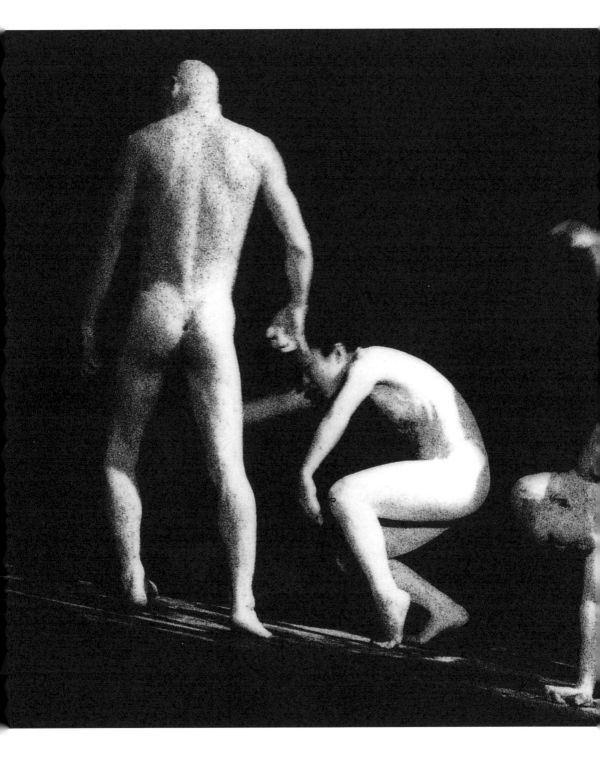

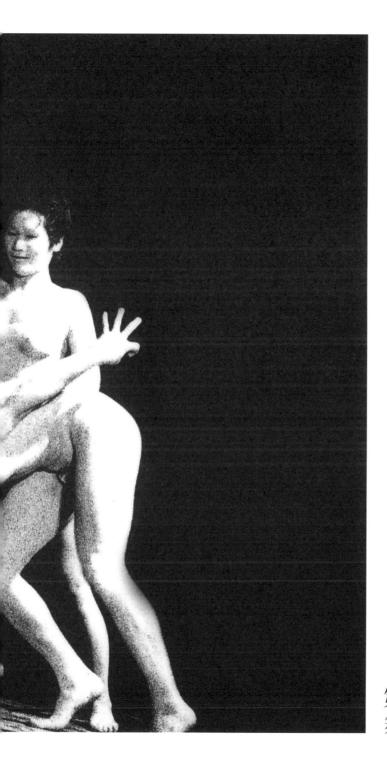

第二章
舞踏美學及其技巧

舞踏美學

過去二十五年來，舞踏美學以驚人的速度發展。即使許多舞踏運動的基本原則曾在作品《禁色》裡首度呈現過，但會被「山海塾」激發的熱情觀眾，並不一定會對土方巽的首演作品產生同樣的反應。隱匿在《禁色》中的美學不只違背技巧，而且拒絕給予觀眾愉快的經驗。事實上，學者唐諾·瑞奇曾形容土方巽的早期作品經常是「因其演出的時間長度、明顯的非理性化、以及企圖製造沈悶而聞名⋯」[1]。「暗黑舞踏」的原初目標之一，就是探索暴力與性的潛在深度，但同時，它也嘗試經由舞蹈來壓抑象徵性的一般情緒表達。它捨棄音樂及詮釋性的節目單，並明顯處理了關於「同性戀」這個社會禁忌主題。總而言之，毫無意外地，「暗黑舞踏」在整個六〇年代主要是作為一種地下表演藝術。

　　舞踏運動存在「地下」的這項事實，也呼應了這個詞彙的意義：舞踏生存於東京狹小、非正式、以及地下室式的咖啡館劇場裡，而且只為了既是親屬亦是友人的觀眾來進行演出。當舞踏運動開始擴張，以及舞者分頭創立新興舞團的時候，許多原初的目標與訴求，是以各種不同的方法做出修正與改良，而它們則反映各個舞蹈家的品味。因此在今日，當一種藝術在初期是作為一種邁向極簡主義的運動，那麼，現在它經常會被標示成表現主義式的成果。音樂已再次變成重要元素，近期演出的詮釋性節目單，偶爾會看起來像是雜誌文章。一種曾經充滿暴力，且惡意不給觀眾愉快觀賞經驗的舞蹈，如今卻呈現出平靜與美學的外觀。那些不願遵從專業技巧的舞踏家，已經創造出一系列的技巧。一種原本運用扭曲、變形、凌虐身體，以求將自己保持在持續破碎狀態的舞蹈藝術，如今是把身體視覺化到猶如「加到全滿的水杯；它已滿到無法再多加入任何一滴水」，如此一來，它便達到「一種平衡的完美境界」[2]。這種多元化

1　Donald Richie. "Japan's Avant-garde Theater." p. 2.
2　Amagatsu Ushio。引述自 Martin A. David, "Sankai Juku," *High Performance* 7, no. 3（1985）, p. 18.

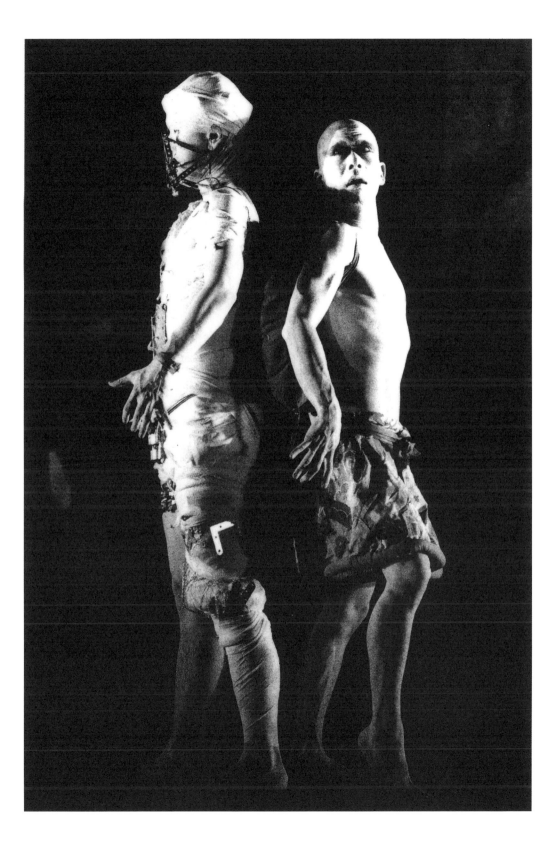

目標及概念的長期發展，除了確認舞踏是個內部共識鬆散的團體之外（例如，什麼才算得上是舞蹈），其實是不可能替我們定義出任何一個全盤性的舞踏美學。

　　舉例來說，作為原創舞踏主要表代人物的大野一雄，依然保持在他擁有的獨特路徑上，並拒絕讓自己的創作落入簡易的分類當中。大野一雄仍堅持原始舞踏的「反技巧」傾向，他因而排斥以下各章節中將會提及的許多技巧。同時，他也深感這些技巧的限制太多。例如，在分類上，大野就反對一種叫做「蟹形腳」（ganimata）的特有舞踏屈膝動作。其中的原因是因為這個動作太過於單向地專注身體下方的深度，所以他表示：「在生命當中，我們不也是會抬頭向上仰望嗎？」[3]。但大野的方法來自於本身，他是一位相當出色的原創者，以致於在舞台上可以只靠許多個人技巧與魅力就順利完成演出。不過，這些方法卻無法明確地被傳授。大野在橫濱市的舞蹈學校，與其說是一個教導「如何做出舞踏」的權威機構，倒還不如說是一個他闡釋自己深厚知識性及精神性承諾的場所，而這種承諾是忠於舞蹈的潛在可能性。同時，值得注意的是，如果有特定舞踏團體擅長於某種技巧，那麼另外一個舞踏團體就有可能會把它摒除在外。或者，他們會自行發展出跟該技巧在目標上完全相反的其他技巧。像舞者田中泯就拒絕身體白妝，即使它是如此特別的舞踏「外觀」。他在許多獨舞作品裡是改用黑色或褐色妝。

3　　大野一雄，筆者訪談稿，1986年7月1日。

「舞踏應當拒絕所有的形式主義、象徵主義以及用來表達
我們生命力與自由度的所有意義。
我所正在奮鬥爭取的，
不是為了邁向藝術，而是為了邁向愛。」

—— 中嶋夏

舞踏捨棄的技巧及其怪誕的運用

從一開始，土方巽與大野一雄就反對專業技巧，他們有意把身體限定在一種可以自然運動的狀態中，並堅決抗拒將身體當做表現工具。這就像日本舞蹈評論家合田成男指出的：

> 在主流舞蹈裡，作品與場景是從外部建構起來，它的基礎僅
> 在一個能將自己往外表達的身體上。相反地，舞踏試圖確認
> 舞蹈乃孕育於身體內部，意即身體本身是靜觀而自成一個小
> 宇宙，由此，舞蹈本身的結構與表演也會因而自行復甦[4]。

　　從技術上來說，舞踏將舞蹈限定在身體具體結構內的這一點，意即對於「寫實主義」（realism）的棄絕。這種寫實主義指的是，任何把行動置於日常生活中的舞蹈動作，它是讓故事寫實呈現出來的一種努力。這種限定身體的意識密不可分地連結到一種對「象徵主義」（symbolism）的棄絕。實際上，它意味對於某種抽象、象徵舞蹈動作的對立，這種象徵主義指的是，觀眾能自行明確地詮釋作品，彷彿其中就只有單一意義而已。舞踏團體「霧笛舍」的創辦人中嶋夏在做出下列的描述時，就呈現這種典型，她說：「舞踏應當拒絕所有的形式主義、象徵主義、以及用來表達我們生命力與自由度的所有意義。我所正在奮鬥爭取的，不是為了邁向藝術，而是為了邁向愛」[5]。

　　舞踏拒絕「象徵式」舞蹈動作的例證是，舞者經常會提及能劇許多的「型」，像其中的栞型（shiori kata）概念：當能劇主角抬起他的手，並到達臉部位置時，手掌將會朝內，而這個動作象徵主角正在哭泣中[6]。舞踏舞者並未使用這種高度風格化的動作，而是選擇強調「內在於」並且「歸屬於」身體的運動，它不帶有任何特殊表達的意圖。相

4　Gōda, "On Ankoku Butoh"
5　引述自Festival International de Nouvelle Danse節目單（Montreal, 19-29 September, 1985）。

反地，風格化動作被視為由理性心智所篩選出來的一個手勢，並企圖以它最精緻的象徵形式，呈現出那種怨懟的情緒。這個論點，江口修（Eguchi Osamu）在一篇論及舞踏團體「北方舞踏派」（Hoppō Butoh-ha）的專文當中有清楚的解釋：

> 舞踏就像詩作一樣，它最本質的部份就是要反抗文字用來解釋某些「事物」的這種替代功能。在詩作中這個對象是文字，在舞踏中則是身體，一種封印在「自身」當中的身體動作，這個自我就是舞踏必須要追尋的極點。同時，經由扭曲、擠壓、以及觸碰這個自我，則開啟一個包圍住讀者與觀者的獨特象徵性空間。更不用說，在那個象徵性空間裡，任何以「這又是代表了什麼」（this means so-and-so）的形式來呈現的闡釋，都終將變得沒有任何意義[7]。

　　舞台上的行動變成儘可能地去抵抗批判式詮釋，以及儘可能地多元與開放，以便開拓出一條觀眾與舞者之間直接的溝通管道。這條管道被期待能凌駕於象徵性模式，它是被無以避免的知識化過程所污染，這種過程，使得觀者與舞者將同時陷入慣例化的知覺中。非常諷刺的是，為了創造得以阻擋批判式詮釋的這個目標，大多數舞踏實踐者卻逐漸將他們的反技巧想法拋諸腦後，並從六〇年代末期起，開始發展出整套特殊化的舞踏技巧。舉例來說，瘛見型（beshimi kata）是讓身體間斷地產生瘛攣、眼球向上翻白、舌頭向外伸出、並使臉部扭曲到難以形容的樣子。瘛見型呈現了一種企圖，它要越過普遍的表達形式，而轉移到怪誕層次。據此，將使得舞踏無法用任何的口語來解釋。

6　這個特殊的例子，在與小島一郎的訪談中就被提起過，並出現在岩淵啓介的文章〈舞踏的典範〉中（The Paradigm of Butoh, 1982）。事實上，此處所提的這種具有象徵意義的「型」（kata），在能劇所有的身型當中，其實是最為罕見的一種，因為大多數的能劇身型，如果不是沒有明確的象徵意義（純粹用來增添作品的氣氛效果），不然就是完全相互對立。同樣的一種動作（像是將扇子向前揮）將會有許多不同意義，那完全依演出內容來決定。舞踏家把能劇當成不過是「象徵符號」的這種蓄意誤解及揚棄，其實是有其必要的，因為這使得舞踏得以逃離能劇所設下的限制。此外，他們同時能以創新的手法，任意地挪用能劇的原理與技巧。

7　Eguchi, "My View of Hoppō Butoh-ha"

　　類似這樣子的怪誕形象，幾乎已經變成「舞踏」這個字的同義詞。為了理解怪誕為何會在舞踏美學中扮演如此重要的角色，我們或許應該將注意力移到喬菲利‧哈芬（Geoffrey Galt Harpham）近期的著作《論怪誕》（On The Grotesque）上面。根據哈芬的說法，怪誕就像隱喻修辭法一樣（metaphor），是在一種令人不安的停滯下，有能力去掌握多重且不一致的詮釋。所以「我們的理解力，會擱淺在一種『識閾』（liminal）的階段」，隨之而來的是，「抵抗結束了，怪誕的主體把我們釘刺在當下的這個時刻點上，挖空過去，並預示未來」[8]。哈芬使用「識閾」一詞在人類學上的用法，藉以表示當人類的心智試著要以理性去理解那些感覺起來是非理性的事物之時，心智將會夾在「兩個世界之間」。

　　這其實十分類似於先前引自江口修論文中的某些觀點。哈芬繼續比較怪誕在藝術裡的運用，以及隱喻在詩與小說上的使用：

> …就隱喻與怪誕而言，形式本身即抵抗被詮釋的必要。即使我們
> 試圖克服它，但仍會意識到隱喻所指涉的荒謬性。而且怪誕中的
> 不一致元素，依然會維持住這種不協調性…。另一方面，由於
> 怪誕招來自己原本拒絕接受的矛盾詮釋，它進而破壞藝術及其
> 意義間的關係[9]。

　　哈芬指出擁護「為藝術而藝術」立場的藝術家，對怪誕所感受到的親和性：那些「看似奇人異事、藉由一種不合邏輯的創造行動而現身於世、顯示出沒有凝聚力、以及完全沒有聖神義意」的角色，正好是完美創作素材的來源，這對那些「具有『美學』洞察力的藝術家們來說特別是如此，因為他們強調非模仿性的藝術創作品質」[10]。因此，舞踏扭曲及混合形式的意境，意即一半人類，一半「他者」（other）的形象，可視為舞踏在「反象徵、反寫實」立場上的一種基本元素。同時，它是作為阻絕批判式詮釋的全盤性策略中的一部份，它企圖把觀眾帶到一個生理上的（「膽量」）層次。

8　　Geoffrey Galt Harpham. *On the Grotesque: Strategies of Contradiction Art and Literature*（Princeton, N.J.：Princeton University Press, 1982），pp. 14, 16.

9　　Harpham, *On the Grotesque*, pp. 178-9.

10　 Harpham, *On the Grotesque*, p. 5.

順著弗洛依德（Freud）在《超越快感原則》（Beyond the Pleasure Principle）裡的觀點，哈芬把怪誕描述成一種被壓抑的潛意識，或者「本我」的呈現。在怪誕無定形的樣式中，我們看見了當「本我」出現在「自我」面前時，「本我」所具有的暗示性：也就是說，它就像「一種混沌狀態，是個充滿沸騰興奮感的大鍋子」[11]。當「本我」出現在怪誕的具象形式中，並刺進我們的意識時，我們變得能意識到一種明顯的「排斥感」。同時，這裡也產生一種不情願的認同感受：怪誕就像神秘事物一樣（uncanny），「是種隱匿、熟悉的事物，它曾受到壓抑，隨後又從壓抑裡浮現出來…。」[12]

舞踏開發了這種介於怪誕形象及被壓抑潛意識間的關係，以便全力開創出介於舞者與觀者間，一條更直接的溝通管道。合田成男看到《禁色》時的感受描述，便是舞踏如何創造它想要的效果的一個極佳實例：

> 作品《禁色》使得我們這些從頭到尾看完演出的觀眾感到顫慄，但當這種感受穿過我們的身體後，它產生一種如釋重負的重生感受。或許真的有種黑暗性格，是被封印在我們的身體裡，它類似於我們在《禁色》中所發現的那種東西。而也正是如此，隨後反應出一種解放的感覺[13]。

合田成男的個人經驗是種典型的說明，它是人們對於舞踏怪誕運用的確切反應：他在生理上的排斥感，導致一種認同上的模糊感，並轉而激發出一種如釋重負的感覺。這種「人類黑暗面的解放，在深度上連結了粗俗及狂歡的滋長過程」[14]。同時，也是將「高雅」與「低俗」帶至平衡境界的重要第一步，其最終目標是要把人類恢復到自然狀態。

然而在某個階段，這是魅惑與排斥並存的一種困惑感受，怪誕激發了這種感受以麻痺我們的理性，並允許這種生理上的溝通得以發生。到了另一個階段，在面對難以言喻的事物時，我們感受到的不適應感變成一種觸媒，它將我們送往尋找意

11　Sigmund Freud. *Beyond the Pleasure Principle*, 引述自Harpham, *On the Grotesque*, p. 67.
12　Freud, "The 'Uncanny,' " p. 51.
13　Gōda, "On Ankoku Butoh."
14　Harpham, *On the Grotesque*, p. 73.

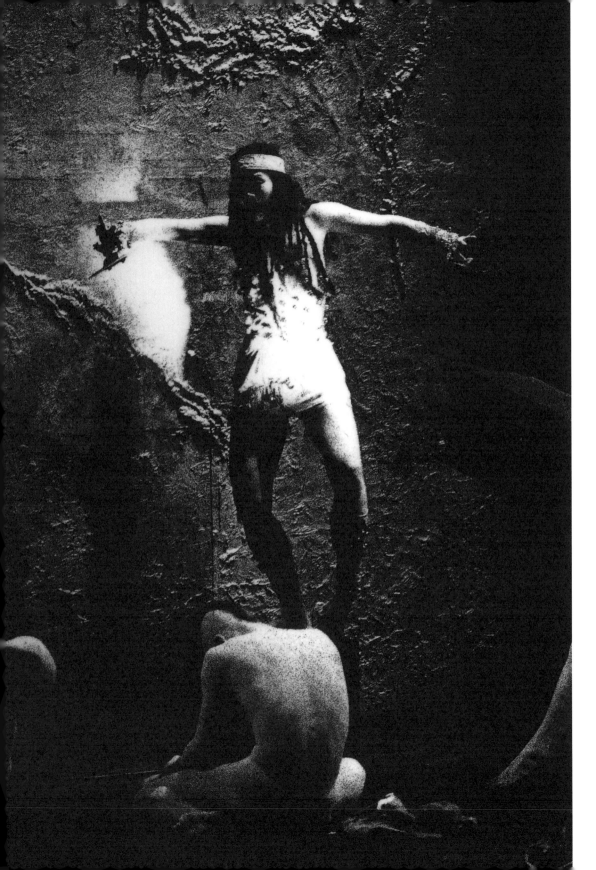

義之途。其中，如果不是探索出能讓我們解釋所見事物的包羅萬象原則，不然就是常態化我們的經驗，以便試著找出跟其他較容易理解事物間的相似連結。這種設法容納及分類我們無法理解事物的必然慾望，是與舞踏的表現目標處於持續衝突的位置。然而哈芬是如此簡潔地描述：「藝術同時藉由抵抗詮釋，以及招致詮釋，才得以生存下來…。」[15] 事實上，「形式本身即抵抗被詮釋的必要」，而這也是進一步解釋了，為何某種藝術運動原本是反抗批判式詮釋，但它卻也開始製造出為數可觀的批判式書寫，以及許多由舞者自行創作的隱喻性及詩意性書寫。

15　Harpham, *On the Grotesque*, p. 178.

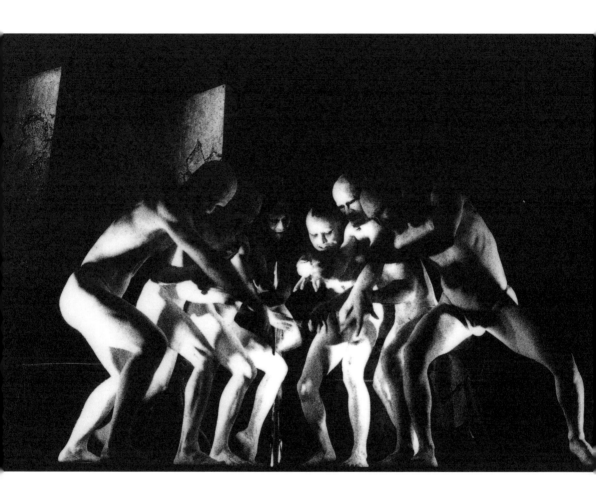

反個人主義以及暴力的運用

圍繞著舞踏的文字作品當中，有些指涉個人主體性及其在晚期現代社會中的狀況。這些寫作裡展示的對個人主義意識型態的對立，其實有它的歷史背景存在。一方面是日本戰後初期在知識上與評論上針對主體性（shutaisei）的爭論[16]。另一方面是在六〇年代「安保」危機的脈絡下進行，這跟社群（community）及個人自主（individual autonomy）的討論有關。作田啓一（Sakuta Keiichi）在一篇追溯六〇年代社群與自主性爭論史的文章裡，描述了「民俗先天論」（folk-nativist）學派歷史學家的思想，在當時是如何興起（這些歷史學家主要的洞見，多半立基於學者柳田國男〔Yanagita Kunio〕的民俗研究上），這種觀點指的是，個人沈浸到社群後並不必然會妨礙自主性的發展，社群反而有可能會是自主性的基礎來源[17]。民俗先天論歷史學家們循著柳田国男關於日本鄉村聚落的觀點，全力尋求重新將鄉村聚落描述為地方得以抵抗中央集權的可能性場所，因此它才是真正日本自主形式的可能本土基礎。

　　雖然沒有具體的關聯存在，這些民俗先天論歷史學家的概念，以及對於柳田国男那些本土俗民學著作的再度重視，都對六〇年代的藝術家有普遍性的文化影響力，舞踏也同樣深受其影響[18]。從大眾的層次上來看，柳田国男對邊陲山區民眾（yamabito）

16　關於主體性爭論的分析，可詳見 J. Victor Koschmann, "The Debate on Subjectivity in Postwar Japan: Foundations of Modernism as a Political Critique." *Pacific Affairs* 54, no.4（Winter 1981-82），pp. 609-631.在此文當中 Koschmann 指出，主體性這個字彙的意義十分模糊性，大量爭論中有一部份是試圖要定義何謂主體性。根據 Koschmann 的說法，日文裡的主體性一詞（shutaisei）不只代表一種「主體、自主、或『自我』的形式」，而且也跟歷史或社會結構上的狂熱政治行動、獨立、以及自主等使命，有高度的連結及暗示。

17　Keiichi Sakuta, "The Controversy Over Community and Autonomy." In J. Victor Koschmann, ed. *Authority and the Individual in Japan*（Tokyo: Tokyo University Press, 1978）

18　關於柳田国男的主要描述資料來自於 J. Victor Koschmann 所寫的專文，它收錄在 Ōiwa Keibō 與 Yamashita Shinji 所編的書籍，"International Perspectives on Kunio Yanagita and Folklore Studies." *Cornell East Asia Papers* 37（Ithaca, NY: China-Japan Program, 1985）。另外，特別有幫助的資料有 Yamashita Shinji, "Ritual and 'Unconscious Tradition': A Note on About Our Ancestors"、J. Victor Koschmann, "Folklore Studies and the Conservative Anti-Establishment in Modern Japan"、以及 Bernard Bernier, "Kunio Yanagita's About Our Ancestors: Is It a Model for an Indigenous Social Science?"

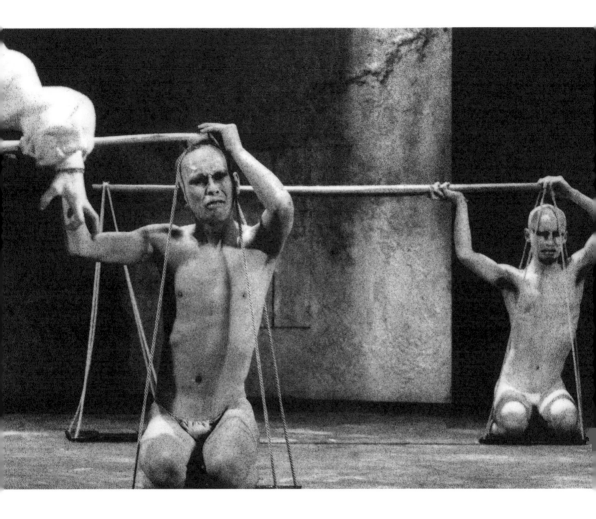

及小型地區性農業社群（jomin）的口述傳統所做的探索，是利用了都市日本民眾對於他們鄉村根基的鄉愁情緒。此外，柳田國男從未曾引用過西方學者的理論，他僅處理日本的現象而已，並對日本制度的獨特性有所堅持。而這些事實，全都使得他的概念得以風行於藝術家與知識份子之間，因為他們曾在「安保」鬥爭下與西方世界產生疏離感，並正在重新尋求一種具本土性的批評，或革命性的傳統[19]。

對於日本舞踏來說，柳田國男思想中最具影響力的面向，其中一個是他想超越現代的慾望，它與反西方個人主義的理想一致；其次是，他著重達到一種集體式（社群體式）的無意識境界，以便尋求一個更真實的自主性；第三個是對婦女、幼兒、瘋人、以及老人等日本社會邊緣族群的關注，柳田國男認為由於這些邊緣族群結構性的低階位置，他們才是日本傳統真實的無意識承受者[20]。

跟柳田國男相互呼應的概念，是一再出現於舞踏家的作品與寫作中。像舞踏家為了回應個人主體性的問題而發展出來的某些技巧就是實例。剃光頭（一種舞踏視覺上的註冊標記，這可追溯到同樣理光頭的重要德國當代舞蹈家哈洛德・克羅伊茲柏格〔Harald Kreutzberg〕）並在接近全裸的身體上塗抹白妝，以去除所有個人「品味」的標記，這是讓舞者從資本主義的消費文化裡解放出來的步驟。舞踏運用持續的「變形」（metamorphosis）來面對觀眾，並以個人主體性消失的樣子呈現，也就是不讓舞者保持任何能被指認出來的特徵。這是挑戰當代個體迷思的另一種策略。這些技巧將會在本章的各小節裡分別討論。從這裡起，筆者希望檢視暴力在舞踏中的角色。就暴力的運用來說，它是讓舞者（以及觀眾）從自認為自己是「統一完整主體」的這個信念中解放出來的一種方法。

在作品《禁色》與《肉體的叛亂》裡所呈現出來的暴力，是為了回應一個持續存在於所有舞踏派別裡的假設：在我們所處的當代社會，為了維持個人主體感的任何嘗試（每個人都是「統一完整主體」的概念），都會命中注定要失敗。評論家岩淵啓介（Iwabuchi Keisuke）曾替這種信念下過一個結論：「若人們輕忽任何一個維持主體性的時刻，那麼『資訊社會』迫使我們變成同質的這種壓力，就會侵犯到個體、使人感到

19　Bernier, p. 92.
20　Yamashita, p. 62.

無力、自我放棄、並把人們消除掉」[21]。最好的防衛就是最佳的進攻，對於舞踏或許有人會說，重要的是應該立即開始探索自己所擁有的內在破碎性的各種可能，因為我們的個體意識只不過是種隨時可能會爆破的易碎妄想。若我們能突破當代社會深埋在我們心裡，以及深植在軀體上的那道束縛，那麼我們終究有希望能找到「真正的」自我（也就是岩淵啓介曾指出的「被剝奪的身體」）[22]。舞踏那種隨著原始祭牲聯想而來的儀式性暴力，將有助於舞踏家達成突破那道束縛的目標。

我們對社會習俗（包括語言）的無意識接受，是形塑及支撐起了自我是「統一完整主體」的這個概念，這些習俗馴化了我們那些更加混沌的本能。這些本能若開始鬆動，將會對我們的理性自我信仰造成一場浩劫。所以這個理由也正是為何「暗黑舞踏」的早期實驗作品，會設法經由舞蹈來探索個人被壓抑的無意識：他們期望當最深層的慾望及自身理性信仰間的衝突變得明確時，舞者能變得可以自覺到自身內在的碎裂，其方法就是藉由引導出暴力及性這些挑戰我們日常規範的基本慾望。如此一來，舞者就會像合田成男指出的，會因而表明要「深入檢視存在與性之間的關係」。經由在舞台上描繪出這些關係的表現形式，其結果會從「黑暗的無底深淵向上噴裂出來」[23]。舞台上的這些暴力表現形式首次瞄準動物的時刻，就是作品《禁色》裡的那隻活雞：

> 從《禁色》與《肉體的叛亂》所共享的這種「宰殺活雞」的舞蹈
> 主題，人們可能會痛苦地看見男孩年輕肉體的狂亂情慾，這是他
> 既無法控制，也無法逃脫的闇暗性驅力的一種呈現[24]。

在作品《肉體的叛亂》（1968）之後，舞踏的暴力開始不僅指向外在物體，同時也指向自我，這種自然的演進在七〇年代早期「燔犧大踏鑑」的舞蹈裡開花結果。「燔犧大踏鑑」與其說是「團體」，倒還不如說是「概念」，因為它的作品是基於「唯有拋棄

21 Iwabuchi Keisuke, "The Paradigm of Butoh"

22 Ichikawa Miyabi, "A Preface to Butoh"。選自《舞踏：肉體的超現實主義者》（Nikutai no Suriarisuto-tachi），由 Hanaga Mitsutoshi 主編（Tokyo: Gendai Shokan，1983），未標示頁碼。

23 Gōda, "On Ankoku Butoh."

24 Gōda, "On Ankoku Butoh."

肉體並超越痛苦，真實的舞蹈才能被創造出來；質言之，舞踏是『始於』自我捨棄」[25]。在現代社會制度滲透肉體每個角落及縫隙之後，市川雅視這種導向自我的憤怒是人類唯一可能做出的回應[26]。唯有捨棄對個人主體的概念，以及藉由自我虐待來把肉體破碎化，那麼我們才能夠從社會原型裡釋放出來，因為它就深埋在我們身體的每一寸肌理當中。

25　Gōda, "On Ankoku Butoh."

26　Ichikawa, "A Preface to Butoh."

*（手寫註記）可以寫一篇
下流派生人的文章～*

邊緣性的挪用

*（手寫註記）「大眾」文化是什麼？
- 底民文化？庶民？*

正如第一章所提出的觀點，能劇及歌舞伎在形式上完全發展成熟的精緻典雅質感，對於舞踏舞蹈家來說一點也不具吸引力。相反地，舞踏轉向「大眾化」古典劇場的原點，並設法「借用前現代時期的想像力，作為一種超越現代的否定力量」[27]。一般而言，舞踏家對身處邊緣及放逐位置的日本演員感到有興趣，他們格外專注地挪用江戶時期歌舞伎演員的社會位置。這些演員稱為「河邊乞食者」（kawara mono），因為早期這些演員會在乾旱的河床住居及演出，在日本江戶時期這是一種最臨時（也因而最邊緣）的社會空間。

在一個農業社會裡，這些娛樂從業人員的遊牧式生活，經常會被人們以懷疑的眼光來看待。早期歌舞伎演員作為社會局外人（outsider），他們在日本社會中是處於一種邊緣地位，所以山口昌男（Yamaguchi　Masao）與廣末保（Hirosue　Tamotsu）這些戲劇人類學家，就將這些演員視為繼承了琵琶法師（itinerant priest）的傳統，也就是從一個村落旅行到下一個村落，並藉由各種表演來豐富他們的宗教儀式。山口昌男曾撰寫過一些論證邊緣性格與戲劇間親和性關係的論文，他並且相信，最早期的歌舞伎演員就像那些琵琶法師一樣，「既是神，卻也是犧牲受害的人；既是神聖的，卻也是骯髒的；既是來自一個更美好世界的訪客，卻同時也是當地社群原罪的承受者」[28]。廣末保在一篇論及歌舞伎的〈The Secret Ritual of the Place of Evil〉論文裡則更誇飾地寫道：

> 日本歷史上的大部份時期，巡迴式的藝伎團體在精神上闖入到
> 全國各地。身為神明的巡迴代言人，她們極可能支配民眾。然而，
> 她們同時也被迫要能化解民眾的苦難、代為承受民眾的原罪、並

[27]　Tsuno, "The Tradition of Modern Theater," p. 19.

[28]　Yamaguchi Masao, "Kingship, Theatricality, and Marginal Reality in Japan," in *Text and Context*, ed. R.K. Jain（Philadelphia: Institute for the Study of Human Issues, 1977）, p. 173.

把瑕疵攬在自己身上。因此，她們既是神的代理人，也同樣是人
民的代罪羔羊。由於具有人格化神明的能力，所以她們也得肩負
起人間的痛苦。作為舞台上的演員，她們聚集及淨化了原罪與瑕
疵，甚至得把人們所厭惡的死亡表演出來[29]。

到了江戶時代晚期，歌舞伎演員再也不會被認真地視為「代罪羔羊」這個角色，
但歌舞伎作為一種社會風俗制度，仍保有自己特殊的位置，它因而是跨坐在日本社會
結構的那道區隔內外的藩籬上。歌舞伎成為一種處在社會結構內部，以及為社會結構
所排除的族群之間的中介角色，那些被排斥者有部落民（burakumin）[30]、藝伎（geisha）、
殘障者、以及疾病者等。正是因為這些群族被排除在外，這個現象則象徵性地維持住
文化秩序。就像藝伎遇到的情況一樣，日本幕府當局雖然沒把歌舞伎演員列入社會四
大階級（武士、農民、工匠、商人），居於放逐者位置的他們倒還不至於像部落民一樣
得面臨完全降級及被公然羞辱的窘境[31]。取而代之的，歌舞伎演員與藝伎共同分享了
身為「局外人」的這種特殊社會地位。雖然他們強制與一般民眾分開居住，且不允許
跟任何其他社會階級通婚，然而吊詭的是，民眾卻將他們偶像化。同時，他也成為日
本江戶時代藝術與時尚品味的最主要推手。

學者山口昌男曾以人類學的方式解釋這種矛盾現象：「日本人就像其他民族一
樣，利用排除特定類別的事物來產生自我認同，並讓自己感到安心。此外，他們深切
地感受到需要重新建立自己與這些被排除事物間的關係，因為這些事物注入了具隱喻

29　Hirosue Tamotsu, "The Secret Ritual of the Place of Evil," *Concerned Theatre Japan* 2, no. 1（1971）, p. 20.

30　Burakumin（從字面上來說，意即「部落民」）是一個晚近才發明的新名詞，它專指日本境內那些世襲而
　　來的社會邊緣團體。他們在最初的時候是被另行區分開來，因為他們所從事的工作在佛教文化的法則下是
　　模糊不清。舉例來說，像是毛皮商人、清道夫、或者守墓人等均是代表性人物。

31　德川幕府把當時日本社會建置成武士、農民、工匠、商人四個階級，貴族在其上而邊緣份子在其下。學者
　　山口昌男曾經重繪這種社會結構的輪廓，他把演員及藝伎置於上述四個階級之外，並且是在部落民之上。
　　一直要到這種階級系統寫入法律後，所謂的邊緣份子也才成為世襲的，這是相對於職業選擇結果的概念。
　　最後，有一小部份的部落農人、漁夫、織布工人，只因為基於家族繼承而被如此區分。對日本種姓制度系
　　統的演進過程簡介，可詳閱 Mikiso Hane 所寫的 *Peasants, Rebels, and Outcasts.*（New York: Pantheon
　　Books, 1982）。

性的豐富內涵」[32]。正是在歌舞伎的舞台上，觀眾才能目睹平常被排除在他們生命之外的人類行為面向，但在某些無意識的層次上，這些行為卻擁有極大的吸引力，並是觀者深切想去探究的東西。歌舞伎，特別是江戶時代晚期那種稱為「生世話物」（kizewamono）的風格，是把江戶時代的社會邊緣空間及角色，當成作品裡的中心焦點所在。舉例來說，在劇作《The Scarlet Princess of Edo》裡出現的角色計有小偷、性工作者、因非法性醜聞而被解職的僧侶、以及甚至是部落民本身；同時，其中的場景包括了墳場、死刑場、村落、河床、以及小偷在山區裡的藏匿地點。

　　土方巽與日本前衛藝術運動希望從歌舞伎裡，挪用它那種能游移與穿透堅實日本社會結構的能力，並把歌舞伎與社會「外部」（outside）之間存在的流動性與關聯性，視為一種潛在的創作能量來源（這就是加斯東‧巴謝拉〔Gaston Bachelard〕在其著作《空間的詩學》〔The Poetics of Space〕裡曾描述的『生命可能性的原料物質』）[33]，以及視為一種可能的社會批判工具。這些前衛藝術家也想要結合歌舞伎與黑暗、禁忌、以及日常生活壓抑面之間的親密關係，並期待能繼承歌舞伎所再現的角色（它們在日本社會是無法公然展示的東西），以便取得歌舞伎「那種把社會意義上的負面性，轉換成美學意義上的正面性的獨特挑撥技巧」[34]。為了達成此目的，這些前衛藝術家奮力在他們的舞蹈裡，帶進歌舞伎所具有的原始意涵，這就是評論家津野海太郎定義的「經由怪誕、詼諧、以及誇張的姿態，來暗示我們日常生活知覺平衡的崩潰」[35]。就像第一章提及的現象，因為日本能劇與歌舞伎分別上升成為高雅文化，這些前衛運動者因而覺得它們已變得衰弱不堪，並進而轉向關注「淺草雜耍劇」（Asakusa vaudeville），這是歌舞伎原始的嘉年華氣氛在二十世紀的對等物。

　　舞踏為了回歸歌舞伎或淺草雜耍劇的舞蹈「起源」，它早已步行在一條艱困的路線上。這條路線是要避免將這種對於民俗及大眾文化的微弱鄉愁或浪漫情懷，瓦解為某種沒有批判能力的理想化形式，其中就包含了「純粹」的日本價值觀，這在戰前時期是有效地被右翼軍國份子所採用。這也是土方巽的摯友三島由紀夫所採取的途徑。

32　Yamaguchi Masao, "Theatrical Space in Japan, a Semiotic Approach." 未出版文稿。

33　Gaston Bachelard, *The Poetics of Space* (Boston: Beacon Press, 1969), p. 218.

34　Yamaguchi, "Theatrical Space," 未標示頁碼。

35　Tsuno, "The Tradition of Modern theater," p. 10.

三島對於重拾一種日本神秘的往日純粹本質的慾望，對舞踏的發展有其實際影響力，特別是在重振舞踏對本土戲劇形式的興趣這一點上。另外，三島由紀夫當然有可能會對某些舞踏團體的政治意識有所影響，根據新聞工作者吉田貞子（Yoshida Teiko）的描述，七〇年代由麿赤兒帶領的「大駱駝艦」在其演出作品的某些片段中，有時就會呈現出一種三島由紀夫式的「新浪漫軍國主義」[36]。

36　Yoshida Teiko and Miura Masashi，與筆者的訪談稿，1986年1月22日。

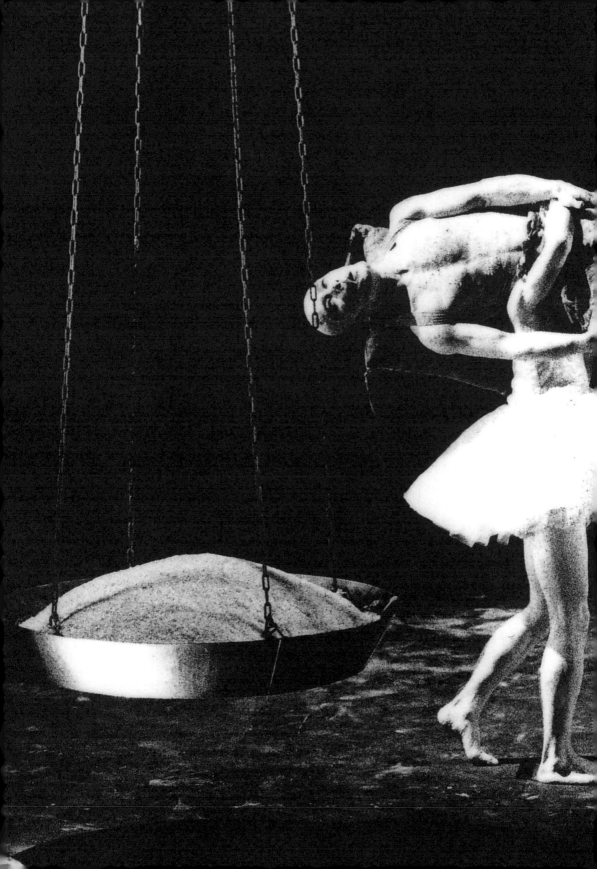

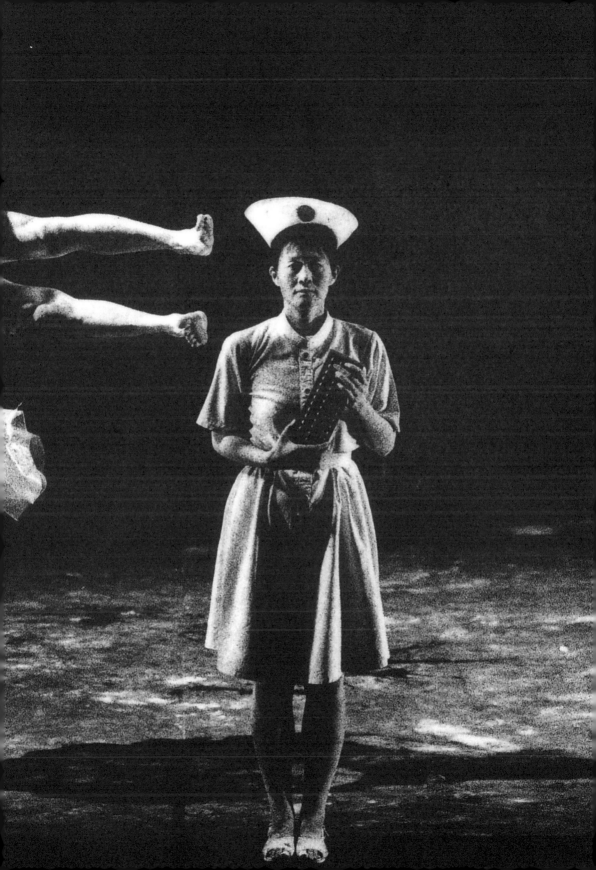

「變形」訓練

舞踏對歌舞伎舞台上那些邊緣角色的興趣，使我們理解到舞踏一再強調的人物，不僅對當代社會來說是邊緣的，他們的特質在所有的地點與時代也都是一致的，像是兒童、殘障者（瞎眼樂師是格外顯著的角色）、瘋子、難民、原始野蠻人、老年人、甚至是其他文化中的代罪羔羊（Bishop Yamada 與「北方舞踏派」在札幌演出的某個作品片段，就探索了普羅米修斯〔Prometheus〕的神話）。這些陷入當代文化圈套不深的邊緣族群，常被認為是最能觸及自然世界與自然本質的人選。此現象有助於我們用來解釋為何「變形」的概念（metamorphosis；意即將某人身體及精神的變形，置入另一個動物或個人的身體裡），會在舞踏訓練中扮演如此重要的角色，因為唯有經由變成這些邊緣角色，舞者們才得以認同他們所具有的邊緣位置。

其他一些舞踏「變形」的運用，都已在本書其他章節提起過，特別是這些「變形」被當成對抗個人主義意識型態的一種努力。人們賦予舞踏的概念，就像學者詹明信（Frederic Jameson）曾指出的：「當你把個人主體性建構成一種自給自足的狀態，且是自成一格的封閉領域時，你因而也關閉了自己跟所有其他事物間的聯繫，並會詛咒自己落入單細胞般的窒息孤立狀態，也就是一邊燃燒自己的生命力，一邊詛咒這種沒有出口的禁閉室」[37]。舞踏的目標之一就是要越那座密室，如同社會學家彼得·柏格（Peter Berger）與湯馬士·拉克曼（Thomas Luckmann）提出的概念，「『清晰』的自我理解能力是持續受到夢境及奇想的『超現實』變形的威脅」[38]。因此，舞踏巧妙地利用這些超現實「變形」，以毀壞「異化個體」的迷思，並以一種「碎裂的自我」來取代它，這也正是邁向將人類與宇宙重新結合起來的這個終極目標的第一步。評論家市川雅就曾經提出，置於舞踏「奇觀異象」（spectacle）核心地帶裡的「變形」，乃基於「許

37 Jameson, "Postmodernism," p. 64.
38 Peter Berger and Thomas Luckmann. *The Social Construction of Reality*. New York: Anchor Books, 1967, p. 98.

多角色的雙重人格，或是持續「變形」後的結果。因而，當區分個人已變得不可能時，個人主體性也將一併消失殆盡」[39]。

Freud?

經由這種手法觀眾被迫跨出第一步，而這一步就是要意識到他們「擁有」的自我完整感受，其實是破碎不堪的東西。另一方面，對舞者來說，舞踏使用的「變形」有助於重新取回社會化過程中那具「被剝奪的身體」。而達成這個有利目標的實踐方法之一，就是使用一種即興舞蹈練習法，這也就是基於土方巽在1968年左右所發展出來的「變形」概念，從此它成為舞踏訓練中不可或缺的一個部份。

「北方舞踏派」的創辦人小島一郎曾向筆者描述初級舞者真正的練習情況：

> 向 Bishop Yamada 學習舞蹈時，我是從花費許多時間學習成為一隻公雞開始入手。其中的概念是要擠壓出所有人類的內在本質，以便讓公雞來取代這個位置。你或許會從模仿入手，這卻不是我們最終的目標。唯有當你深信自己像公雞一樣地在思考時，那麼你才算是真正的成功了[40]。

這項練習的主要目的是要將異化個體的「窒息孤立狀態」，置換成一種能與大自然溝通的感受，並在舞者的身體裡注入「某種魔法，以用來重建出人類對於存在當下，以及對於野生動物生命力的真實感受。這是經由重新將人類當做一種「赤裸昆蟲」的方式來達成」[41]。在這種練習的過程中，動物形體或主題對象並不是重點所在，重要的是，人們在多深刻的程度上能去體驗到若我們有可能變成別種生物，那究竟會是什麼樣的情況，因為牠們的「可愛性、溫和性、兇猛性、美麗性，是來自於牠們那種自然而然地將自己融入自然法則的能力」[42]。根據合田成男的看法，土方巽設法「將身體重置於它所屬的自然狀態」，這是藉由讓舞者經驗到下述的基本原則，意即在自然界裡，

39　Ichikawa, "A Preface to Butoh."
40　Ojima Ichiro，與筆者的訪談稿，1985年7月10日，日本。
41　Iwabuchi, "The Paradigm of Butoh."
42　Gōda, "On Ankoku Buoth."

所謂的生命必須要在遵循自然法則下，把自己融入環境才算是真正的開始，而這也是動植物能發展出自己特質前的階段。所以，這個要被學習到的課題是，獨特的主體特質並非自我主張的結果，而是「熟悉自身所處空間」之後的自然成果。

　　小島一郎曾向筆者提及的另一個與「變形」相關的目標則是，在年復一年的練習後，舞者們將開始清楚地認知到，自己擁有的某些動植物本能會勝過扮演其他種類。這意味要把個人基本天性的自知形式，提供給它原來所屬的個人，這是經由將個人帶到更接近那些最基本天性的地方。小島一郎對這種技巧有更進一步的評論：

> 因此，當我們在模仿一位老婦人時，或許會發現你早已熟悉她特定的移動方式。藉由嘗試成為不同的人或物，我們將會發現誰與自己的內心及身體存在最親密的關係，經由這個過程，我們不僅發現屬於個人的舞蹈風格，並也能夠發覺屬於個人在這個世界上存活的方式[43]。

　　選擇誰或者什麼事物來作為「變形」的標的物是十分關鍵的，因為這或許會受到個人及公眾的影響。有些舞者就以特定的動物「角色」而特別容易被指認出來，像是「白虎社」（Byakko-sha）的創辦人大須賀勇（Ohsuga Isamu）以及蛭田早苗（Hiruta Sanai）就是靠著受人敬重的神秘中國老虎，以及著魔女祭司的形象而廣為人知。「白虎社」擅長於各種不同生物的模擬描繪，從自然的到超自然的都有。他們的舞蹈也伴著各式現場音樂演出，其中包括了日本傳統的三味線（shamisen）。

43　Ojima，與筆者的訪談，1985年7月10日。

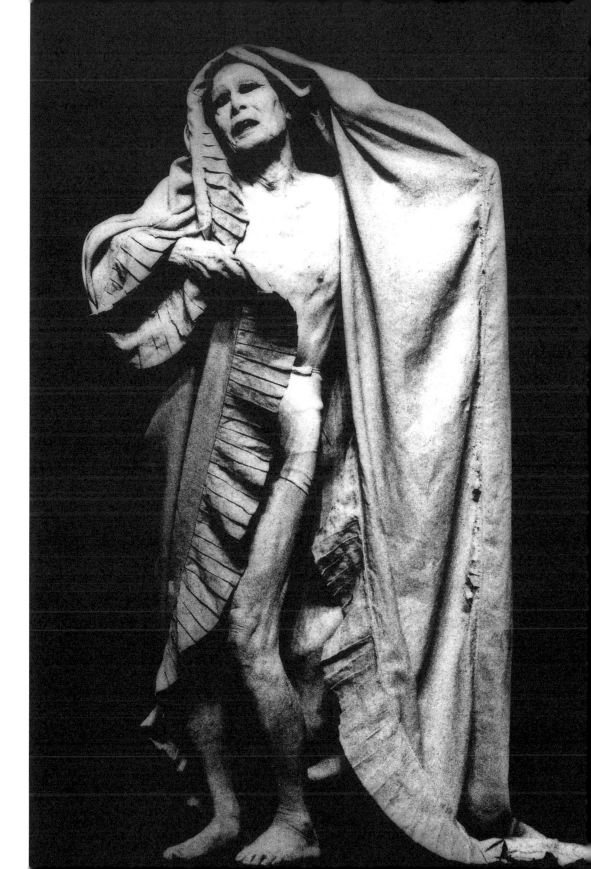

時間輪迴模式

經由回歸到前現代舞蹈與戲劇形式，這使得舞踏家及編舞家能發現一種西方古典戲劇結構模式的替代方案，此結構模式強調的是寫實性敘事，它立基於因果關係的理性主義，而且是有開端、中繼、以及結尾的線型時間組織。為了突破這道西方理性主義的界線，舞踏家冀望短暫地在舞台上創造出一種與「現代」相對立的世界視野。學者大衛・古德曼（David Goodman）曾將這種視野的特色描述為：

> …反線性的時間、集體想像力所支配的戲劇性世界、以及「闇暗」（yami）。所謂的「yami」是一種無止境的重覆、持續性地轉變、時間無定形的樣式。事物不具有秩序性或可預測性，就像是思想與影像一樣，是數也數不清且衝突不一致[44]。

在原始思想的神秘世界裡，混沌與循環的重覆之間，以及持續變化與絕對同質性之間，並沒有任何矛盾存在：

> 永恆的「變形」是神秘思想的中心前提，這是運作於宇宙時空連續的原則上。根據這種原則，無論是可見的或不可見的、過去的或當下的，沒有一種生命的境界能跟別人絕對地阻斷開來。相反地，所有的一切將同樣地可以觸及，並是相互依賴[45]。

劇場評論家山本清和（Yamamoto Kiyokazu）就曾予以這種前現代、時間與存有的儀式性模式另一種稱呼，也就是他所謂的「輪迴模式」（metempsychosic mode），意

44 Goodman, "New Japanese Theatre," p. 166.
45 Harpham, *On the Grotesque*, p. 51.

即時間的模式。其中「僅有的過程是循環式的，並也是無止境的」[46]。《韋氏大辭典》對「輪迴轉生」（transmigration）下了這樣子的定義：「死後，我們的靈魂將會移往其他物種的身體裡，不論是人類或動物」[47]。「山海塾」的天兒牛大創作出來的作品，提供我們舞踏輪迴模式的絕佳實例。他們的作品《繩文頌／向史前致敬》（Jomon Sho/ Homage to Prehistory）呈現出史前生命的波動成長歷程，以及生命偶爾會被災難擊退的史實，質言之，這兩者是以隱喻的形式進行循環。因而，向前移動以便站在光明下的持續性掙扎，大半會跟必然落回到黑暗中同時發生。

就像人們可能會預期到的狀況，人類存活在輪迴模式裡的獨特形式，其實也就是一種「變形」模式（metamorphosis），它是持續地從一種形式過渡到另一種形式的轉變過程。其中最重要的表現形式就是隱喻（metaphor），這允許人們經由明顯的相似性或親和性的方法，而非線型時間上的因果關係，從一種意象過渡到下一種意象。移動中的身體所具有的破碎形象，則導致時間與空間的碎裂，在作品《肉體的叛亂》當中：

> 土方巽否定了我們對於持續性（continuity）的常識概念，也就是
> 那種貫穿時間與空間的切片。知名度較高的西方舞蹈，例如波卡
> 舞或華爾滋都是用扭曲及切碎的形式呈現在我們面前，這是為
> 了要顛覆人們先入為主的觀念[48]。

土方是由以下的方式著手，「粉碎動作並將其拼成連貫的運動，如此一來，就能精確表達每個時刻的臨時形態」。他也從未想把這些破碎的形態，去跟可能鼓勵觀眾聯想到線型連續性的任何事物連結在一起，土方將舞蹈委託給這種運動的單純累積成果[49]。學者詹明信（隨著心理學家拉岡〔Lacan〕）指出：「自我認同的本質，就是過去與未來以

46　Yamamoto Kiyokazu, "Kara's Vision: The World as Public Toilet," *Canadian Theatre Review*, no. 20 （Fall 1978）, p. 31.

47　*Webster's New Universal Unabridged Dictionary*, 2nd ed., s.v. "metempsychosis."

48　Gōda, "On Andoku Butoh."

49　Gōda, "On Andoku Butoh."

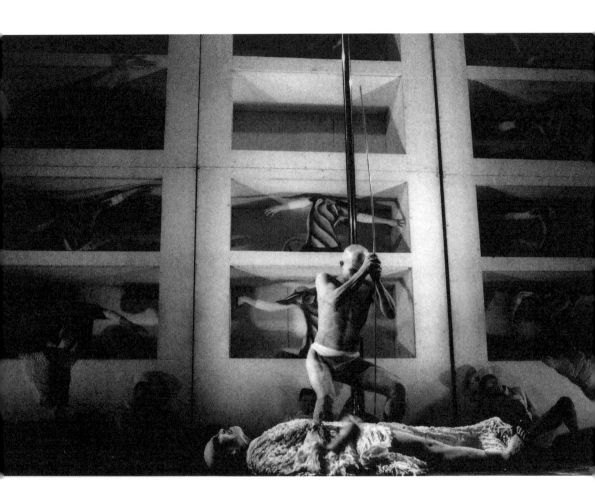

及在我們面前的當下，此三者所構成的某種暫時性統一的結果」[50]。同時，將時間崩解為平凡時刻且拒絕片刻整合，這兩者被視為舞踏試圖粉碎自我的另一種構成要素。日本舞踏與詹明信一同宣稱，「像這種如此活躍的臨時性整合，它的本身其實就具有一種語言的功能」。江口修清楚闡釋了舞踏所持的實質性反語言立場（anti-language），他說：「舞踏打破所有文字上的定義，並將觀眾的情感奪走，以帶進一個暗黑狀態」[51]。江口修引用法國評論家羅蘭·巴特（Roland Barthes）的作品，並巧妙地處理了語言是如何經由隱喻功能，把自己強置於人類與自然之間，以作為某種虛假的自然，這也導致語言的使用者忘了自己正在使用由上一代所傳授下來的傳統意義系統：

> 語言是經由一種交相互動元素間的統合才得以存在，並依賴把文字從事物中分離，以便能更快速地以及更自由地展現其功能。隨後，建立在隱喻功能上的意義網絡會把自己變成一種虛假的自然。所以，我們可以說正是這種意義網絡培養出了人類[52]。

　　舞踏並沒有設法在語言與意義間存在混亂關係的那個世界來進行溝通，因為在那裡面，偽裝是自然的。相反地，舞踏想要回歸到符碼與表意間存在「激盪」關係的時代，這是江口修所描述的「前巴比倫」世界：「那是一個語彙與事物尚未相互離異的世界」。其中，所有的事物會同時與其他任何事物並存，所有的價值階層關係都已摧毀，並被取代為「從語言與圖像交織而來的曼荼羅（mandala），當它開始旋轉之際，則創造出萬物間的各種溝通聯繫」[53]。

　　輪迴模式能在集體無意識的層次上興起作用（就像在「山海塾」的《繩文頌／向史前致敬》裡一樣），它能夠進而探索與釋放出社會原型，而舞踏家相信這種原型是被深刻地框入身體裡；或者，它能在個人生命史的層次上興起作用，也就是把每個人被

50　Jameson, "Postmodernism," p. 30.
51　Eguchi, "My View of Hoppō Butoh-ha."
52　Eguchi, "My View of Hoppō Butoh-ha."
53　Eguchi, "My View of Hoppō Butoh-ha."

深層壓抑住的潛意識揭露出來。大野一雄讓這兩種層次深刻地相互貫穿，這就像人們在《向阿根廷娜致敬》中看到的景觀一樣，大野描繪出他的視野，意即個人生命史是作為一種普世經驗的縮影：「我總是閱讀聖經裡的世界萬物。我總是把它當成一則傳奇。然而，在舞者 La Argentina 的作品中，這樣的傳奇卻在我的眼前實現了」[54]。對於大野來說，個人生命史只可能存在於普世性的歷史當中，而在我們個人的記憶裡則存在一種「過去人類生命記憶的無限性」[55]。大野一雄作品裡的結構就反映出這種態度，「起點」似乎隨著一個老朽生命歷程的最終時刻而來，一個老女人將會在作品的第二部份以年輕少女的形態重生。大野在《向阿根廷娜致敬》的表現，也是西方風格舞蹈模式呈現破碎化的一個極佳實例：當大野一雄身穿著弗朗明哥舞的裝扮登上舞台，並試圖開始跳支探戈舞時，我們對他或許是有所期待的，因為預期將會看見某種經過模仿的「西班牙」舞蹈。然而，我們看見的演出卻有點破爛，混雜著似曾相識的感覺，同時也是十分詭譎的肢體動作。它們一起旋轉為一個整體，以致於會弔詭地看起來既是「天衣無縫的」，卻也是「表裡不一致的」。大野在每個觀眾的眼前將弗朗明哥舞的結構完全拆除，同時呈現出「原始」弗朗明哥舞應該要具有的情緒。由於跳離了純粹的模仿層次，作品《向阿根廷娜致敬》已變成弗朗明哥世界裡的原創觀點。

此外，對於筆者來說，雖然舞踏編舞家跟其他相關的前衛劇場，都未曾刻意提及輪迴模式，不過它與傳統日本劇場中無所不在的「序─破─急」（jo-ha-kyu）美學概念，在許多主題上是關係密切的。西方戲劇的結構通常會緩慢鋪陳，並清楚地邁向「單一」的全劇高潮，然後便算是終結完成。另一方面，在日本戲劇中，步調節奏是經由「一系列」高潮的循環而來，每個高潮會比它前一個高潮要來的強烈，如此進行到劇終或最高潮時，我們會突然被急轉帶回發時的那個階段。

就像莫妮卡·貝絲（Monica Bethe）與凱倫·布拉西（Karen Brazell）在全三卷的著作《能劇中的舞蹈》（Dance in the No Theater）裡的描述，「序」是緩慢且正式的開

54　引述自 Jennifer Dunning, "Birth of Butoh Recalled by Founder," *New York Times*（20 November 1985），p. C27.

55　引述自 Jennifer Dunning, "Birth of Butoh," p. C27. 附加的內容來自筆者與大野一雄的訪談稿，1985年11月24日。

始、「破」打破開端並發展出一個主題、「急」則是最終的釋放。一齣能劇作品的支撐結構會從緩慢而單純的開場「序」展開全劇，並逐步發展「破」，進而朝向一個強烈且繁複的結局「急」。然後再度重返開場「序」，以便展開下一輪全新的故事。構成日本能劇表演的每部份速度，都由「序─破─急」的節奏控制決定。每部份均有一段從壓抑到釋放的內在運轉過程，最後會再回到下個壓抑點。舞台上的區域也是以「序─破─急」的概念來標示：上層三段是「序」、中間三段是「破」、下層三段是「急」。當然了，所有能劇裡的步調、節奏、以及音樂的複雜程度，也是由「序─破─急」所掌控[56]。

　　從舞踏是反叛西方與日本傳統戲劇的這個角度來看，「序─破─急」美學對於舞踏來說似乎是限制過多且不合時宜。另一方面，這種美學或許在日本劇場與舞蹈中，已如此地自然並像是無意識裡的一部份，以致於其影響是不言而喻的。像尤金諾‧芭芭（Eugenio Barba）就曾宣稱「序─破─急」的三段式表演進程「滲透日本表演藝術的原子、細胞、以及所有器官」[57]。總而言之，隱藏在「序─破─急」背後的概念就是那個不對稱，但同時會週期性循環的節奏。換句話說，它也就是人類生命的自然節奏，所以「人類存在與活動的最自然方式，就是緩慢地展開、逐漸建立高潮、停頓、然後再一次展開」[58]。

　　當然了，雖然舞踏表演的結構並不必然得要遵循能劇演出的步調與結構，但我們仍然可以經常在兩者間看見有趣的平行發展。在舞踏裡，除了時間無止境重覆的輪迴模式跟「序─破─急」呈現的時間循環狀態間的相似點以外，「序─破─急」在舞踏的步調速度上，仍舊是最明顯的跡象之一，特別是持續來往於重合及崩解兩個端點間所呈現的運動。那是個充滿暴力與混亂的舞台，轉瞬卻變成田園牧歌式與寧靜美妙的景觀，但這種美景隨後會轉而變成惡夢，甚至推向比前一個惡夢更令人毛骨悚然的境界。

56　Monica Bethe and Karen Brazell, "Dance in the No Theater," *Cornell East Asia Papers 29*. Ithaca, NY: China-Japan Program, 1982, vol. 1, p. 7-13; vol. 3, p. 188.

57　Eugenio Barba. "Theater Anthropology." *The Drama Review* 26（Summer 1982），p. 22. 此篇文章中，Barba這位專研東西方在劇場技巧上的跨文化可能性的學者，探索了某種週期性的法則（其中包括「序─破─急」）在東亞戲劇裡的運用。此概念Barba也認為能對西方演員有所助益。

58　Komparu Kunio. *The Noh Theater: Principles and Perspectives.* Translated by Jane Corddry and Steven Comee（New York, Weatherhill, 1983），p. 29.

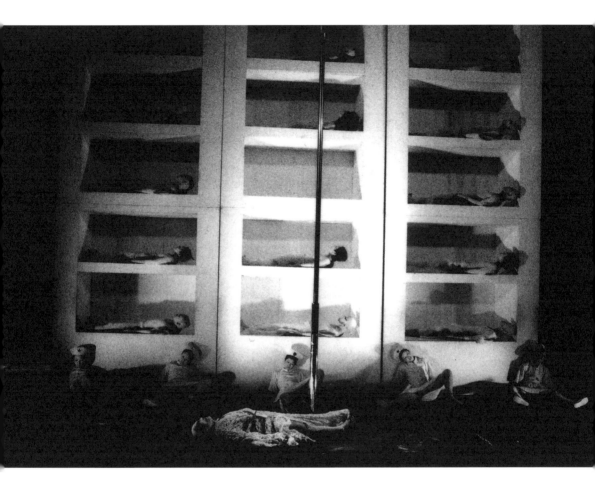

　　一個在相似度上格外有力的證據是，舞踏開場舞的方式總是非常近似能劇裡被指定放在「序」階段的開場舞。舉例來說，我們只要回想一下「山海塾」的作品《繩文頌／向史前致敬》中著名的第一部份即可。其中，四名全身化著白妝、剃光頭、以及接近全裸的舞者，是以一種極微妙的角度將自己從前舞台上倒吊下來。大概沒有其他的方式能比這種樣子更全面性地吸引我們的注意力。這項行動解釋了字面意義上的「自我捨棄」，這是當自我意識的基礎被全面粉碎，或具有分析性的詮釋之牆崩毀之時，禪境裡所呈現出來的某種時刻。此時，會讓一種直覺式的詮釋進入世界真正的現實當中[59]。另一個最為接近的實例是發生在1985年十一月份時，舞者木佐貫邦子於紐約的「喬依思劇場」（Joyce Theater）所演出的作品《Tefu Tefu》裡。那齣舞蹈作品從全然的黑暗中展開，一兩分鐘過後，觀眾意識到一道從舞台水平高度射向觀眾席的藍色聚光燈，經過數分鐘的凝視後，觀眾才發現到原來木佐貫邦子就身處在觀眾席裡。她由劇場的後門進場，並從走道盡頭一路用極小的步伐走向舞台。她看起來簡直就像一隻被眼前的燈源所催眠的飛蛾一樣（與作品標題「蝴蝶」相似的形象）。

　　這兩個舞踏開頭部份的實例，實際上也跟能劇的「序」部份裡，扮演神明的舞蹈演出在目的上是相互呼應，也就是要捉住觀眾們的注意力，同時將他們推入一種更能傳達與欣賞整齣作品的情緒中。這些開場部份的細微動作都在觀者心中創造出一種感受，意即時間已慢緩到一種停滯的程度，或已延伸到一種無限的境界。這種動作就像所有累積性的重複行為一樣，將迫使觀者開始能意識到劇作的微妙之處，或者意識到我們通常會遺漏掉的細微變化。

　　儘管作品的引導部份是極為重要的，因為它讓觀眾更能感受及準備融入即將映入眼簾的表演，但所謂的安可（encore）在舞踏裡也同樣扮演一個非常特殊的角色。傳統的日本戲劇中並無謝幕式，最接近的東西或許就是結尾曲。能劇合唱團經常會在接近演出尾聲時唱頌歌曲，以營造出配合劇終的適當氣氛，例如把觀眾帶回到「序」的階段。舞踏曾借用西方戲劇與舞蹈在劇終時的謝幕式，但形式上卻有明顯的改變，

59　關於禪修對五〇年代日本前衛藝術的影響，可參閱 Haga Tōru. "The Japanese Point of View." In *Avant-Garde Art in Japan*（New York: Harry N. Abrams, Inc., 1962），未標示頁碼。

舞踏舞者只會簡單地鞠躬致謝。不像西方劇場傳統在一場表演的終了與謝幕之間,是有一種顯著的中斷存在,以使得演員能在解除劇中所扮演的人格特質後,用「真實自我」的身份出現在觀眾面前。然而,舞踏的謝幕時刻並沒有這種劇情張力萎縮的階段,也就是沒有實際的那種「表演後」就跟角色分離的狀態。相反地,即使舞者在謝幕時還是完全處於編舞的過程中,這在一個完整作品的結構裡,是具有特殊的意圖與位置。舞者通常會採取把作品中主要的編舞概念,以再次呈現或總結的方式來收尾。針對舞踏結尾的運用,市川雅就曾提到「當有人問及什麼是舞踏最出色的特徵時,我總是開玩笑地回答說:『舞踏是從劇終創造出來的藝術』。」[60] 市川雅繼續替舞踏厚密的白妝外殼與時間結構做出比較:「每個向劇終進展的層次,都替時間的面容塗抹上另一層白妝。劇終與謝幕因而就是時間白妝的濃稠堆積物」[61]。

　　1986年4月30、31日,「山海塾」在《繩文頌/向史前致敬》中的最終謝幕,便是舞踏謝幕行動如何將整齣作品再次聚焦的一個有效範例。「山海塾」的舞者們站在舞台深遠的後方,他們把花束托於自己的左手臂上,隨後他們全都將右手前後擺盪起來,並轉而上下左右地揮動。當每名舞者緩慢地將左褪向後拖動,並幾乎低沈到貼近地面時,他們會整齊一致地將手同時高舉到超過頭頂的位置,然後持續瘋狂地扭動身體,其效果會讓雙手好像有了自己的意識。當燈光暗下來時,舞台上也只剩下他們蹲伏的黑影及深藍色的天空佈景相銜接在一起,如此一來,「山海塾」的成員看起來像是在揮手道別。這個謝幕式的編排再次成為整齣舞蹈作品的焦點,它將身體的各個分離部份精確連結在一起,並導致了某種特殊的感覺,意即理性的心智其實無法控制住破碎的身體;但在同一個時刻,舞者間的動作協調性則顯露出這是源自某種社群心智的共享成果,因而,它是一種關於集體,而非關於個人意志的表現。

　　有趣的一點是,當1984年坂東玉三郎(Tamasaburo Bando)在紐約的「日本協會」(Japan Society)演出時,這位今日在年輕一代日本人間,早已成為公眾偶像的歌舞伎女形(onnagata),他的謝幕式也同樣精采萬分。一開始時,他正在接受由觀眾所贈

60 Ichikawa, "A Preface to Butoh."
61 Ichikawa, "A Preface to Butoh."

送的花束，但轉眼間，藉著一個幽雅的波動，他在舞台上的氣質已轉成一抹具有陰柔氣息的典雅水池。這毫無疑問是種「突破性的角色」，再也沒有任何其他的手法，是能夠如此驚人地體現女形藝術的挑撥情慾[62]。

62　在西方世界演出時，即使是日本傳統的表演者多半願意配合西方慣例，並進行演出後的謝幕式。但如本文中所示，他們還是保持戲劇作品裡的人物性格。

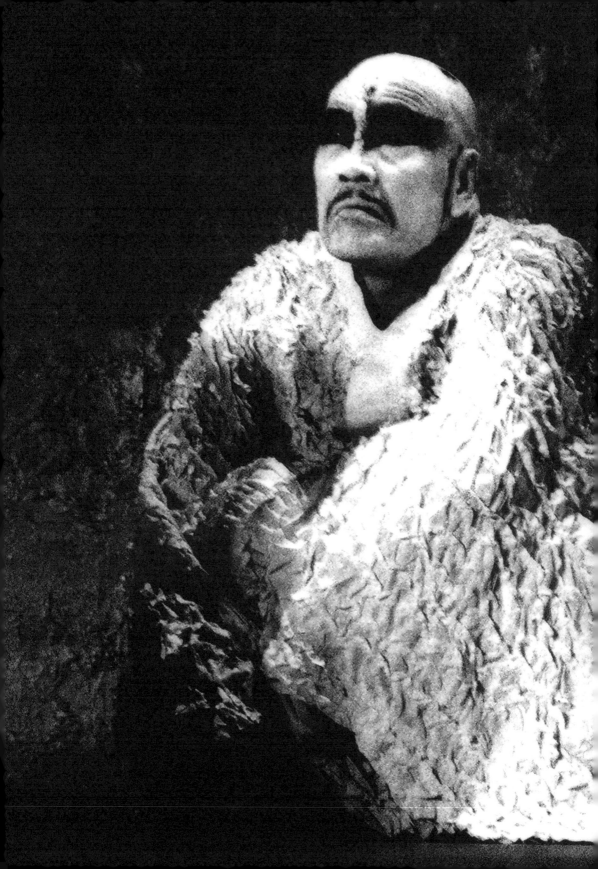

每個向劇終進展的層次，都替時間的面容塗抹上另一層白妝。
劇終與謝幕因而就是時間白妝的濃稠堆積物。

　　　　　　　　　　　　　　　　　　　— 市川雅

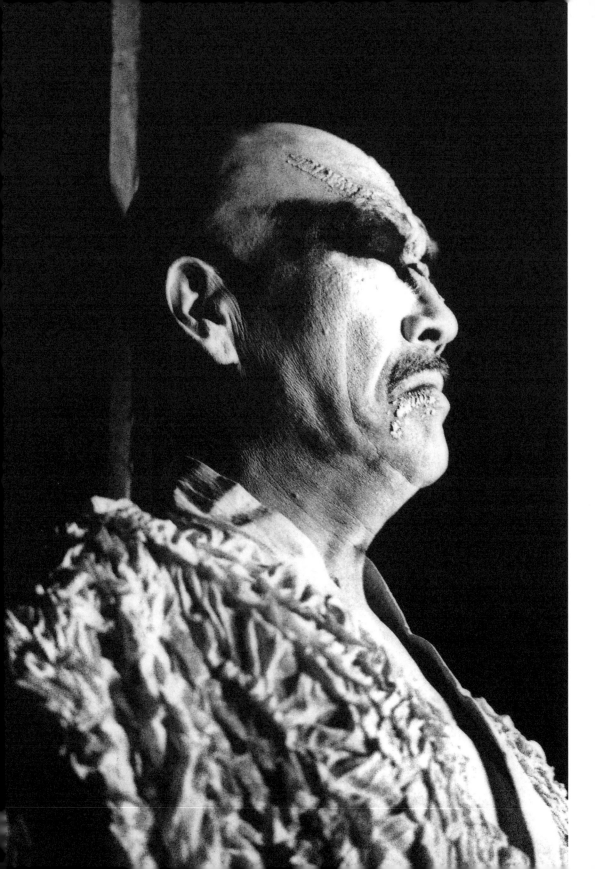

白妝

大野一雄曾經表示，舞踏舞者早期使用的白妝，是為了掩飾他們技巧上尚未完全成熟的這項事實。雖然這有可能是白妝起源的其中一種解釋，它卻無法真正解釋為何它會成為舞踏最顯著的特徵之一。根據市川雅的說法，第一代舞踏舞者是將溶解後的粉筆混入膠水，並塗擦在自己的臉部與身體上。一開始的時候，讓這些奇特的白色物質覆蓋住人體表皮，是為了要將舞者轉變成某種程度上的孤立「他者」（other）的一種嘗試。市川雅表示舞者的膚色令他聯想起某種甲殼類生物，像是軟體動物或是貝類[63]。然而，隨著時間的過去，舞踏舞者也跟歌舞伎演員一樣，開始使用保溼化妝，從這個時間點起，使用白妝傳達了舞踏與歌舞伎相似度上的共鳴。再一次地，從這個例子裡我們看見舞踏如何為了特定意圖，而用拼貼戲仿（pastiche）的技巧將日本傳統劇場技法引入自身。

在歌舞伎傳統裡，白色的臉部及身體化妝術有幾項特殊意義。歌舞伎的化妝試圖要同時戲劇性地強化皮膚的自然顏色，並讓它成為一個表面，以便讓精巧的形式線條（意即「隈取」，kumadori；臉譜化妝）能被加畫上去。對於觀眾來說，「隈取」顯示一整套關於演出角色所再現的意義群組（例如，演員代表的究竟是良善、邪惡、天神、凡人、鬼魅、男人、女人、或是孩童）。因此，雖然歌舞伎捨棄能劇那些理想化的外覆面具，但歌舞伎覆以白妝後的臉龐與「隈取」，卻已成為另一種形式的活面具。它具有獨特性（就像每個人的臉都是獨一無二的），同時具有集體概念的象徵性（以「隈取」的方式刻畫出日本社會的道德與宗教符碼）。

當然了，在舞踏中「隈取」消失不見：因為我們不可能借由「解讀」舞踏舞者的白妝，而去理解他們在某個更廣泛的道德脈絡裡所佔據的位置。同時，舞踏的白妝與剃光頭，以及舞者經常缺少服裝飾品等，則剃去身體上易於辨識的個體特質（例如，任何個人「品味」的表現），並只留下身體動作以作為差異來源。每個人都有自己在肢

63　Ichikawa, "A Preface to Butoh."

體運動上的特殊方式，而這種個人化的風格則被視為「身體上最具體、最明確、也最重要的部份；它是個人身體上最絕對的基礎，並能避開理想主義或者人類意志」[64]。

　　為了保留白妝這種技法的原貌，舞踏舞者經常把妝化得格外濃厚，有時甚至會加覆粉末。這種選擇導致了一種有趣的邊際效應，若妝化得夠濃，那麼在表演過程中，這些白妝將會持續以細絲狀或漩渦狀的方式剝落下來，所以依據每個舞者運動速度的快慢，他們看起來會像是在穿越或拖曳一團潔白的雲霧。這種效果相當微妙，特別是舞踏舞台的昏暗情況通常只讓觀眾看見最細微的白光而已。然而，雖然此效果能以許多方式來詮譯，對於筆者個人來說，看到舞者的皮膚真的在眼前碎落及崩解時，它是格外明顯的特徵。另一方面，瑪西亞·希吉爾（Marcia Siegel）在關於「霧笛舍」舞團的評論中，就把上述效果描述成：「當到達燈光構成的舞池中時，舞者轉身，獻出花朵，然後流下眼淚。一團粉塵在她移動時從軀體表面飛揚起來。她的身體可能正在悶燒中」[65]。此外，更具戲劇效果的是，當這樣的景場出現在「山海塾」的作品《金柑少年》（Kinkan Shonen）時，亞倫·克羅斯（Arlene Croce）就將其描述為「當晚演出的最高潮」之一：

> 天兒牛大的穿著像是個小學生一樣，戴著小圓帽並穿著短褲，從頭到腳覆蓋著白粉，在寧靜的洞穴裡呢喃著微弱的音符，他突然向後將整個人傾倒，這個撼動地板的力量，促使一團白雲從他的衣服上方浮起[66]。

　　然而，不論是微妙地或是戲劇性地，這種效果是另一個幫忙創造出舞踏視野的要素，而這個視野就是持續流動狀態中的一個不穩定世界，意即循環性地來回移動在崩解與重生這兩個極端間的狀態。

64　Havens, *Artist and Patron in Postwar Japan*, p. 225.

65　Marcia Siegel, "Flickering Stones," *Village Voice* (15 October 1985), p. 103.

66　Arlene Croce, "Dancing in the Dark," *New Yorker* 60 (19 November 1985), p. 171.

　　另一個舞踏舞者將自己覆上粉末的理由是，它使得舞者的能見度更往上提高，這讓整個舞台能夠更昏暗。對於筆者來說，這種嚴格的昏暗舞台安排乃是舞踏的註冊商標，在特徵上這也回歸到原始、前現代日本傳統劇場的燈光設置。在前現代的能劇與歌舞伎裡，由於沒有電化燈光照明設備，所以整個演出是由燭光所照亮，舞台上的燈光與觀眾席的光源間是沒有什麼區別，兩個地方全都同樣地昏暗。舞踏借用傳統式的燈光設置，以用來摧毀西方劇場幻象，這個幻象是個存在於舞台上的「理想」世界，它跟觀眾席的「真實」世界分隔開來。這種方式與西方燈光設置相抵觸，在西方，照亮舞台並把觀眾席置於黑暗中，這才能強調出兩個位置間的差異。舞踏這種沒有差別的昏暗卻營造出一種氣氛，其中充滿一種能喚起最怪異影像的神秘美感。1933年時，谷崎潤一郎（Tanizaki Jun'ichirō）經由作品《陰翳禮讚》（In'ei Raisan／In Praise of Shadows）首次提出傳統日本「黑暗美學」的概念，這種美學徹底被二十世紀歌舞伎與能劇使用的電化燈光所摧毀：「一顆含有磷光的寶石，能在黑暗裡釋放出它的光熱與色澤，它卻會在白晝光源下失去自身的美感」[67]。谷崎潤一郎把能劇舞台上的黑暗與創造出能劇的那個世界連結在一起：「那些掩蓋能劇的黑暗以及從中浮現出來的美感，塑造出一個今日只有在舞台上才能見到的獨特陰影世界。但在過去，它卻從來不曾遠離日常生活」[68]。舞踏擁有的這種想將黑暗美學帶回劇場的欲望，能用同樣的方式連接到舞踏想要重返前現代世界的欲望，日本人在其中就發現到：「美感不是寓於事物本身，而是在陰影的樣式裡，在光線與黑暗的交相抗衡下，它才得以產生出來」[69]。

67　Tanizaki Jun'ichirō, *In Praise of Shadows*, trans. Thomas J. Harper and Edward Seidensticker. New Heaven, CT: Leete's Island Books, Inc., 1977, p. 30.

68　Tanizaki, *In Praise of Shadows*, p. 26.

69　Tanizaki, *In Praise of Shadows*, p. 30.

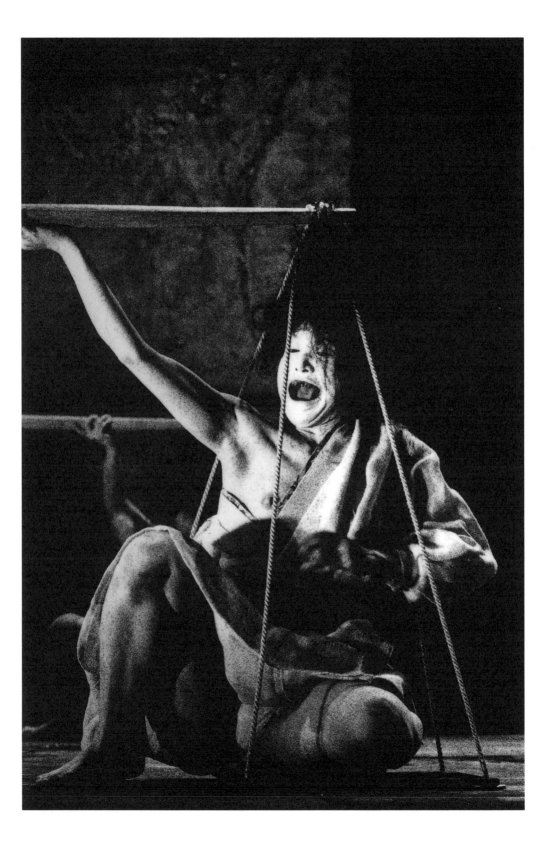

瘀見型

歌舞伎的「見得」（mie）是種劇場式的「凝結」，它發生於高度戲劇性的時刻、增強前述「隈取」化妝的效果、完全固定面部及身體的特定情緒與姿勢，並能經由極端的表達方式，以提高凝結時刻的情緒張力（像是讓眼球凸起與相交、把嘴巴擴張到一種極度恐怖的程度、以及將身體膨脹到異於常人的尺寸）。儘管舞踏放棄了歌舞伎面部的象徵樣式，並合理地擺脫掉歌舞伎特定姿勢或技巧的特殊意義，然而舞踏終究保留住「見得」，即使它已是一種修正後的形式。

儘管凝結並不總是發生（因為舞踏著重於「變形」，也就是讓身體持續運動及改變），不過時常還是有舞者會獨自站出來，以專業表演技巧向我們呈現人類表達力的極限。這就是稱為瘀見（beshimi）的「型」，這個詞彙是評論家岩淵啓介借用日本能劇中的鬼面具而來[70]。在安娜・季斯葛芙（Anna Kiselgoff）對「霧笛舍」在紐約「亞洲協會」演出的作品《庭園》所做出的評論裡，便清楚敘述關於瘀見型的實例：

> 全場的七個故事之間，兩位表演者不斷地將她們臉部的表情，變換成如此不可思議與完全不同的圖像，她們實際上變得無法為人所辨識…。特別是中嶋夏女士，當她把自己的臉部轉變成一種雙眼下垂的「面具」時，她能繃緊身體上的每一寸肌里，吹脹起雙頰，或是噘起雙唇[71]。

就像歌舞伎的「活面具」是經由「隈取」與「見得」的使用才得以創造出來，在舞踏中，瘀見這種持續在轉換當中的面具，則渴望達成一種普世性的表達。但就在歌舞伎以「見得」將主角轉化為一名具神話氣質英雄人物的地方，舞踏的瘀見卻運用所有可能的人類情緒，來把舞者轉化成只是一名普通的「男人」或「女人」。

70　Iwabuchi, "The Paradigm of Butoh."
71　Anna Kiselgoff, "The Dance：Montreal Dance Festival," *New York Times*（23 September 1985）, p. C27.

[手寫註記：喔?实型想到可以比较 Schule及 Butoh, 实现又想到R-14 事...比较是可以 以A為線索 B— 以A何很有去 看B, 以B為線索 去反映 A 總著, 以己被知—]

癭見的發展背後存在幾個不同的概念：首先，它是一種純粹「變形」的表達方式，也是一種怪誕的形象，以致於不可能會受到任何特定意義的約束。這也因而超越了舞蹈的限制，因為舞蹈是依靠對真實世界中既存形式的「模仿」，才進而得以傳達它的訊息。就像岩淵啓介描述的：

> 舞踏舞者的身體是永無止境地痙攣，這看起來就像肌肉上的每一寸肌里均有其獨立的自主性，並似乎是滿足於如此劇烈地顫抖。所以，並非是某些「型」的本身在哭泣或哀傷，而是身體的肌肉它們自己正在哭泣。舞者們的意志並沒有移動肌肉，而是肌肉本身擁有「自己」的意志。肢體的顫慄感染了正在凝視中的觀眾。這種肌肉意志喚起一種想像的穿透力，因此介於觀眾與舞者之間的互動溝通也因而產生[72]。

[手寫註記：catharsis]

在一種前語言（pre-language）與非智能（non-intellectual）的層次上，癭見型是經由釋放那些在現代社會中被深刻壓抑的情感才進而「感染」了觀眾。因此，當那些壓抑的情緒爆發出來的時候，它們將會否定掉我們想把情感僅歸類為「憤怒」或「愛」等詞彙的衝動。

癭見的第二個目的類似於「變形」訓練與暴力運用的意圖：癭見是反個人的（anti-individualistic），意即棄絕尊重個體的這一種現代迷思。同時，它蓄意瞄準去摧毀岩淵啓介所說的「那道標準方程式；臉龐＝個人主體性＝自我認同」[73]。藉由把臉部扭曲到完全超出所有對自我認知的程度，如此是釋放了必須要有獨特「人格」的這種巨大壓力。此外，並能將人們「熔接」回到一種精神團結的感受，以及能夠與自然、與自己和平共存的狀態。經由將身體變得破碎化（強調以一種身體各個部位隨機連接的方法，以使得身體脫離大腦的控制），把身體跟塞滿現代制度化垃圾的大腦分開來的這個目標，就可以順利達成。藉由讓身體各個部位任意地抽搐與痙攣，這建立了身體

72　Iwabuchi, "The Paradigm of Butoh."

73　Iwabuchi, "The Paradigm of Butoh."

在社會禁錮下的自由度，而這個社會是經由舞者的心智來執行它的意志。由於「霧笛舍」在作品《庭園》裡大量運用瘦見型，所以筆者將會在最後一章再次回來討論它。

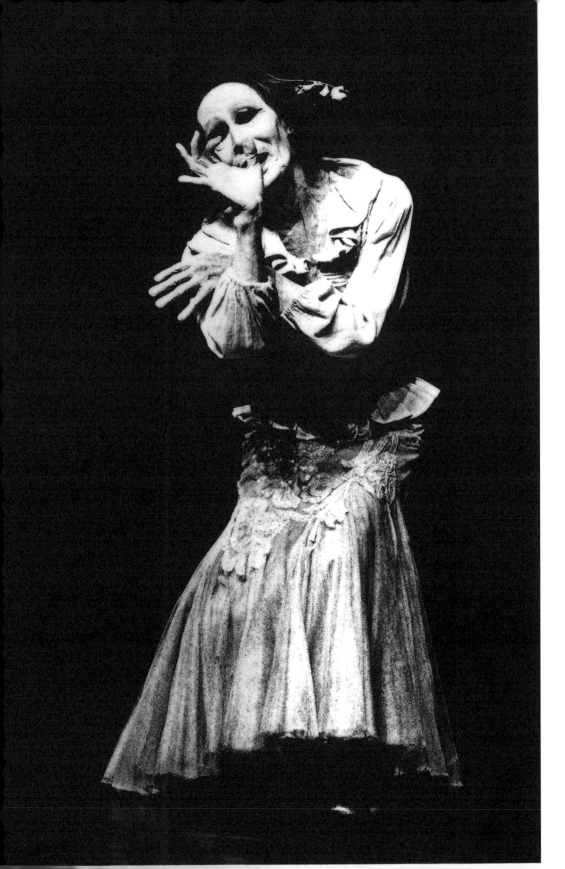

蟹形腳

在進入分析作品《庭園》之前，筆者將處理舞踏從傳統戲劇裡借用並修改而來的最後一項技巧。它是一種叫做「ganimata」的獨特身體姿勢，這個名詞或許可以直譯為「蟹形腳」。合田成男深信蟹形腳是讓舞踏成為一種成熟發展形式的創新發明，他指認這個姿勢是源自於土方巽的1972年作品《為了四季的二十七個晚上》（Shiki no Tame no 27 Ban）。他把這種技巧敘述為「重量懸在雙腳外側的部份。當舞者讓雙腿內側往上『浮起』的時候，雙膝將會自動打開，隨後整個身體姿態是完全下沈。」[74]

有幾個相關的原因使得舞踏的這種獨特姿勢得以發展。首先，舞者呈現「變形」時，蟹形腳的運用在訓練過程中扮演極重要的角色。當舞者向下蹲伏時，一個在舞台下方十五公分處盤旋的平面是被創造出來，從這個平面上，舞者經驗到昆蟲及動物的視角[75]。岩淵啓介解釋說：「向下蹲伏的行為是種自我中心的壓縮，因為舞者以手抱膝儘可能地把自己縮到最小。這或許就是退回到種子、蛋核、胎兒、蟲蛹、蠶繭的一種狀態。」[76]

設法在舞台下方製造出一個十五公分深平面的這種嘗試，或許能再一次地視為對傳統舞蹈技巧的一種借用。舉例來說，讓我們把上述的「蟹形腳」與下面這種被稱為抗拒作用（hipparihai）的臀部重量平衡動作拿來做一番比較，後者是出現在日本能劇與歌舞伎裡的傳統技巧：

> …若要在行進中限制臀部的活動，那麼就得輕巧地彎曲雙膝，運用脊椎關節並將整個軀幹視為同一單位來運作，隨後重心會向下擠壓。借用這種方法，不同的張力會在身體上下部份產生出來。這些張力將迫使身體找到一個新的平衡點[77]。

74　Gōda, "On Ankoku Butoh."
75　Gōda, "On Ankoku Butoh."
76　Iwabuchi, "The Paradigm of Butoh."
77　Barba, "Theater Anthorpology," p. 10.

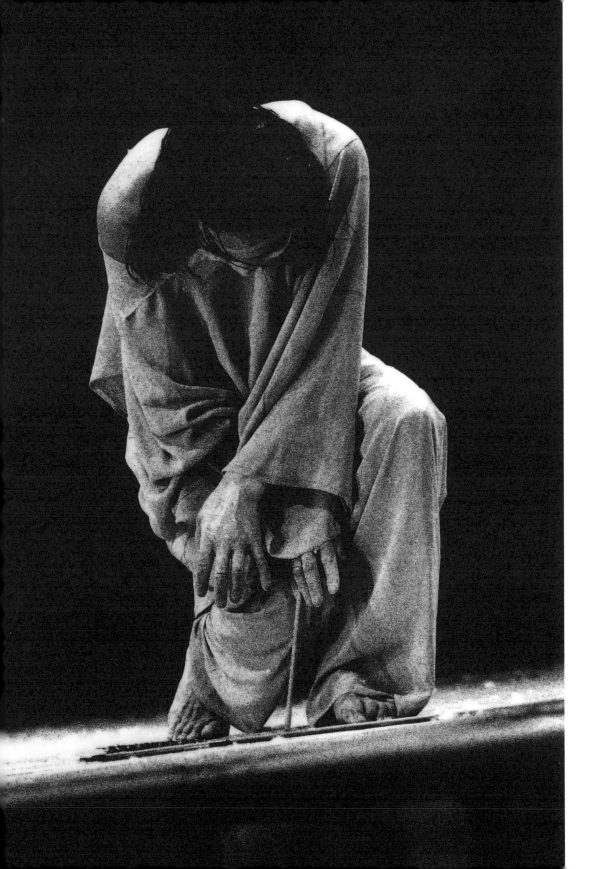

　　這種對於新的重力中心的強調，與能劇中對演員呈現穩固身體下盤的這項重視是恰巧一致的，正如狂言（Kyogen）演員野村萬之丞（Nomura Mannojo）清楚講述的：

> 演員必須想像頭頂上方懸掛著一個將自己向上牽引的鐵鈴，為了要抗衡它，就必須要把足部緊貼在地面上[78]。

　　對於為何舞踏家會把「將足部緊貼在地面上」的這項強調，視為用來對抗西方芭蕾舞的完美方式，應該是很容易理解，因為芭蕾舞是種不計一切向上動作的集合。岩淵啓介藉著比較舞踏團體「北方舞踏派」與「鈴蘭黨」以及德國舞蹈理論家魯道夫‧范‧拉邦（Rudolf Von Laban）對於「動力領域」（kinesphere）的概念，用以強調西方現代舞蹈與舞踏間的差異：

> 在拉邦的「動力領域」裡，他論述的基本立場為人類是像高塔一般地直立。與其相反，「北方舞踏派」與「鈴蘭黨」的基本姿勢是水平的、等同於或低於地平面[79]。

　　此外，這裡也有一則關於向下運動的象徵性迴響，《Tokyo Journal》的舞蹈評論家瑪莉‧梅爾史考夫（Marie Myerscough）曾指出：「舞踏動作不是源自於垂直性與向上性（大致為朝向『光明』），而是源自於一種蹲伏的位置（舞者向下伸展進『黑暗』）」[80]。

　　然而，我們應該注意的是，雖然蟹形腳與傳統戲劇對於臀部平衡的強調有高度的相似性，土方巽卻費盡心力地強調蟹形腳動作的來源，是日本人原本就已經擁有的自然體態，而且可以從那些必須持續在稻田裡彎腰勞動，以及經常得背負重物的農人身上看到。雖然在都市化與現代化過程下，這種反應出「前現代」生活之艱苦的姿勢，已

78　引用自 Barba, "Theater Anthorpology," p. 12.

79　Iwabuchi, "The Paradigm of Butoh"。此外，在拉邦的書裡，「動力領域」（kinesphere）這個詞彙定義則為：「一道環繞在我們身體四周的空間，它的周圍能被延展出去的手臂給輕易觸及到⋯」。Rudolf Laban. *Choreutics* (London: MacDonald and Evans, 1966)，p. 10.

80　Myerscough, "Butoh," p. 8.

經迅速消逝當中，但它卻仍殘存於日本境內一些更偏遠的鄉間，特別是土方巽成長的東北地區。從這個角度來看，蟹形腳可視為一種符合日本人身體的「自然」姿勢。實際上，它的起源也被合田成男找到：經由「土方巽對自己身體所提出的高度質疑，他向我們呈現出身體的誕生地點及其形成，也就是說，他重回到秋田縣的自然景觀裡」[81]。把蟹形腳當做一種自然姿態的這種強調，是與下述的土方巽信念維繫在一起：身體是一座無意識的集體記憶儲存庫，經由重製（或者再生）特定的姿式，那麼這些記憶將會在觀眾與舞者面前重新啟動起來，就在一條直接的「前語言」社群意識的管道上。

在舞踏排斥的技巧及其採用的「型」之間（像是蟹形腳）那些似乎存在的矛盾，經常在下述的這種評論中被總結出來，當天兒牛大談到「山海塾」所使用的蟹形腳訓練時，他也曾說：「蟹形腳這種技巧將會教導學員如何抵抗身體張力，以及迎向一個自然的身體…。它是為了達到某種自然境界，而非學會某些技巧或形式」[82]。舞踏訓練到底有多麼「自然」的這個問題，在觀看「山海塾」演出時則變得格外明顯：「觀眾一再被舞者的專業表演能力所震撼，這些技藝只有受過最嚴格訓練的身體（所以，它是不自然的），才有辦法表演得出來」。然而，不論我們最後是否決定把蟹形腳及癩見型這樣的形式稱為「技巧」，土方巽是清楚將他深信的最終目標描述為：

> 舞踏是與時間共舞的；如果我們人類學會從動物、昆蟲、或甚至無生命物體的視點來觀看事物，那麼舞踏也會是與視點共舞的。如此一來，每天踏過的那條道路就會充滿生機…。我們應該要珍惜所有的事物[83]。

81 Gōda, "On Ankoku Butoh."

82 Ushio Amagatsu, 引用自 Jennifer Dunning, "Sankai Juku at City Center," *New York Times* (2 November 1984)

83 Myerscough, "Butoh," p. 8.

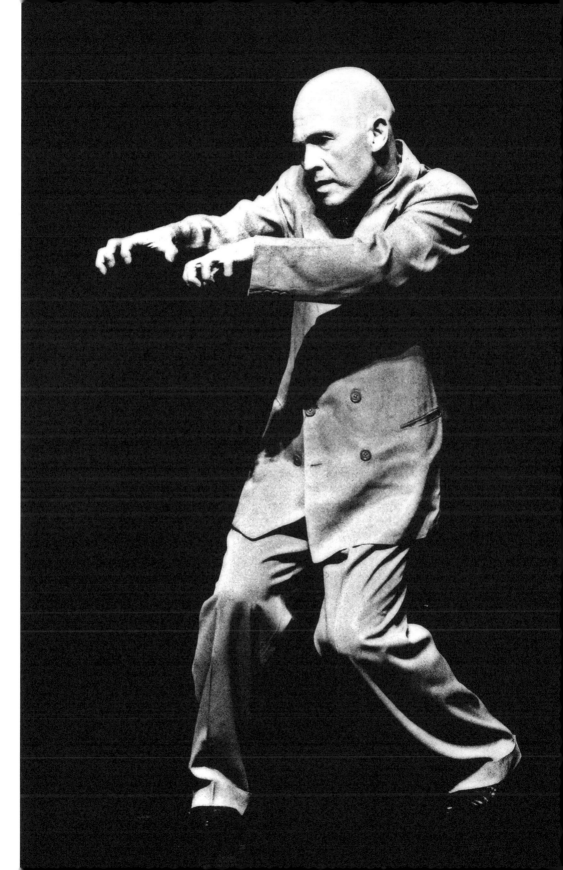

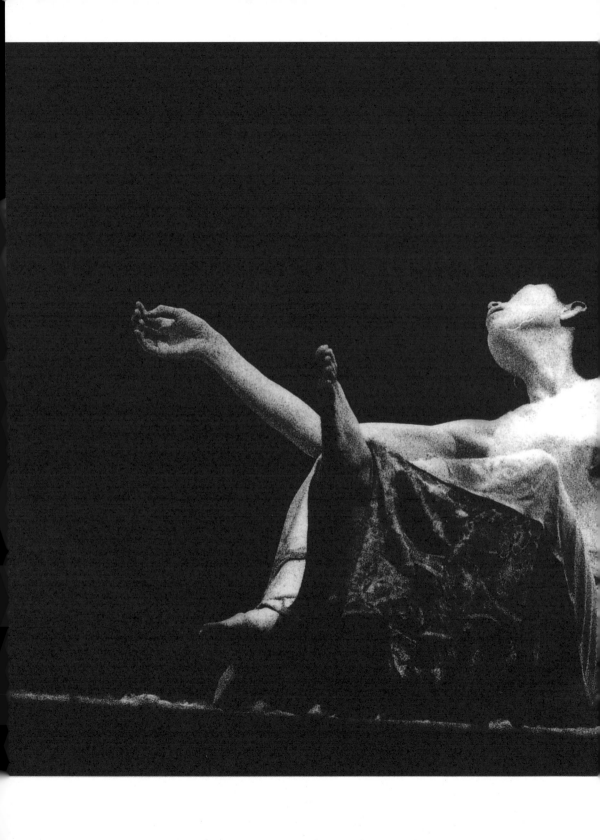

第三章
作品《庭園》的分析

第三章 作品《庭園》的分析

「霧笛舍」是由舞蹈家中嶋夏率領的一支第二代舞踏舞團。中嶋夏1943年生於庫頁島，這個地區大約位於北海道（日本最北端的島）外海二十英哩處。二次大戰後，庫頁島為俄國所佔領，島上所有日本居民便搭船從海上疏散，並被迫放棄他們在島上的大部份財產。中嶋夏在作品中利用船艦的霧號汽笛聲，將該事件引發的創傷捕捉了下來，所以這種聲音「仍在她的記憶及作品裡共鳴著」[1]。中嶋夏在1955年左右開始學習舞蹈，在東京研習的芭蕾舞與現代舞課程，一直會持續到1962年她首次看到「暗黑舞踏」表演為止。中嶋夏深深地被舞踏演出所感動，同時是把它視為西方舞蹈形式與原則以外的另一種選擇，她也立即開始向土方巽與大野一雄學習舞踏。中嶋夏曾表示：「在某些方面，我覺得自己才是土方與大野的第一個入室弟子，雖然排在我前面的還有石井滿隆與笠井叡，但他們兩人倒比較像大野與土方的同事而非學生」[2]。1962年到1963年間，每逢週末就會有一群舞者會在土方巽的練舞室進行聚會。根據中嶋夏的說法，「大部份的時候大野教授即興法，而土方巽會給我們一大串書單在平日閱讀。我們在每週五碰面，一整天進行沒有中場休息的活動，當我們不練舞時便討論書籍。這是有點瘋狂的行為，我當時也才十九歲，所以這是讓我感到無比的興奮」[3]。

　　就某種程度上來說，那年正好是土方與大野產生分歧的時刻，從那個時候開始，土方開始拒絕教授即興法。相反地，他變得對發展一種新形式的舞蹈語彙感到有濃厚的興趣，那是更適合日本人身體的一系列新技巧。中嶋夏則感受到那是必須在土方與大野之間做一個選擇的時候。雖然她仍與大野保持密切聯繫，最終卻選擇跟土方學習舞蹈。到了1969年，中嶋夏離開土方巽的練舞室並創立自己的舞團，該團名就是從船的霧號汽笛而來，因為這種聲音替她表述了一種非常私密的心理創傷，而這個創傷是由超級強權間的大規模政治角力遊戲所引起。

1　《庭園》表演節目單，「亞洲協會」，紐約市，1985年9月27、28日。
2　中嶋夏，與筆者訪談，1985年2月5日。
3　中嶋夏，與筆者訪談。

　　作品《庭園》是一齣分成上下兩幕，且長達一百分鐘的作品，它的首演是在1982年的日本東京。1985年9月18、19日則在「蒙特婁舞蹈節」（Montreal Dance Festival）舉行北美地區的首演。它的首度美國登台是同年的9月27、28日，地點為紐約的「亞洲協會」。以下的討論中，這齣作品的節目單內容會簡短描述一遍，另外也會針對作品結構與主題做一般性的評論。隨後，整齣作品將一個場次接著一個場次來分析，以便呈現出中嶋夏的作品是如何符合前幾個小節中所描述的舞踏美學。此外，筆者只在紐約觀賞過一次《庭園》作品的現場演出。然而，由於《庭園》是筆者看過最令人感到讚嘆，且極具代表性的一齣舞踏作品，因此就選擇它作為本書的主要分析對象。當有不確定的內容出現時，筆者會利用重看演出錄影帶，以及親自訪談中嶋夏的方式來澄清它們。這齣作品分成如下所示的七個場次[4]：

1. 七草。七種秋天花朵之舞，這是童年的回憶。枯乾的花朵讓哀傷或愉悅沙沙作響。喃喃低語的雙唇令人憶起春天的庭園，在隨風飄落的櫻花下呼喊與嬉戲（中嶋夏）。

2. 嬰兒。一個從庫頁島疏散流亡的嬰兒，從船上看見的世界像是地獄一樣，混亂與吶喊，疲憊，以及落敗的士兵（前澤）。

3. 夢。女孩的夢是個甜美的夢，然而孩童的夢卻變為成人的惡夢。轉變回森林裡的那個女孩，她閃爍著微光（中嶋夏與前澤）。

4. 飯詰子。嬰兒生活在搖籃裡的狹窄世界：進食、睡眠、遊戲。狹窄，卻具有原始的能量（前澤）。

5. 面具與黑髮。蒼老的面具讓她憶起成熟的女人氣質：她烏黑的秀髮以及對於愛情的記憶（中嶋夏）。

6. 鬼魂。反映在臉龐上的是對於消逝歲月的遺憾：失去能量，鬆弛的肌肉，失去特色，以及所有人類的特質（中嶋夏）。

7. 觀音。純真的世界，靜止不動：流動的永恆能量（中嶋夏）。

4　《庭園》表演節目單。

另一位舞者前澤百合子（Maezawa Yuriko）與中嶋夏一同演出這齣作品。就像以上所示的節目單內容，前半段演出中，兩位舞者是一場接著一場交替出現。舞踏為了掩蓋個人生理特徵而使用的白妝，在《庭園》中是有效地運用：它讓兩位不同的舞者能同時詮釋同一個角色，像中嶋夏就身兼孩童、年輕女孩、老婦人、鬼魂、以及佛陀。其中，只有一場戲是兩位舞者同時在舞台上出現。在第三場的「夢」當中，她們兩個人化身成庭院中的兩隻昆蟲。除此之外，整齣戲裡就再也沒有任何其他「兩人共舞」出現（雖然偶爾會有一人下台，另一人上台的連貫場景出現）。由於兩位舞者可視為同一個女人一體兩面的呈現[5]，所以就整體效果來說，其實這就像一整晚的個人獨舞一樣。

在表演節目單裡，中嶋夏用下述內容來說明這齣作品：

> 所謂的「庭園」指的是一座被遺忘的庭園，它的樣子非常小也非常日本式，這是關於記憶與童年的一座庭園…。我利用創作這齣作品來回顧自己的一生，並把自己置於身為一個女人的這個位置上，我坐在那座庭園中，看著它老去及凋零[6]。

黑暗的舞台陳設因而再現了闇暗的內在心靈空間，其中呈現的各種生動場面，猶如透過記憶的扭曲之鏡所看到的景象。實際演出的順序就像記憶一樣，並非直線向前的。儘管各場戲能以理性的方式記錄下來，以形成一種有時間先後順序的結果（以出生前為開端，然後以啟蒙做結束）：1.年輕女人持花束出場、2.嬰兒、3.庭園中的年輕女孩、4.嬰兒、5.老婦人、6.再次經驗到女人全盛時期的鬼魂、7.觀音。演出的過程中，所有的影像都匯流在一起，它們似乎是被一種聯想的過程（意即基於隱喻的相似性，或者混合的一致性，兩者形成的意外事件所引爆出來的過程），而不是被線性敘事的因果年代關係所聚集起來。

5 根據紐約「村聲」《Village Voice》刊載的評論，Marcia Siegel 察覺到：「這兩位舞者似乎是同一個女人一體兩面的呈現：編舞家中島夏代表受苦及改變的那一面，前澤百合子代表愛玩耍及邪惡的那一面…」。Siegel, "Flickering Stones." p. 103。雖然這段描述對這齣表演所應用的兩人共飾一角的策略，其實是一則極佳的回應，但就筆者個人而言，這兩名舞者間的性格區別並沒有那麼清楚。

6 《庭園》表演節目單。

　　《庭園》的整體時間結構（意即從出生到再生的循環性運動）結合了非線性意象的連結特性，這跟筆者在前一章討論的「變形」模式幾乎是內外一致。這齣作品的結構是兩個相互關聯的循環，其中一個是包羅萬象的輪迴圈，以神道教儀式為開端，它穿透日常生活，然後以佛教啟蒙做結束。這種運動過程與日本宗教生活的儀式形態是平行發展，當儀式與日常生活有關時（像是出生與婚慶），那麼它通常會屬於神道教的範疇；若儀式與死亡有關時，它則傾向於佛教。第二個過程是具有「序─破─急」（jo-ha-kyu）節奏與步調的小型迴路，當平和與安寧的動作變成描繪生存痛苦與受難的舞蹈時，聚光燈前的獨舞是讓全劇達到最高潮。隨後，在一片噪音與興奮度逐漸增強的狀態下，突然結束全劇。在回到另一個平和時刻前，全場是處於一種遠較先前高昂的張力層次上。

　　若天兒牛大的「山海塾」所運用的輪迴模式向我們呈現的是種「集體」無意識的原型景觀（特別是他個人的史前觀點），那麼中嶋夏則跟隨大野一雄的腳步，試圖向我們呈現出這種模式如何能運用來揭露「個人」精神潛意識層面的內部活動。作品《庭園》的開幕場景可視為一種生前經歷的造物主時刻。其中包括了童年創傷、年輕女孩的夢、老年記憶、死亡經驗、鬼魂對過往的渴望、以及最終如同佛陀一般的復活過程。

　　在代表作品《繩文頌／向史前致敬》當中，「山海塾」將禪境的「自我捨棄」具體呈現出來，四名接近全裸的舞者是由前舞台上方倒吊，並緩慢向舞台下降。相形之下，作品《庭園》添加了更具政治意識的面向，整齣舞蹈作品指向依附於個人自我態度上的消極性（從心理學上來看，這個自我曾受過創傷，它就像孩童受到自己無法控制力量的侵害，或者就像成人與老婦人那樣的異化與孤立。到了最後，所有的人都被災難變動清除一空），這麼做是為了跟洋溢著幸福感的場景做出對照。如此一來，整個情況是具體描述當一個人在廣大無限的潛意識中失去對個人自我的感覺時，他應該會呈現出來的狂喜愉悅狀態，這就是藝術史學家芳賀徹（Haga　Tōru）所稱的「沒有底線與沒有形狀的我，或者也可以說是預先形成的我」[7]。

7　Haga, "Japanese Point of View," 未標示頁碼。

　　以下將轉向《庭園》作品的分析。在序幕中，亞斯特‧皮亞佐拉（Astor　Piazola）的現代探戈背景音樂與秋天景場的投影片一同出現舞台上之後，這齣舞蹈由襯著電子音樂的全黑舞台開啟全劇。大約有幾分鐘空檔的時間，是完全看不見包括舞台在內的任何東西。觀眾慢慢地開始能看見一個模糊的形狀，那是一道在舞台深遠左後方的微光。隨後是清楚看見有一名舞者就在那裡，並以小到無法被察覺的步伐向舞台正前方邁進。很明顯地，這齣舞蹈就從這裡開始，因為那個深後方的空間被認為是大部份「序」階段在舞台上所專屬的位置。因而它是最適合以這種苦悶緩慢的節奏展開一齣舞蹈的位置。事實上，這種開場方式與「序」美學在舞蹈的開端所需要的形式是相互一致，也就是讓觀眾進入到集中注意力及適當的情緒。在不斷重覆的電子音樂節拍與舞者極緩慢的前進速度之間，則有極強烈的張力存在。就像其他舞踏的開場步驟，這種融合細微重複身體動作以及令人恍神音樂的手法，是營造出一種極具深度的神秘感與較高的敏銳感。另外，瑪西亞‧西格爾（Marcia　Siegel）的評論提供我們一個極佳的實例，以說明觀眾如何開始解讀在姿勢最微妙的變化裡，舞者所呈現出來的各種情緒性轉變：「中嶋夏在完全沒有改變任何表情的情況下，她似乎還是傳達出移轉、遲疑、慄縮、屈從，但也未曾停止努力向前的形象」[8]。

　　這種張力的運用完美符合最近尤金諾‧芭芭（Eugenio　Barba）對「序」所下的定義：「第一個階段由兩種相互對立的力量決定，一方試圖增強，另一方設法退縮，而『序』即是抑制保留之意」[9]。除了舞者的動作與音樂之間的強大外在張力以外，她的身體也存在一種分歧的力量。上半身軀幹全力向後傾斜，但手臂卻為了要取得一束乾枯的花草（即第一場的「七草」）而向前與向上伸展。她看起來似乎想將花朵獻給某人或某物（是給我們嗎？或者給一個看不見的神祉？），這種姿勢強調了辯證式張力，也就是介於她向觀眾緩慢接近的步伐以及向後傾斜的拱形背脊之間的張力。所以她像是被一種看不見的力量所控制，並在違背意志下無情地拖曳向前。

8　Siegel, "Flickering Stones," p. 103.
9　Barba, "Theater Anthropology," p. 22. 然而在這裡要提出來的是，雖然這個定義非常適用於《庭園》的開場部份，但筆者仍無法在任何能劇資料中，證實「序」的定義就是「抑制保留」。

　　典型日本能劇的前半部份，通常會出現一個當地的女人或男人設法向神明獻祭。在全劇過程中，那個女人最終被一個鬼魂所擄獲，它受過往記憶的折磨，並尋求佛陀的救贖。鬼魂經由訴說自己的故事以獲得啟蒙而再度重生[10]，如此一來，它便能擺脫掉所有過去的苦難，而全劇就是在此處達到最高潮。對我們來說，《庭園》的開場「七草」似乎出現跟日本能劇完全一樣的那個年輕女人，也就是要向神明獻祭的女人。或者說，若回溯到能劇的原始基礎上，她其實就是在儀式性的恍惚狀態中那個通靈上身的女巫（這種出神狀態是她的個人技藝）。此外，那束乾枯的花草強烈暗示出觀眾正在目睹某種豐收儀式。這種運用豐收及農作的隱喻（隨後將以農村婦人的形象重複現身），相當符合舞踏想重返日本舞蹈與戲劇精神源頭的意圖，就像 Komparu Kunio 指出的：

> 在日本境內，神聖的農作祭典形成了幾乎所有娛樂藝術的基礎。
> 其中，我們得以清楚看見一種萬物循環以及與自然同化的趨勢，
> 所以這些都可視為由農民階級所創造出來的日本文化基石[11]。

　　回到舞蹈分析上。在猶如無限長的時間狀態之後，其實也持續不到十五分鐘而已，中嶋夏到達「破」的階段（意即「突破」）。她突然從「序」階段釋放出來，然後自由自在地進入舞台正中央的強烈鎂光燈底下。舞台中央部份屬於「破」所專屬的相對空間位置，中嶋夏轉向我們，高舉起手中的花束。同時，觀眾能清楚看見從她面頰所掉下來的淚珠。此處，筆者對於舞踏與能劇之間的相似程度感到十分震驚，特別是把主角的降臨強調成某種類似於顯靈的狀態。筆者突然想起法國詩人與劇作家保羅・卡勞岱爾（Paul Claudel）所下過的著名定義：「在西方戲劇裡是有些事情『發生』；而日本能劇裡卻是有些人『來臨』」[12]。

10　當然了，一齣能劇作品仍擁有一些其他可能的敘事結構，但內文中提及的情況卻是最典型的一種。這種模式強烈地暗示能劇建立在驅魔儀式表演上的原始基礎。在驅魔過程中，一個被附身的女巫或法師會變成糾纏鬼魂的代言人，因為這個鬼魂是藉由控制某人，而尋求自己受到注意的機會。對於日本法術施行的綜合性論述，可參閱 Carmen Blacker, *The Catalpa Bow* (London: George Allen and Unwin, 1986)。

11　Komparu, *The Noh Theater*, p. 4.

12　在法文裡「arrivé」同時具有「即將到來」與「即將發生」之意。

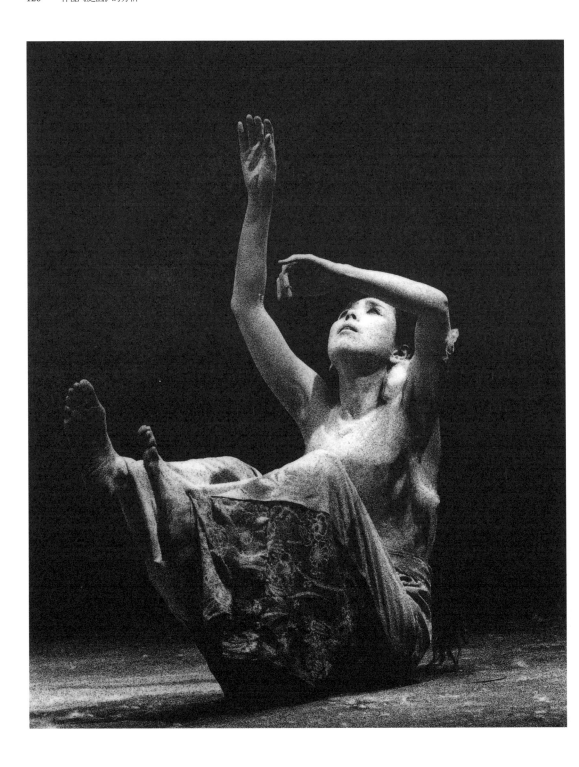

　　當燈光熄滅，「破」階段是延續到下一個場次（即第二場「嬰兒」），它由第二位舞者前澤從後方步向舞台來展開故事。它的內容重現二次大戰後，身為孩童的中嶋夏從庫頁島上緊急疏散的那次創傷經驗。所有的場景均強調在超級強權政治下那名孩童的無助，這些強權的恐怖勢力是利用下列兩種手法重現，一種是颶風的意象，意即讓孩童在舞台兩端來回奔跑，以暗指她被風吹得搖搖欲墜；另一種是帶著混亂噪音的砲火聲意象，也就是播放干擾全場觀眾的高分貝聲音。舞者步下舞台並蹲坐在一道向上照耀的強光前，而這一場舞蹈也達到最高潮。

　　此處，舞者充份完成對於「急」階段的要求，無論是空間上的（一路步下舞台，並出現在觀眾的正前方）或者氣氛上的要求（觀眾聽見一段持續重複的華格納〔Wagner〕音樂作品，但每到各樂段的最高潮，音樂卻馬上切掉，這因而一再讓觀眾感到沮喪）。另外，當前澤做出癢見型這種舞踏視覺上的表現傑作時，她的舞蹈也充份完成那些視覺上的要求（在能劇中，「急」段落被設定成一種「生氣勃勃的身體姿勢景觀，例如快速的舞步與激烈的運動，所以它讓觀眾充滿了驚奇」）[13]。

　　這種特殊的癢見是舞踏技巧中的非凡範例，身體會像液體容器般地運作，而持續的流動是讓內外壓力保持在一種不甚不穩定的平衡狀態下。一開始時，前澤對於聲音（也就是音樂的狂亂性）呈現的反應猶如噪音並非外在於她，而是她把身體「內部」正在發生的變化重現出來的一種外在表達。其結果讓荒廢已久的情緒如潮水般高漲起來，這就如同一種流動的心理能量，是從腫脹的雙頰與凸出的眼球中推擠出來，並威脅會隨時完全爆發。隨後，舞台上的情勢卻有了逆轉。觀眾突然間發現舞者處於水面「下方」深處，所有的姿勢都暗示出她正盡力地閉住氣，並掙扎要浮出水面；她就像深陷在一個令人感到壓抑與窒息的惡夢裡。弔詭地，前澤的演出是在幾乎完美控制身體動作後的一種展示，這種動作從表面上看起來似乎顯得完全缺乏控制能力，因為內在焦慮與外在壓迫所構成的精神壓力已影響到身體狀況。

13　Komparu. *The Noh Theater*, p. 26. 能劇的演出會依照「序—破—急」階段的不同，而分成許多類別。文中引用的「急」歸入第五類（或稱「惡魔」），它因而是比「序」階段（歸入第一類，或稱「天神」）當中的「急」部份要來得的有震撼力。

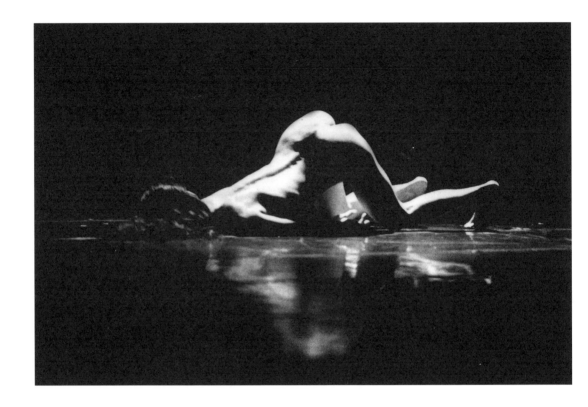

　　《庭園》中出現癭見型時（它以規律性的間隔重複出現在整齣舞蹈中），舞者詭異的痙攣動作是被一種非常具有效果的燈光形式給戲劇化。當舞者向下蹲伏時，一道距離她臉部僅一尺之遙且由下而上反照的燈光是投射了出來。再一次地，這似乎是借用傳統表演技巧的另一個實例，因為這是來自於江戶時期歌舞伎的舞台技法。當然了，在江戶時期並沒有電化的燈光設備，所以當演員想呈現「見得」（mie）的效果時，一位舞台後見（koken；檢場）會在演員臉部下方托住一根蠟燭，如此一來，下方搖曳的微弱燭光將會強化出一種極具戲劇性的淨獰效果，甚至營造一種具超自然氣氛的姿態。在作品《庭園》裡也是一樣的情況，從完全漆黑的舞台上打出一道燈光是增強了癭見型的戲劇張力。

　　在這段高潮後，第三場戲「夢」是帶觀眾回到一種閑適庭園景色的「序」階段。一開始時，有一位穿著長袍且脖子上繞著圍巾的年輕女孩出現於舞台上。她蹲伏下來，輕輕彈動手指。當第二位舞者進場時，她們兩個人一同「變形」成了庭園裡的昆蟲。細長的彈簧是她們的觸角，並持續幫助她們探索目前所處的環境，也就是由微弱燈光所暗示的那座庭園世界（這裡的燈光設置有限）。有時候，當舞者探索這座虛構的自然世界時，彈簧也成為一種讓身體得以保持穩定的平衡桿。兩位舞者在全劇中唯一一次的同台演出，是強化了昆蟲與外在自然世界，以及昆蟲與昆蟲彼此間的親密關係。與前一場戲的全面混亂相較起來，其間的對照是再清楚不過，也就是說唯有身處自然世界，萬物間的共同交流（或是關聯）才有可能成真。

　　燈光轉暗下來，當它再次亮起時，一位年輕的女人獨自站在前舞台右側，她的頭向左邊彎低。此時，低沈且不祥的背景音樂似乎正壓制著女人，因為她掙扎要把頭抬起來。她看起來既無助又挫敗。當第三場戲「夢」在另一個癭見型出現而達到高潮時，那個閑適的庭園景觀也已遠去。在第一幕戲中，我們經由「序─破─急」的節奏步調前後循環了兩次。眾人注目的「急」階段高潮（它在下半幕的舞蹈裡至少會再出現一次）[14]，強調出「序─破─急」重複性的內在結構，因為其中同時包括了「急」的規律性交替，以及「七草」、「夢」、「觀音」等這些較緩慢的場次。

14　此處是我的筆記中，分隔上下半部作品的地方。我知道在第二幕中會有一次高潮性的癭見型場次，中島與前澤會在舞台相對的兩側同時演出。但我仍無法從筆記裡辨別出這個場景在作品中確切的發生時刻，所以筆者被迫要將它從我的分析裡刪除。

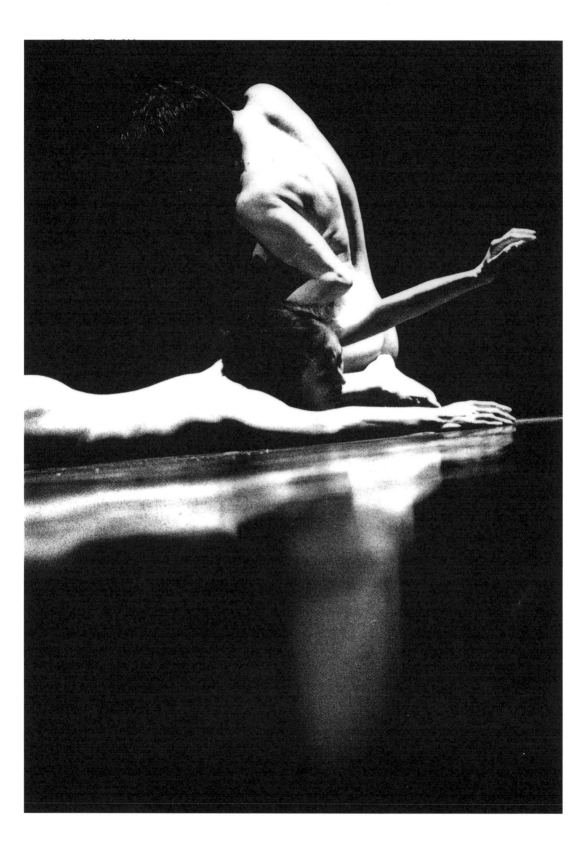

下半幕的第四場戲「飯詰子」開始時（意即「搖籃中的嬰兒」）[15]，觀眾再次陷入完全昏暗的情境。但不久後，我們就可以發現一個巨大的圓形籐織搖籃被置於舞台下方右側。燈光稍微亮起來後，我們可以看見搖籃裡有人弓身其中。突然之間，一對犀利明亮的眼睛浮現在搖籃的邊緣，隨後是謹慎地露出其他部份，那是一襲暗紅色的日本和服。這個場景轉換之間，前澤如果不是飾演懼怕黑暗的孩童，不然就是一位邪惡角色，她正在確認周圍是否有外人在，以便施展巫術。最後，當歌謠的呢喃聲及高頻率汽笛聲響起時，那個集嬰兒與女人於一體的人是偷偷攀出她的搖籃，並提著燈籠出現在黑暗中。

　　隨後，前澤開始在舞台上翻起一連串的筋斗，雙膝彎曲，手臂極力伸展，她的手指彎曲成典型女巫的樣子。就是在這個時間點，觀眾能更清楚地發現瑪麗・魏格曼（Mary Wigman）所代表的德國表現主義的影響力。在觀賞「霧笛舍」演出前的一星期左右，筆者曾看過魏格曼的舞蹈作品《女巫之舞》（Witch Dance）的影像片段，至今仍驚訝於兩者間的相似程度。在《舞蹈的語言》（The Language of Dance）這本短文集裡，魏格曼描述過的《女巫之舞》原創力來源，或許能用來充份闡述「飯詰子」中的舞蹈：「某晚，我帶著非常焦躁的情緒回到家裡，並意外看到鏡子裡的自己。那裡頭反射出來的是一種著魔、狂野、荒淫、誘惑、以及奇魅的影像⋯。一個為世俗所束縛的女巫就在那裡頭，並散發著她那放縱與赤裸的天賦特質，或是流露出對生命永不滿足的貪慾，她同時集野獸與女人於一身」[16]。這場舞蹈中，舞者持續從後舞台幽暗處移動到前舞台相對明亮處的這整個過程，更增加了與魏格曼作品的相似性，因為她覺得：「經由把深遠的背景置入微亮、閃耀前景的行動，其中產生出來的對比演出」，才讓《女巫之舞》的真正特質得以為人發現[17]。

15　在日本農業社區的忙碌收割時刻，沒有任何人有多餘的時間照顧幼童，所以他們經常會放置在農田旁預先準備好的飯詰（izume；放便當用的竹籃子）裡面。土方巽宣稱在童年時期，自己就是這種「竹籃嬰兒」的成員之一，這使得他長時間受困且無法動彈，這種經驗在他的身體上留下難以抹滅的印記。

16　Mary Wigman. *The Language of Dance*. Trans. Walter Sorell（Middletown, CT: Wesleyan University Press, 1966）, pp. 40-41。筆者並不是唯一察覺到這種相似性的人，像 Marcia Siegel 在評論中就曾提及：「我把這部作品想像成 Mary Wigman 的《Witch Dance》當中所遺失的部份⋯」Siegel, "Flickering Stones." p. 103。碰巧地，大野一雄最近也計劃在明年呈現一齣改編自《Witch Dance》的作品。

17　Wigman, *Language of Dance*, p. 42.

在「飯詰子」開頭部份，前澤似乎掌控她所喚醒的力量，同時自己卻也被這種力量所控制住。但舞蹈持續進行時，有一陣巨大的風鳴聲開始響起，她的兩手臂向外張開（意外地，這吹開了和服美麗的內襯），這名舞者向狂風的力量低頭，她像淺色的風箏在舞台上向後飛去。一陣翻滾後前澤由右側跑出舞台，同時中嶋夏身著和服重返舞台。這個巧妙的進退場設計讓觀眾相信她們兩人就是同一個女人。然而，從中嶋夏進場開始算起，這個女人的肢體動作卻完全改觀。她逐漸變得虛弱不堪，每個向前行走的動作看起來都非常吃力，因為動作間是極為緩慢，並帶著些許疼痛以及因年邁而產生的抖動。當「飯詰子」這場舞蹈結束時，中嶋夏從前舞台折返並彎腰提起東西，她順勢做出至今仍代表日本鄉間老婦人特徵的身體姿勢，她的腰再向下彎曲了至少有兩倍之多，那種樣子是一輩子背負重物的結果。當我們入神觀看時，她已脫去亮紅色的和服。在舞台深遠的後方（從空間上來說，這暗示整個循環又再次回到「序」階段所應有的平和與靜謐氣氛），她戴上灰色的面具及頭巾，所以當她再次以正面朝向觀眾時，她呈現的是年邁農村婦人的角色。

從許多層次上來看，此處的面具運用是相當具有意義的。首先，這個舉動的產生是公然與舞踏的白妝相互矛盾，因為舞踏一向只強調角色刻畫的人文精神：

> 藝伎的白妝呈現一種固定呆滯的狀態，但舞踏舞者的白色臉龐
> 卻是種流動人性的再現，它真實觸及了純真、奇妙、恐懼、以及
> 死亡[18]。

我們從《庭園》中看見一種相當不同的臉龐，那是一副塗上灰色的面具，是表情的空洞狀態。此面具與叫做能劇小面（ko-omote；年輕女人面具）那種代表沈著與中性的日本能劇面具間，其實形成一組有趣的對照，因為能劇小面並沒有什麼自己的表情，反而是邀請觀眾將自己的感受投射在那副面具上。《庭園》中那個看起來空洞且憔悴的面具，反映出那位農村婦人生命中的沈重壓抑，同時，透過無表情則揭露社會對

18　David Wilk. "Profound Perplexing Sankai Juku." *The Christian Science Monitor*（8 November 1984）。Wilk引述Slater的專文，並把它放在1984年秋季「山海塾」在波士頓歌劇院的一場演出節目單裡。

於個人的影響，因為社會切斷且控制人們親近自己的自然本質，以及與生俱來的情緒表達根源。

　　第二個選擇使用面具的可能原因，或許是面具所引起的凝視阻絕性（我們看不見舞者的眼神，其視線是阻斷的）是被連結到人性的失落（視線的接觸是最基本的人類姿勢），以及被連結到與現實世界失去聯繫的情境中。在日本傳統文化裡，老年該是積極擺脫世俗物質慾望的人生階段。這種超然的態度，一方面是主動尋求而來（像經由「剃去頭髮」，佛教的僧侶即是一例），另一方面，則是被動承受（失明與重聽等，這些都是伴隨著年紀而產生的生理衰退現象）。這個概念的重點在於，這種佛教對世俗生活的棄絕是為了讓人們準備好面對死亡，並讓那些能放下世俗枷鎖迷惑的人，獲得他們才能獨享的啟蒙感受。

　　第五場舞蹈「面具與黑髮」開演後，一位女人靜靜跪在舞台後方。她用手掌拍擊自己的脖子一兩次（在日本文化裡，這個動作暗示老年人僵硬的脖子），並隨著音樂慢慢輕拍自己的膝部一會兒。然後便開始模仿一些日常生活中的動作，像是吃蕎麥麵、彈奏日本古琴、泡茶、以及刺繡等。隨後，她走向先前脫去和服的那個位置。她將和服撿起來，並拍動了幾下，把手滑進袖子，然後將袖口置於面前，最後是把和服拉至覆頂。當她再次將和服移去而現身時，她把灰色面具換成了紅色的。再一次地，舞台上呈現的現象提醒筆者另一個從日本能劇借來的傳統技巧。這種突然從和服裡換上紅色面具的舉動，十分近似於能劇作品《葵上》（Aoi no Ue）裡的場景，劇中受妒忌心所控制的女人轉變成惡魔的化身。在能劇中女人是以和服覆面進場，在一陣懸而不決後，最後會脫去和服並以駭人的紅色邪鬼面具示人。日本能劇中，紅色面具通常代表戴著它的人是具有超自然能力的鬼魂，或是被惡魔附身的人。然而在概念上，日本鬼魂非常不同於西方鬼魂，像能劇中的鬼魂就跟《庭園》中出現的鬼魂有許多特徵上的共同之處，Komparu Kunio 就曾將能劇中的鬼魂描述成：

　　　　雖然已離開世間，但對俗世仍抱持某種依戀的人是變成了鬼魂。
　　　　在死亡到來的那一刻，像這種樣子的人將會失去自己的「未來」，
　　　　並被禁錮在永恆的「當下」。唯一允許留下的時刻就是「過去」。

因此，鬼魂總是以下面的形象出現，它活在過去，並追憶某個深
刻記憶中的經驗，而該經驗卻讓它陷入錯覺的羅網裡[19]。

　　當面臨死亡的邊緣，《庭園》中的女人憶起生前在農村裡的各種平凡日常行為。
此時此刻起，她已變成一種日本鬼魂，命中注定成為一個長生不老的遊蕩者，也是不
停地從一個地方被驅趕到下一個地方的永遠難民。這場中嶋夏身為政治難民的死亡生
活經驗的重演，是把舞蹈帶到另一個「急」的高潮時刻，此時，風暴般的聲音重覆播
放著，並擴大了庫頁島上所發生的那些混亂。最後，我們看見一個女人／鬼魂瘋狂地
在舞台上來回奔跑，她將一隻手臂擋在頭前，狀似要躲開逼近中的災難。隨後，她拾
起自己的東西，並在漸強的音樂／噪音達到最高峰時逃離舞台。

　　當女人再次重返舞台上時，她先前所戴的面具已經不見。此刻，觀眾們看著她
重現一種「正面的」青春記憶。當流行音樂響起時（一種融合了俗媚、浪漫民謠、舞
曲、手風琴、以及探戈的背景音樂），女人變成夜生活俱樂部裡的歌者或舞者。她閉起
雙眼，就像要開始一段弗朗明哥舞似地將手臂高高蹺曲在頭後面，她看起來就像是因
為憶起失去已久的美麗，而正沈浸在一種狂喜的狀態中。特別是在這個時刻，它讓人
察覺到大野一雄所留下的影響。十分神似於大野《向阿根廷娜致敬》的某些舞蹈部份
正在舞台上進行。

　　對於經典能劇而言，經由舞蹈而重述記憶的這種簡單手法，讓舞者從世俗的牽掛
中解脫，當波麗露舞曲奧弗涅之歌響起時（Bailero from Songs of the Auvergne），女人
獲得了啟蒙重生。在這齣舞蹈的最終部份，她的終極變形體觀音菩薩，讓她成為一座
活雕像。在緩慢做出各種主要宗教的神像姿勢時，像是基督教、佛教、與印度教，她
的背後升起一道金黃色的亮光。自此，這支舞蹈又再次回到「序」階段，也就是一個
「純真、靜止、但也同時流動著永恆能量的世界」[20]。

　　作為最後一項註記，筆者想要指出至少在某個方向上，舞踏是受到日本傳統文化
而非其他表演藝術的影響。雖然在上述當中，筆者已經提出作品《庭園》的結構與日

19　Komparu, *The Noh Theater*, p. 86。當然了，除了劇中會出現日本鬼魂場景的作品以外，這段引述並不必然
　　會適用於所有的能劇。

20　《庭園》表演節目單。

本生活當中所具有的前現代宗教結構之間的相似性，但是更靠近一點地來觀察，我們可能會注意到並不是只有在舞踏作品的結構之中，人們才會發現到佛教的影響。舞踏所運用的那些想要把身體帶往與自然界的神秘結合的瘋見型，以及其他的「變形」即興技巧，也可以被視為是根植於禪宗佛教的結果。

　　筆者最後想指出的是，除了日本表演藝術曾影響舞踏之外，日本傳統也有其作用。雖然在上述分析中，筆者曾暗示出《庭園》作品結構與日本日常生活中的前現代宗教結構間的相似性，我們在結尾部份應該要注意這不只是具有舞踏結構的作品而已，因為我們同時能發現佛教的影響就在其中。此外，某些舞踏技巧跟禪宗佛教的根基理念是不謀而合，像瘋見的運用以及其他以變形為基礎的即興技巧就是實例，它們都企圖把身體帶往天人合一的神秘狀態。追隨非理性藝術的悠久傳統，舞踏即興技巧或許能與禪宗公案裡那些即興、詩意、符號式的悖論互相比較。針對公案，藝術史學家芳賀徹就曾表示：「劇烈能量的釋放會在瞬間刺穿，並出其不意地照亮我們迷惘心靈中的黑暗部份」[21]。「暗黑舞踏」抵抗我們的分析性詮釋，而藏身其中的靈魂黑暗面可視為邁向啟蒙的必要步驟，也就是說，這是無可避免的「自我捨棄」，因為其中的黑暗將散發出與自然神秘合一的光：

> 在具有否定性的艱鉅道路盡頭… 自我的核心本質將會被粉碎…
> 在我們內部則揭露出一道深淵，其中以純粹及單純的方式散發
> 出佛祖之光。這就是「自我捨棄」的決定性經驗… 這讓十字架
> 上的聖約翰得以超越啟迪與狂喜，並進入到「靈魂黑暗之夜」與
> 「深沈孤寂」之中[22]。

　　作為「黑暗靈魂之舞」或「闇暗之舞」，「暗黑舞踏」擁有自己對於「靈魂黑暗之夜」的哲學基礎，這促使我們從那個「設限、附加、停滯的人文世界觀」解放出來[23]。從這點上來看，本文為了分析舞踏所做的一切嘗試，在本質上或許會跟舞踏精神相矛

21　Haga, "Japanese Point of View," 未標示頁碼。
22　Haga, "Japanese Point of View," 未標示頁碼。
23　Haga, "Japanese Point of View," 未標示頁碼。

盾，因為這些運用理性思考的解釋工具而做出的分析，通常會減少舞踏作品的所有可能性意義。大多數的觀眾應該要知道舞踏的一些背景介紹，而不是只把它當成驚人視覺表現劇場的新浪潮而已。但我們要注意的是，如果從舞踏身於日本藝術傳統的這個觀點來看，本文依附的批判式分析其實也只是一種錯覺。本章的總結部份將引用以下芳賀徹在討論日本前衛藝術時曾描述過的一段話，以用來說明《庭園》最後一場當中，舞踏家如何呈現出自己期望被看見的模樣：作為冷酷邁向啟蒙的人物，並驅除掉詮釋功能的亡魂（它是讓我們看不見真相的魔鬼），這種行為卻同時導致概念支架的崩潰，正是這些概念使我們貧乏的思維能力變得雜亂不堪。這種過程為的就是要恢復「我們」（就像原來的樣子一樣）、恢復到「我們自己」、以及恢復到我們原始的「自我」[24]。

24 Haga, "Japanese Point of View," 未標示頁碼。

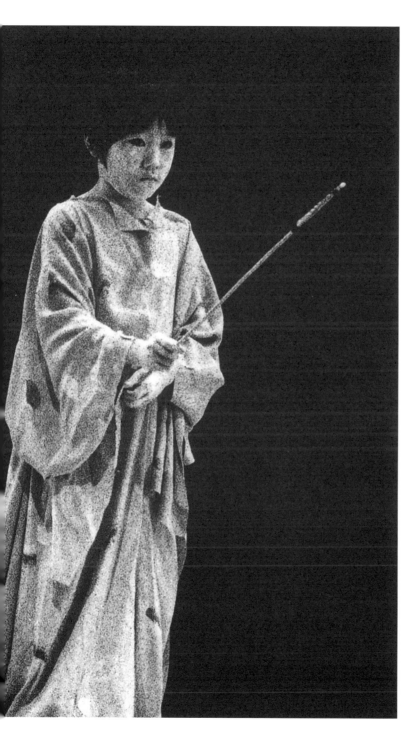

附錄(一)日本

附錄（一）
關於舞踏的序言

市川雅

如果後現代主義從現代時期中的逃離，是基於某種程度上要設法「超越」現代主義的
巢臼，那麼，舞踏這種根植於亞洲式靈肉合一哲學的藝術，就會是「回歸」前現代時
期的一股潮流。舞踏誕生於二十多年以前，是略早於西方的後現代舞蹈，從那時候算
起，舞踏已存在很長的一段時間[1]。

　　大野一雄與「山海塾」在1980年「法國南斯舞蹈節」（Nacy Dance Festival）的
登台演出，則標示出日本舞踏在國際舞蹈界建立起領導地位的一個轉捩點。雖然芦川
羊子（Ashikawa Yoko）與室伏鴻（Murobushi Ko）的舞踏團體「背火」（Sebi）早已零
星地在歐陸進行過演出，但1980年以後舞踏的知名度才迅速上升，而且出乎意料之外
地，他們的演出在「巴黎歌劇院」完全銷售一空。1982年的「亞維農藝術節」（Avignon
Festival）大野一雄就跟「大駱駝艦」一同出現，隨後在1983年時，土方巽的舞團在歐
洲也參與了「六國藝術節」（Six Country Festival）。

　　雖然舞踏的形貌具有某些獨一無二的特徵，但奇魅的身體「變形」外觀才是最具
特色的。舞踏舞者都覆著白妝。在一開始時，舞者將溶解後的粉筆混入膠水，然後再
塗抹到自己的身體上，如此一來，舞者的皮膚就會像甲殼類生物一樣，具有一種奇特
的粗糙感。但到了今天，他們只會將白妝混以清水或顏料，所以他們的膚色與日本歌

1　本篇譯文為市川雅所寫的文章 "Butoh's Josetsu"，出自《舞踏：肉體的超現實主義者》（Nikutai no Suriari-
　　isutotachi），由 Hanaga Mitsutoshi 主編（Tokyo: Gendai Shokan Press, 1983），未標示頁碼。

舞伎演員的樣子幾乎沒有什麼差別。然而，為何這種白妝會成為舞踏最獨具一格的特徵呢？

根據大野一雄的說法，舞者在早期時是靠著白妝來掩飾技巧尚未完全成熟。若上述這種說法是事實的話，那麼舞踏舞者將會無地自容。對於像大野這種在技巧上已完美無缺的舞者而言，這樣子講是沒有關係的，然而這卻把所有其他人都說成是「不成熟的」。事實上，大野的這種見解在某種程度上是個眾人攻擊的目標。另一方面，即使舞者的技巧「真的是」有所不足，但舞踏的概念元素還是令人震撼到足以彌補任何的不成熟。

白妝的運用或許受到舞踏兩個主要組成元素的鼓舞，也就是對沸騰慾望的壓抑，以及關於「變形」的意志（metamorphosis），後者能把身體轉變成某種怪誕的東西。在六○年代初期，土方巽就曾暴躁地宣示「不可行！」與「那是大錯特錯！」，因為他一直掛念著現代舞蹈（舞踊）的真正意義。儘管他拒絕所謂的自我，但他畢竟感受到內在自我的浮現。然而，舞踏還是選擇去壓抑自己的慾望，而不是去呈現它們。舞踏呈現的動作並不是一種情緒性的形式，而是原始性的。根據與「意志」及「慾望」在相互角力後的體驗，土方最後選擇了扭曲的形式，例如白妝與翻白眼。當有人問及什麼是舞踏最出色的特徵時，我總是開玩笑地回答說：『舞踏是從劇終創造出來的藝術』。但今天，上述的這個回應會比當初我所想的更複雜。從舞踏時間結構的這個觀點出發，每個向劇終進展的層次，都替時間的面容塗抹上另一層白妝。劇終與謝幕因而就是時間白妝的濃稠堆積物。土方巽心裡具有「禁慾」及「矯飾」的雙重傾向，以致於他無法大方展露出情色慾望。

大野一雄在作品《神聖》（Divine）中的女人性格、土方巽的作品《肉體的叛亂》以及《按摩》（Anma／The Blind Masseur）、芦川羊子的作品《Ocho of Ebisu House》、笠井叡各種驚人的身體「變形」、舞團「大駱駝艦」節慶式與狂讙式的混亂、以及舞踏團體「Ariadne」的怪異肢體動作：從個別到整體，他們全都基於一種身體的「變形」。

人們不只從他們的白妝上，另外也能從剃光頭髮上看到他們想把身體「變形」的慾望。無論採取的是什麼樣子的形式，舞踏的根本態度就是設法經由強烈的「變形」，來達到對身體本身的否定。

　　若我們從近來許多事物都企圖超越現代主義的這個脈絡來檢視舞踏，那麼我們將會看見現代制度是滲透到人類身體的每個角落與縫隙裡。我們是如此徹底地被這種制度化過程所侵犯，以致於得把自己的身體變成一種充滿暴戾之氣的怨懟，這為的就是要讓我們能再次用自己的雙腳站立起來。土方巽在六〇年代初期的作品裡，展現出一種創作暴力舞蹈的濃厚興趣，他因而處理了同性戀的主題，而且是激烈地凌虐著身體，甚至進而去肢解掉它。男人被迫變成了女人，舞者必須變成所有想像中的野獸與怪物。這種直接對身體做出侵犯的行為，當然無法為一般道德標準所接受，所以有很長一段時間，舞踏是被當成一種地下表演藝術。

　　舞踏裡對「變形」的運用顯然是作為保存自我過程中的一個部份，這個自我就是那具「被剝奪的身體」。正因為如此，其目的有別於巴洛克式的「變形」使用。舞踏的視覺奇觀結構借用了宮廷芭蕾舞的技巧，因而是立基於雙重人格、持續「變形」、以及各種不同的角色上。到了最後，由於所有的角色已不可能被逐一區分開來，所以個人主體性會一起隨之消逝。潛藏在所有這些現象背後的，就是看起來疑似巴洛克概念的那個原則，意即能量是無法毀滅的東西。但筆者卻深信，舞踏對於「變形」的運用是擁有更多道德上的基礎。若有愈多像是「大駱駝艦」與「Dance Love Machine」這種表現出「拉伯雷式魔幻景觀」（Rabelaisian phantasmagoria）的舞團存在，那麼舞踏想要粉碎自我的慾望也就會更明顯地凸顯出來。

　　有相當多的歐陸觀眾是被舞踏感動到落淚。這或許是因為他們看見了對他們而言是不可能會發生的事情，這種藉由粉碎身體（它被視為是世界的縮影）而試圖否定世界的意志，是凌虐著身體並迫使它屈從於一種殘缺毀壞的「變形」。這並非是前現代日本或某些驅魔儀式（exorcism）裡的場景。觀眾被這種複雜的意境所啟發，在其中，

跟觀眾同樣正經歷當下世界的這些舞者，是描述著在現代時期的最後垂死時刻，人們將會如何存活下來的這個問題。

附錄（一）
舞踏的典範

岩淵啓介

舞蹈有兩個起源。第一種理論把舞蹈解釋成一種生物學上的特徵[1]。我們的左右手臂是相互對稱的，而我們的心臟則跳著規律的節奏。當一個人把腳跨出去而站立，並將手臂延伸與揮動之時，此刻專屬於特定個人的空間就被創造了出來。現代舞蹈之父魯道夫・范・拉邦（Rudolf Von Laban）就是將舞蹈定義為「空間的藝術」，同時他將舞者行動中的球狀空間名命為「動力領域」（kinesphere）[2]。人體是最基本的度量單位，他並將這種空間視為與迴轉儀所定義出的空間是十分相似的事物。其中的基本定位包括六個方向及三個平面，也就是前與後、左與右、上與下、水平、傾斜、以及垂直。將動力領域的主張實際應用到舞蹈上或許是拉邦的原創貢獻[3]，但對西歐人而言，動力領域的概念並非全新的。達文西（Leonardo da Vinci）就曾參考古羅馬人維特魯威（Vitruvius）撰寫的一本建築書籍《de Architectura》（c. 27 B.C.），而繪製出一幅粗略的速描。那本書中指出，一具健全發育的人體，恰好能框入由一個圓形及其內接正方形所疊合而成的圖形中。杜勒（Albrecht Durer）也從達文西的作品裡學習到這個概念，並深信身體的每個部份都擁有對稱的比例。他留給我們許多以不同的方式所繪製出來的這些人體比例速描。所以，拉邦所稱的動力空間或許也能形容為一種「理想空間」或「小宇宙」，它們從古希臘時期開始，就已被視為是包覆著人類的空間。

1　本篇譯文為岩淵啓介所寫的文章 "Butoh no Paradaimu"，出自於 *Butohki*, no. 3（1982），未標示頁碼。

2　此處，岩淵啓介使用「想像的三度空間」作為「動力領域」的日文譯名。此概念出現在拉邦所寫的專書 *Choreutics* 當中，並且定義為：「一道環繞在我們身體四周的空間，它的周圍能被延展的手臂輕易觸及。」詳見 Rudolf Von Laban, *Choreutics*（London: MacDonald and Evans Press, 1966），p. 10.

3　這些創舉包括了拉邦的「Labanotation」舞蹈理論，以及他對舞蹈教育的理念。

　　第二種為人熟知的解釋是，舞蹈的起源是種模仿。人們模仿某些物體或生物的動作及面部表情，隨後，便開始感覺到自己變成一隻鳥或動物、流水、以及在風中搖曳的樹木。舞蹈產生自人類在仿製中所得到的快感。除此之外，有人說哲學就是在探索萬物相似度的過程中，去找到屬於自己的起源。然而，模仿與默劇卻發展成引人發笑的大眾娛樂事業。當觀看印度及爪哇地區的傳統舞蹈時，你會發現非常多對自然界的模仿。舉例來說，印度舞蹈中，當要創造出鳥類舞動翅膀的形態時，左右掌心會相互交叉，姆指碰觸在一起，其餘的手指是上下擺動。在馬歇・馬叟（Marcel Marceau）的默劇裡，蝴蝶展翅翩翩飛去的過程是以下述動作來「模擬」，張望轉動的脖子以及望著蝴蝶離去的眼神。

　　但對筆者來說，當你把舞蹈的起源劃分成這兩種解釋時（基於身體限制的生物區別理論，以及模仿而產生出文化的理論），我們將會喪失對舞蹈本身的視野。而且，這兩種理論似乎都用體育與戲劇遠古起源的相關解釋來做總結。有些其他事情仍困擾著筆者，舞團「北方舞踏派」（Hoppō Butoh-ha）與「鈴蘭黨」（Suzuran-tō）所擁有的舞踏風格，似乎無法確切地符合西方舞蹈的標準文化史。

　　舉例來說，某種意志正滲透著像體育運動的舞蹈形式（把身體的健美發展視為宇宙縮影），這種意志致力於身體的對稱與協調。另一方面，日本舞踏則向我們展示另一種身體圖像。其中，平衡從一開始就已摧毀、扭擠、彎曲、以及粉碎。當舞踏舞者試圖釋放深層壓抑的無意識時，尋求統合的意志是被破壞掉的。

　　舞蹈（模仿或啞劇）憑靠對物體的模擬以捕捉此物體的廣義形式。日本能劇中，當主役[4]向下看並以手掌掩蓋住臉部時，這表示他正在抑制住哭泣。這種哭泣的「型」[5]稱之為「栞型」。日本文部省最近主辦的「旅遊藝術節」（1980年11月29日；小樽市政

4　主役（shite）就是日本能劇中的主角。
5　雖然「型」（kata）在日文裡有許多意義，基本上，此處指的是一種傳統舞蹈樣式。

廳，北海道）就出現能劇與狂言（Kyōgen）的演出。其中，在演出作品《葵上》（Aoi no Ue）中，能劇「寶生流」（Hōsho）的演員停駐在「橋掛」（hashigakari）[6] 位置並述說：「這裡已沒有人性的存在，甚至連我能向其傾訴這番話的人也沒有了」，隨後他就表演出「栞型」。

不像其他舞蹈形式，「北方舞踏派」與「鈴蘭黨」的舞踏舞蹈並非源自模擬。舞踏舞者的身體是永無止境地痙攣，這看起來就像肌肉上的每一寸肌里均有其獨立的自主性，並似乎是滿足於如此劇烈地顫抖。所以，並非是某些「型」的本身在哭泣或哀傷，而是身體的肌肉它們自己正在哭泣。舞者們的意志並沒有移動肌肉，而是肌肉本身擁有「自己」的意志。肢體的顫慄感染了正在凝視中的觀眾。這種肌肉意志喚起一種想像的穿透力，因此介於觀眾與舞者之間的互動溝通也因而產生。舞踏不是經由模擬性的舞蹈模式來傳達刻板化的情感，因而對觀者具有一種更直接的影響。

若我們試著比較一下舞踊（buyō）與舞踏（butoh）這兩個名詞，「舞」是跟「默劇舞蹈」有相近的字義。「踊」指涉一種緊密與音樂相互配合的身體動作，另外，「踏」（toh）是能興起節奏的擊腳動作，或為了獲得愉悅而踩出的規律步伐。然而在本篇文章中，舞踊與舞踏都只會當成「舞蹈」來使用，也就是這個名詞較老式且廣泛的意思[7]。筆者曾支持過從「神樂」（Kagura）[8] 一直到德國「現代舞蹈」的各種立場，而舞踊與舞踏仍分享一種明顯的特徵，它們都是所謂的「舞蹈」。

6　在能劇舞台上，「橋」（bridge）被用來當做主要角色的入口與出口處。

7　岩淵啓介在此處指出，日文中「舞踊」與「舞踏」的相對意義在過去十到十五年間已有轉變。舞踊曾用來指稱傳統的日本舞蹈形式，而舞踏是用來稱呼所有其他種類的舞蹈（像是華爾滋或草裙舞等）。到了今天，舞踏多半專門用來指涉受土方巽「暗黑舞踏」影響的舞蹈運動。舞踊的意義則轉變成包括西方舞蹈在內。岩淵啓介與其他舞蹈評論家把舞踏一詞「同時」用來指稱一般西方影響下的舞蹈，以及格外受到「暗黑舞踏」影響的舞蹈。為了區別這兩種方法間的差異，筆者的譯文中，當我覺得原作者指的是舞踏「運動」的時候，就會使用大寫的 Butoh，其他時候就只使用「舞蹈」這個字。

8　「神樂」（Kagura）是一種古代的日本官廷舞蹈形式。

　　拉邦的「動力領域」所論述的基本立場為，人類是像高塔一般地直立。與其相反，「北方舞踏派」與「鈴蘭黨」的基本姿勢是水平的、等同於或低於地平面。他們打滾翻觔斗、深深低頭、倚坐在走道旁、或者頭朝上而睡。借用這些方法，他們能經驗到昆蟲與動物的視角。向下蹲伏的行為是種自我中心的壓縮，因為舞者以手抱膝盡可能地把自己縮到最小。這或許就是退回到種子、蛋核、胎兒、蟲蛹、蠶繭的一種狀態。當舞者用腳尖站立起來的那個瞬間，他就像被用一條看不見的繩子給吊起來一樣。在有些場景裡，舞者們確實是消失不見，他們以銅線引躍起來，或相反地，將身體緊貼舞台表面。這種朝上或朝下的身體運動或許就是一種隱喻，意即對地球表面的棄絕或入侵，因為地表是作為一種界線，以反映出「在上」或「在下」的鏡像。身體的上升與墜落也能視為一種向天堂的逃脫，或向地獄的滲透。一棵樹木的樹枝與嫩枝，其實都是由同樣數量的地下根莖所平衡。存在上層或下層均反射出自身對於世界的想像。「北方舞踏派」的動力領域同時導致現實與幻象的共鳴，並得以在水平線上下層之間引起回響。

　　世界上也存在泛靈論的領域（animism），其中動物是跟昆蟲並存。在日本漢字中，代表昆蟲的「虫」這個字是動物的泛稱詞。鳥類是「會飛的昆蟲」，蝶類是「有絨毛的昆蟲」，烏龜是「有甲殼的昆蟲」，而「赤裸的昆蟲」指的則是人類。「所有」的昆蟲都共享一個由水平面、上下層空間所構成的動力領域。這種將人類當成赤裸昆蟲的觀看方式，有助於我們理解舞踏舞者使用的另一種表達形式「瘛見」（beshimi；它以能劇使用的鬼面具來命名）。在這種舞蹈動作裡，舞踏舞者翻白眼球、扭曲嘴巴、外露牙齒、以及吐出舌頭，這些行為完全毀掉他們的面容。他們為什麼要這樣做呢？一般而言身為社會成員，個人認同感的維持可視為一種職責。今天，個體的價值即等同於獨立自主的尊嚴，並且要經得起龐大國家與社會組織的考驗。

　　然而，每個人之間是持續地在進行競爭，我們總是想與別人做比較。在這種矛盾的情況下，維持個人的獨立主體性就成了一項重大的負擔，其中所投入的精力耗費不可避免地會導致受苦。若人們輕忽任何一個維持主體性的時刻，那麼「資訊社

會」[9]迫使我們變成同質的這種壓力，就會侵犯到個體、使人感到無力、自我放棄、並把人們消除掉。實際上，每個人的面貌是種獨特象徵，它是個人認同感仍保存在社會裡的證明。因此，戴著太陽眼鏡走在街上的這種行為，就變成對於個人認同的部份棄絕、隱遁、或社會高壓統治下的避難所。我們也都知道，這種想從個人認同感的維持中逃離的行為是經常發生的。

　　一開始看起來，舞踏的癲見或許只是一種根深蒂固敵意的表現。然而，它不只是如此而已，其中有種否定性存在，它設法要破壞「臉龐＝個人主體性＝自我認同」的這組方程式。經由回歸到把人類視為「赤裸昆蟲」，其中也加上得拋棄尊重個人的這種迷思，以及某種試圖重建人類存活感與原始生活能力的魔法。舉例來說，當你試著模仿舞踏舞者時，若望一下自己完全扭曲的臉龐，或許將會意識到你已獲得一種精神上的統合與平靜，一種沒有想法的感覺，它類似於從禪宗冥想裡所獲得的感受。那個被扭曲且分離的人格會熔接回來，並在「人」作為一種「物」的前提下而重生。舞踏舞者的無聲痴笑動作則是另一個例子，這種他們經常表演的「型」是提供了解放與救贖。

　　因而，有趣的任務是落在我們身上（身為想像力已被激起的觀眾），也就是說，我們得要在現代舞蹈（一個廣義的名詞）的文化史中，試著替「北方舞踏派」與「鈴蘭黨」的舞蹈指定出一個位置，並從我們已經看到的舞踏裡，嘗試粹取出它的基本原則，或者說就是找出所謂的舞踏典範。

9　此處的「資訊社會」一詞，通常指的是媒體經由傳送影像資訊來控制大眾，或在資本主義消費社會下的官僚式高壓管理。

附錄（一）
論暗黑舞踏

<div align="right">合田成男</div>

1959年5月24日由「全日本藝術舞蹈聯盟」負責主辦（今天已改名為「現代舞蹈聯盟」）的第六屆年度新人表演季公演，土方巽的舞蹈作品《禁色》在東京登台演出。如果沒有這個表演，今天的現代舞蹈世界將有全然不同的一番景觀。因此，無論用什麼樣的標準來總結1959年以來的日本現代舞蹈史，人們絕對不可能把「暗黑舞踏」置之不理。這種舞蹈由土方所自創，並成為所有後續擴張及發展的舞踏運動的關鍵中心[1]。

　　當然了，從更廣泛的觀點上來看，今天舞蹈界所呈現的舞踏運動，「暗黑舞踏」只佔其中的一小部份而已。然而，過去四分之一世紀所有的舞蹈運動中，「暗黑舞踏」是充滿知性的嚴肅特質，受其影響的舞蹈均達到最深厚的哲學境界，並擁有廣泛的影響力。這一段舞蹈全盛時期的主要能量來源，是由舞踏運動、「暗黑舞踏」、以及關鍵人物土方巽共同製造出來。另一方面，當時土方細心地開發每一名舞者的個人特質，並經由他們的舞蹈表演來呈現存在的本質，這指的是一種寓於舞蹈裡的身體真實境界。經由這些方法，舞蹈是邁向「變形」且變得更深刻，同時要求達到個人生命哲學或認識論（epistemology）的層次才得以停止。在舞踏之前，這種作法的成就從未在舞蹈史中出現，這種創新影響不只呈現於舞蹈，同時也發生在相關的藝術領域，特別是戲劇。據說土方創造的「暗黑舞踏」及舞踏運動，在今天的西方世界已引發廣大迴響。而作品《禁色》就是土方丟出的第一項挑戰。

1　本篇為合田成男所寫的同名文章，出自於《舞踏：肉體的超現實主義者》（Butoh: Surrealists of the Flesh）一書，由 Hanaga Mitsutoshi 主編（Tokyo: Gendai Shokan Press，1983），未標示頁碼。

　　當時，人們很難斷定該挑戰所激起的漣漪究竟是大是小，因為土方立刻就被逐出日本現代舞蹈圈，同時他的影響完全被粉碎掉（有人或許會用政治性口吻如此形容）。然而，他已獲得小說家三島由紀夫的支持（這齣舞踏作品是根據三島的同名小說改編而來）。另外，三島的現身是在舞蹈界以外吸引更廣泛的注意力。無論如何，作品《禁色》最顯著的特點在於，三島的小說能以舞蹈的替代方案清楚傳達出來。這齣舞蹈由兩名男性共同演出，一個男人與一個男孩。其中，一隻活雞就在男孩胯下被凌虐宰殺，隨後，黑暗中出現了腳步聲，那是男孩為了逃脫，以及男人正追逐他時所發出的聲音。這個表演在舞蹈界面前證明了一點，即使運用主流舞蹈平常不會接受的系統與方法，其實還是能完整呈現出一部作品。筆者認為，如果從大正初期的西方現代舞蹈算起，《禁色》極有可能是在日本境內所完成的第一部真正具創新價值的舞蹈作品，因為它放棄襯托舞蹈的背景音樂、具詮釋意義的節目單、以及甚至是舞者所深信的技巧。

　　當我們設法從舞蹈史替《禁色》找到地位與評價時，另一個決定性的觀點在於，當把既存的黑暗與舞蹈融合在一起時，這已經賦予「暗黑舞踏」一種特徵，而既存的黑暗同時也是構成《禁色》作品結構的基礎。《禁色》之後，特別是在七〇年代時，「暗黑舞踏」發展出許多不同技巧。不同於先前的非理性與恐怖風格，舞踏表現的境界能擴展到的點，甚至包括爽朗的幽默與完全冷漠的動作，這些都是經常跟舞踏相關的特徵。舞踏從未與現實有過任何妥協，但既存黑暗的本身卻持續被保護著。即使只借用事物的原本形式，舞踏還是能在高雅或寧靜的期待中，理處日常生活的愉悅感受。在理解現實前，我們被慫恿要相信世界上仍有許多高雅與期待存在。然而，舞踏卻曝露出高雅裡的荒蕪、以及那種破壞美好期待的死亡。如此一來，這些表現技巧穩固地與我們存在的黑暗面保持一致。

　　同時，雖然黑暗籠罩了舞台，但這並不表示說土方忘記要關注於舞台表現的方式，像是對渺茫希望的感受，或溫和展露的微光。筆者之前用了「關注」（concern）這個詞彙嗎？事實上，這並不是關注，而應該用下面這兩者間的微妙平衡結果來進行理解。一方面是土方身為具高度創造力的藝術家所呈現出來的自信，另一方面則是他的內在意志力。換句話說，這就是他的內在意志力與他的實際表演能力。

　　雖然《禁色》整場的演出只持續了幾分鐘，其中的內容卻結合絞殺活雞的反社會野蠻行為，以及同性戀的禁忌主題。《禁色》使得我們這些從頭到尾看完演出的觀眾感到顫慄，但當這種感受穿過我們的身體後，它產生一種如釋重負的重生感受。或許真的有種黑暗性格是被封印在我們的身體裡，它類似於我們在《禁色》中所發現的那種東西。正是如此，隨後反應出一種解放的感覺。土方巽的首部作品確實擴展了舞蹈的廣度。經由這個作品，他迫使我們不只經驗到他出色的表演風格，並讓我們看見人類生存的裂縫。藉著這些方法，土方替所有未來的舞蹈發展出一種身體理論。

　　1983年四月份，我們有幸能一連八天觀賞土方的最新作品《邁向風景：一公噸重的髮型》（Keshiki ni Itton no Kamigata）。土方巽連同芦川羊子的重返舞壇是近來討論的熱門話題。從1968年十一月份開始，土方就再也沒有親自演出過任何的新作品，而芦川羊子也已有七年的時間未曾公開演出。究竟觀眾會看到什麼樣子的轉變，各種臆測是此起彼落。筆者個人則找出土方在新作品中的轉變。首先，這部作品相當冗長，並分割成三個部分。第二點，儘管土方先前作品中的傑出特性包含仔細刻畫的質感（或許可用挖鑿礦坑來相比擬），新作品中的傑出特性包括將空間從單一脈動變成美妙的曼荼羅。此空間裡，從小細節到整部作品猶如任意漂流的物體一樣散佈出去。如此，它就像把一個封閉空間轉成開放世界，此時此刻，空間中存在一種無限的自由與驚人的表現張力。

　　然而，唯一能從整部作品中牽引出來的主題是，它是如此的傷感，因為老婦人最終的性行為竟然得依賴一種幻想式的自瀆來完成。正是由於這種悲慘，意即把性慾無止境的黑暗面內化，則導致一個阻擋住衝擊力的時刻。一直要到那個時刻為止，我們假設先前兩個部份所看到的東西都是「真實」的。但到了第三部份時，這些從先前舞蹈中不規則浮現的破碎片段，卻突然聚合在一起，同時，我們意識到它們原來全是老婦人幻想中自以為真的東西。所有的幻想全都關於一頂重達一公噸的假髮。在作品最後一個部份當中，有一段花絮產生，老婦人戴著幾個髮飾出場，人類生存的感受清晰地在這些髮飾裡逐漸消失，這呈現了人們在老年時期所無法改變的困境。然而，土方巽試

圖透過這些意象想傳達給我們的訊息，是關於「每個人」的生命經驗，也就是在那個稱做「當下」的瞬間，我們存在的真實性究竟如何變成只是一場夢。它試圖牽引出位於人類存在最深層核心處的性慾，也就是我們無法否認的那些怪誕性慾。

前後相隔了有二十四年之久，作品《邁向風景》與《禁色》分享了一個共同點，這個老婦人的角色可視為那個年輕男孩在角色邏輯上的延伸。《禁色》上演前不到一年，土方對他的首部作品就懷有一個概念，但最終它卻被推翻掉。這個概念就是那隻活雞應該要用繩子綁住喉嚨並倒吊而死。「這個」想法一直要到1968年的作品《肉體的叛亂》才實現。從作品《禁色》與《肉體的叛亂》共享的這種「宰殺活雞」的舞蹈主題，人們會痛苦地看見男孩年輕肉體的狂亂情慾，這是他既無法控制，同時也無法逃脫的闇黑性驅力的一種呈現。但我們親眼所見的印象與男孩自己所感覺到的，這兩者間似乎有更大的間隙存在。就意義上來說，這道間隙之所以形成，乃取決於《禁色》釋放給我們的感染力程度。

據此，整齣《禁色》是建立在極度自然的事物上。同樣地，其中的野蠻行為也是按照自然界的真實情況而來。事實上，在土方巽童年成長的秋田縣鄉間地區，居民跟馬匹、雞群就是一起生活在大致相似的環境裡。正因為如此，絞殺活雞在當地只是代表款待的行為。它是一種特殊的日常生活事件，其中圍繞著好客或節慶的興奮感。因此，這種絞殺活雞、烹煮它、然後端上餐桌的過程，即使對孩童來說也是司空見慣。雖然《禁色》中的男孩把自己黑暗情慾的釋放直接指向活雞身上，也就是讓情慾從自己肉體的內部深處向外爆發出來，然而這種情慾或許應該視為一種愛戀的形式才對，因為它是日常農村生活中，不時發生的自然循環裡的一個部份。由此觀之，從三島由紀夫的書裡所選用的同性戀元素（它是如此驚嚇到觀眾），其實不就只是這種自然愛戀的視覺化形式嗎？無論如何，以下觀點最終還是完全說服了筆者：土方巽從來就沒在他自己的承諾中做出任何讓步，而這個承諾就是要深刻檢測介於生存與性慾間的關係，這種關係的本質是從生命黑暗的裂縫中噴發出來的東西。

　　筆者已描述太多關於土方巽與「暗黑舞踏」的事情。坊間有許多關於舞踏變遷趨勢的專文，例如舞踏早期引用的一些歐陸文學名家，像是惹內（Genet）、洛特雷阿蒙（Comte de Lautreamont）、以及薩德侯爵（Marquis de Sade）等的介紹；或是1972年的作品《東北歌舞伎》（Tohoku　Kabuki），這是一齣後來被標示為「回歸日本」的演出（恢復對於本土日本劇場形式的興趣）。這些專文在「暗黑舞踏」的發展上扮演重要的佐證角色。然而，儘管這些文章提出極具價值的觀點，卻沒有任何一篇曾處理過土方巽創造力的來源，或是「暗黑舞踏」本身的結構針對此來源所做出的回應。事實上，切中要點的文章仍尚未出現。舉例來說，某篇文章可能會批判性地宣稱「暗黑舞踏」在舞踏運動中是作為前衛代表，同時會去分析導致它產生的各種歷史背景。這種樣子的文章描繪出一幅「全部」的景觀，以便呈現「暗黑舞踏」屹立在舞蹈世界的頂端。此外，某些文章可能會關於在本世紀舞蹈的世界史裡，「暗黑舞踏」如何以一種特殊的保護方式來捍衛自己（一種有見識且出色的手法）。過去，某些人或許能權威地說明這些問題，但在今天…。

　　那麼，回到先前提及的一般想法。作品《禁色》與《邁向風景》間所產生的東西，筆者想知道它們究竟是從何處而來？土方巽的自傳作品《病舞姬》（Yameru Mai Hime）最近正好出版（1983年三月份），此書中，故事的舞台背景設定在土方的青年階段。他描述家中北面與後院金黃色的陽光；不間斷的強烈蟬鳴聲像紋身般地銘記在自己胸膛上；太陽落下前，光線逐一變嬗的各種過程；當他望向太陽時，他姐姐的形象如何在日落前的瞬間如影子般出現；黃昏美景襲捲了他；那個少年如何從傾聽風來去的方向，而意識到（許久前）自己身體內在的生命力。

　　土方無法避免地讓這些他所鍾愛的人長駐於自己的身體裡，像是他的父母親及姐姐，他甚至是個會因為自然劇烈變化而持續感到歡欣鼓舞，卻不知當時秋田縣農村經濟大恐慌的男孩。話雖如此，他不是比今天的我們更能正確地嗅出，站在自然光底下

的農民所投射出來陰影，不正是生存中的黑暗嗎[譯註]？土方之所以理解這個道理，是因為他一直將姐姐離家遠去的悲慘記憶長留在自己心裡[2]。

　　在六〇年代中葉前後，當土方巽首度提倡「暗黑舞踏」時，他開始了蓄髮行為，這或許是為了幫助他身體裡的姐姐能存活下來。在七〇年代，一個受苦苟活的老娼妓角色，是成為土方舞踏裡的象徵。他從來就沒有採取過任何會偏離「暗黑舞踏」的錯誤步驟：藉由持續與他姐姐及自己青少年時期進行對話，土方的作品已達到一種精緻溫和、沈著冷靜、以及甚至高尚富豐的程度。

　　1968年十月份，土方在「日本青年會館」進行了一場獨舞表演。那齣作品的原始名稱為《土方巽與日本人》（Hijikata Tatsumi to Nihonjin），它卻成為後來盛名遠播的《肉體的叛亂》（Nikutai no Hanran）。若我們思考土方在這齣作品之後的生涯，有人或許會說這是一個轉捩點；或者說這應該理解為是種「回歸日本」的標誌（Nihon kaiki）；你也許會因為它的標題而有所期待，並會解釋說人類恰好是在身體叛亂之際而變得狂亂。筆者覺得上述的說法不全然是有錯誤。然而到了今天對筆者而言，我們這些局外人以自鳴得意的心態宣稱這齣舞蹈是作為一個轉捩點，或作品是狂喜中帶著熱情，這種心態實際上應該要被大加責難。筆者之所以會如此表示，因為我仍無法忘記那時的困惑心情，身為觀眾的我是陷入其中並感覺正受到蔑視（筆者實在不曉得舞台上還有那個舞者能像土方一樣地傲慢自大），同時卻感到不得不強迫自己去觀看土方的每個身體動作。

譯註　關於本段所描述的日本農村自然景觀，後來具體以照片集的形式呈現出來，它是由日本攝影師細江英公（Hosoe Eikoh）所拍攝的《鎌鼬》（Kamaitachi）。

2　　原作者在此處指的似乎是，即使農民與自然美景相鄰而居，他們同時也得跟它的嚴酷情況共處。日本農村生活殘酷經濟現實的結果之一，就是將女兒賣到窯子的這種慣例行為。最後一句話所暗示的是，土方巽的姐姐似乎也是這種資助家庭傳統方式下的受害者。

　　正是因為這種矛盾的感受，筆者會一再重返土方巽及其藝術作品。說來奇怪，筆者現在終於理解為何土方會拒絕所有的事物，例如觀眾、舞者、主流舞蹈、以及西方反傳統作家，並試圖在舞台上讓自己消失於陰影的空間裡。這是因為土方決定要讓「環境」與「場所」之間沒有任何關係存在，前者是他的身體（就是男孩與姐姐居住在內的那個身體）必須持續生活下來的地方，後者則是文化、藝術、以及舞蹈為世人觀賞的地點。因此，所謂的土方巽舞踏其實就是有姐姐寄住的那個「身體」，在移動中所呈現出來的景觀。所以無法理解到這點的舞者是一個接著一個離去。那具身體拋下所有的事物，並促使土方猛然衝進作品《肉體的叛亂》的絕望狂暴裡。

　　到了1970年，在土方指導下創立了一個由不知名舞者所組成的舞團，其中包括芦川羊子[3]。他們把團名「燔犧大踏鑑」（Hangi Daito-kan）寫在一塊板子上，以標示這個舞團的組合結構，這塊落形上傑出書法的板子是出自三島由紀夫的手筆。「燔犧大踏鑑」將自然的偉大舞蹈當成典範，並且為了別人而燃燒或犧牲自己的身體。總之，這種舞蹈原則所呈現出來的概念是，一方面唯有拋棄肉體並超越痛苦，真實的舞蹈才能被創造出來。另一方面，舞踏是從自我捨棄中「展開」。這種概念是當時土方巽擁有的真誠決心，並也變成後來「暗黑舞踏」的藝術立場。所以，舞踏對身體物質性存在的強調，就是從作品《肉體的叛亂》才開始的。

　　這種身體存在的觀念究竟是如何出現，以及是如何形成的呢？對土方來說，姐姐存在他體內的這種想法是個具體的起點。經由土方對自己身體所提出的質疑，他向我們呈現身體的誕生及其形態。換言之，他回到了秋田縣的景觀裡。隨後，他指派給芦川羊子及其他舞者必須「變形」為動物的艱難任務，例如馬匹或貓咪。土方心裡也許會有一種企圖，它要讓身體復原到它的自然狀態底下，其方式是經由在身體裡注入一種原則，意即任何事物若想獲得自己的主觀意見，那麼它首先就必須要能配合自然的整

[3]　芦川羊子因為跟土方巽合作而聞名。雖然她沒有在美國登台表演過，1983年時，她與田中泯是在歐洲巡迴演出土方巽的編舞作品。

體結構。經由讓舞者變成動物，土方設法讓他們看見丟下自己的身體並離開後，那種情況竟會像是什麼樣子。同時，土方也促使他們拋棄自以為是的輕浮假設，這裡指的是，只要藉由日常生活經驗或主流舞蹈訓練，那麼身體就能變成一種表達工具。

　　土方並不想要一個被理性及情緒所控制，或滿足於它們的衰弱身體，他要的是一個具有能量、溫和、以及富有彈性的軀體。其中，理性的展現及情緒的產生是作為一種肢體行為的「結果」。所以，土方相信所有的舞踏應該要從身體內部創造出來。在筆者一開始就曾提到的作品《禁色》裡，土方早已無意識地將這些概念實現。從這裡，我們便可以自然地推論出，從此以後他就將身體的表達力限定要達到它的界限，並也要能逼真地表演才可以。為了讓身體明確地展現，而不是替它填入虛構的元素，然後去讓所謂的「身體」這個東西任意飛舞，所以土方便引導空間與時間「進入」身體，並經由最少的肢體表達來牽引出一種龐大的效果。在主流舞蹈中，作品與場景是從外部建構起來，其基礎只是一個能在浮面上表達自己的身體；相對地，舞踏試圖要確認的是存活在身體「裡面」的舞蹈及其結構（這個身體的本身被認為是一個小型的宇宙）。如此一來，表演因而重生。土方把身體當成自己創作的前提，他大膽地將作品限定在身體的具體結構上。隨後，他走得更遠了。當時間與空間影響到舞蹈的時候，他也會把嚴格的限制運用到這兩者上頭。一般而言，空間與時間帶給我們的印象是它所具有的明確連續性。因此，從舞蹈的連續流暢動作，或在我們面前不停改變的場景中，我們能享受到一種飄然的自由快感。在觀眾面前運用這種印象的舞蹈，多半具有一種在自由想像力上全速奔馳的傾向。隨之而來的驚奇效果，是把舞蹈拖引到一種日常生活的層次，並將其侷限在一個突如其來的狹窄空間裡。在作品《肉體的叛亂》中，土方巽否定了我們對於持續性的常識概念，也就是那種貫穿時間與空間的切片。知名度較高的西方舞蹈，例如波卡舞或華爾滋都是用扭曲及切碎的形式呈現在我們面前，這是為了要顛覆人們先入為主的觀念。

　　然而，這並非是土方在時間與空間上增加限制的唯一原因。他或許也是試著要回到自己所擁有的優勢上，意即身體乃是許多知覺的集合，而知覺則是一種有限的時

間與空間內感覺經驗的累積。土方把身體變成一種時間與空間的化身,並試著把「真實」的時間與空間注入到身體裡。他的方式粉碎動作並將其轉換為銜接的運動(能夠精確傳達每個瞬間的臨時形態)。隨後,他才把舞蹈交給時間與空間裡那些瞬間變化的累積。

一般而言,人們將舞踏想像成某種含糊與怪誕的東西。但舞踏中影響身體的環境卻是自然的。舞踏試圖使身體回到它本身起源地所具有的那種抽象概念,它可以是草坪上所綻放的不知名花朵、一顆高大的樹木、一隻鳴聲響遍世界的蟋蟀、或者奔馳在原野上的馬匹。所有這些事物的可愛性、溫和性、兇猛性、美麗性,是來自於牠們那種自然而然地將自己融入自然法則的能力。

就像筆者先前提及的觀點,身體本身與寄居其內的姐姐間的那種深厚關聯,唯有在土方巽的舞踏裡才得以存在。體內姐姐的生命就是促使土方跳舞的動機來源,這是他創造「暗黑舞踏」的關鍵。因此,土方必須具體履行他向姐姐許下的承諾,幸運地,在「燔犧大踏鑑」的舞蹈運動裡,我們能確認他在自己舞蹈生涯的早期就已實現那則承諾。

1972 年九月份,玉野黃市(Tamano Koichi)率領舞踏團體「哈爾濱派」(Harupin-ha)演出其作品《長鬚鯨》(Nagasu Kujira),而土方巽與「暗黑舞踏」的劃時代作品《為了四季的二十七個晚上》也舉行了公演。他們在這齣作品中使用的技巧是單純的,然而,這個演出不僅決定性地建立七〇年代「暗黑舞踏」的風格,同時此作品裡也包含了創新的概念,它並將舞踏提昇到國際性舞蹈運動的地位。其中的「蟹形腳」(ganimata)就是非常特殊的身體概念。在這種技巧中,重量懸在雙腳外側部份。當舞者讓雙腿內側往上「浮起」的時候,雙膝將會自動打開,隨後整個身體姿態是完全下沈。其中的重點是,蟹形腳跟芭蕾舞用腳尖站立的技巧形成鮮明的對比,芭蕾舞裡,身體是為了要向上浮升而被創造出來的,它因而變成一種超俗的存在。然而,筆者並不是說「蟹形腳」就能讓身體變得更「真實」,因為讓整個身體框架沈陷,其實就像用

腳趾站立一樣是非現實的技巧。若芭蕾舞中用腳尖站立的形式，能創造出一個浮在舞台上方十五公分處的空間，那麼，蟹形腳姿勢則營造出一個盤旋在舞台下方十五公分處的空間。但再次強調的是，這種技巧並非讓「暗黑舞踏」成為主要國際性舞蹈形式的「唯一」原因。

　　正是土方巽一流的敏感度，使得他能迅速且熟練地將自己所擁有的深層個人經驗全部拉引在一起，它們都牽涉到他的姐姐。這些關於姐姐的經驗構成了一個核心，許多舞踏技巧就是從這裡面開花結果。1968年土方替「暗黑舞踏」立下自己的宣言時，人們就已知道這個本質上關於他姐姐的核心正存在他的身體裡。它在芦川羊子詮釋的雙重角色上達到完全成熟的境界，一個是僵硬站立的老婦人，另一個是體態猶如葉梢上水滴般圓潤的月娘。在一瞬間，老婦人看到自己的過去是隨著命運賦予的方向而漂流，同時，一個永無止境的美夢也長存於月娘的笑容上。分離與期待的感受如大地上的樹木般誕生及呈現，屹立在上面的是純潔的月娘與夜櫻娘，後者身旁伴隨一條有著滑稽臉龐的鯉魚，以及一個懷著幼稚傲氣的惡魔。用這種方式呈現出來的空間裡填滿了時間，更確切地說，該空間已被提升到一種生命哲學與認識論的層次上。這就是「暗黑舞踏」最終如何形成一種今日我們所熟悉的舞蹈形式的關鍵。這種形式是本世紀真正偉大的舞蹈創新之一。

　　結論部份筆者想說的是，為了順從友人Hanaga的期望，筆者起初曾計劃處理舞踏所有相關的議題，最終卻掉進「暗黑舞踏」這個主題裡，這是偏離話題且無法完成原本設定的寫作目標。筆者必須致歉的是我並沒有提及大野一雄這位舞蹈家，像土方巽就極力推崇他的作品《劇藥的舞蹈家》（Gekiyaku no Buyōka）。筆者只希望日後有其他機會再來撰寫這個主題。

附錄（一）
我對北方舞踏派的觀點

江口修

「在不協調的國度，所有現象都置入心靈裡，而心靈就像一個計數器，是為了文化價值
而把這些現象記錄並轉換出來。就像飛航器的黑盒子…」。當筆者首次看見「北方舞踏
派」（Hoppō Butoh-ha；「暗黑舞踏」的支派之一）時，就是受困於這種沒有出口的抑
鬱想法[1]。

　　觀賞表演的當下，手指頭仍相當放鬆，儘管內心充滿了緊張情緒。在一種企圖運
用所有事物形式的身體運動中，存在構成潮汐漲退的微妙節奏。身體姿勢呈現，而空間
停頓，其中所有的不協調巧妙地聚集在一起。最後，出現了一個惡毒魔鬼的圖像，在它
的愛戀中是封印著黑暗…。筆者在舞台上看見的景觀，是文字與事物尚未分離開來的世
界。簡單的說，筆者正凝視著世界的黎明。

　　舞踏打破所有文字上的定義，並把觀眾的情感奪走，以便帶進一個暗黑狀態。看
著它，筆者突然想起保羅‧梵樂希（Paul Valéry）的話：「舞蹈實際上是種行動的系統化
形式，然而這些行動卻不是由某些外在於自身的目標所激發，它『寓於』身體動作的本
身。如此，舞蹈才算達到它的完美性。舞蹈不會『出現』在身體以外的其他地方，即使
舞蹈要追尋某些事物，那個目標也只會是一種境界，一種愉悅。或者，有可能會是狂喜
以及生活的終極境地，意即存在的最頂端。只有這些事物才是舞蹈在尋求的，不會再有
其他的目標了」[2]。

1　本文為江口修所著的同名文章，出自 "Hoppō Butoh-ha Shiken," *Butohki*, no. 2（1980）, p. 9.
2　譯自日文。

　　舞踏就像詩作一樣，它最本質的部份就是要反抗文字用來解釋某些「事物」的這種替代功能。在詩作中這個對象是文字，在舞踏中則是身體，一種封印在「自身」當中的身體動作，這個自我就是舞踏必須要追尋的極點。同時，經由扭曲、擠壓、以及觸碰這個自我，則開啟一個包圍住讀者與觀者的獨特象徵性空間。更不用說，在那個象徵性空間裡，任何以「這又是代了什麼」（this means so-and-so）的形式來呈現的闡釋，都終將變得沒有任何意義。心靈計數器辛苦建立起來的那些價值秩序，在瞬間轉變成無用之物。它反而成為從語言與圖像交織而來的曼荼羅（mandala），當它開始旋轉之際，創造出萬物間的各種溝通聯繫。即使在神聖性的喪失早已為人察覺的那個世界裡，人們如果想要毀壞價值階層的秩序，仍會被視為是種邪惡行為。再一次地，我們可以把舞踏的實踐者跟執行安息日儀式（Sabbath）的僧侶拿來做比較，後者的儀式引導一代又一代的人們進入一個高度糾結的世界，那是一個在我們所處的摩登時代裡早已失落的黑暗世界。在那裡，介於文字與事物間的縫隙消失了；在那裡，存在感就在我們的面前展開。

　　儘管有這些想法，將人類心靈當成計數器的這種惡夢，仍持續纏住筆者的腳步並拒絕散去。文字語言的帝國非常具有威力，它的「本質」在於可發音的這項功能（也就是字詞與事物的分離）。就像法國學者羅蘭・巴特（Roland Barthes）所說的：「語言在實質上就是一種暴力。我們已一代又一代被意義的網絡所困，它的隱喻功能延伸到我們生活的四周。因此，對於人們而言，這個網絡的本身就變成好像是世界的代表」。這種方式馴養了人類。精確來說，意義的網絡就是我們的心靈黑盒子。一旦我們習慣使用它，那麼可能就完全不會意識到它的存在。此外，這種隱喻功能不只是個人的專屬物品。非常明顯地，它廣為流傳。所以，還有任何比這更完美的方式能用來控制人類嗎？

　　在今天，究竟是什麼樣的機制使得這個網絡成為可能呢？答案是，把文字從事物中分離開來。語言是經由一種互動元素間的統合才得以存在，並依賴於把文字從事物中分離，以便能更快速、更自由地展現其功能。隨後，建立在隱喻功能上的意義網絡，會把自己變成一種虛假的自然。所以，我們可以說正是這種意義網絡培養出了人類。

　　悲觀來說，筆者設法獲知人類是否尚未完全失去直接面對真實事物的能力。如果意外碰上了那些真實事物，它們極可能會完全撞碎人類…。然而，筆者或許是「太過」悲觀。儘管不可能摧毀黑盒子，我們不也是看到「北方舞踏派」那種能在意義網絡裡，創造扭曲力量的驚人演出嗎？

　　舞踏舞者的身體回歸到存在的深層，並藉由循環式的身體運動來達到某種高度。筆者終將會受到舞者迷人手勢的指引，而潛泳進充滿強烈生命氣味的大海深處。

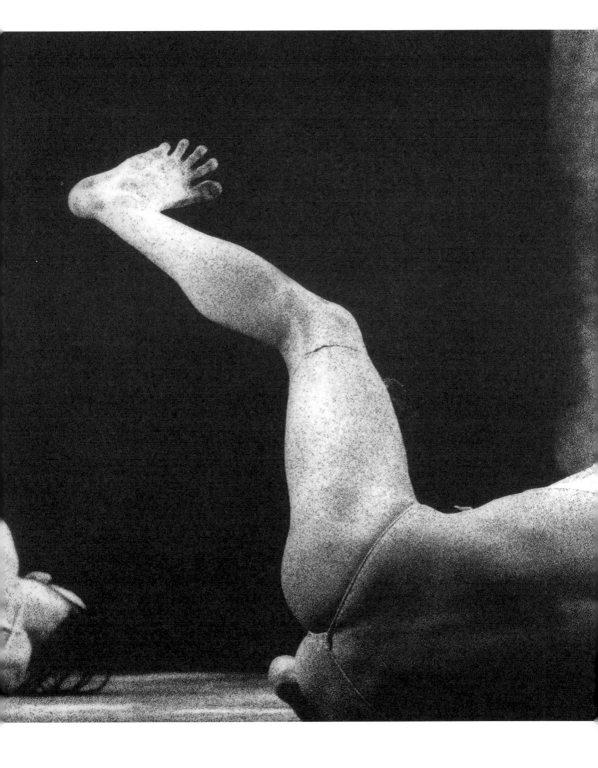

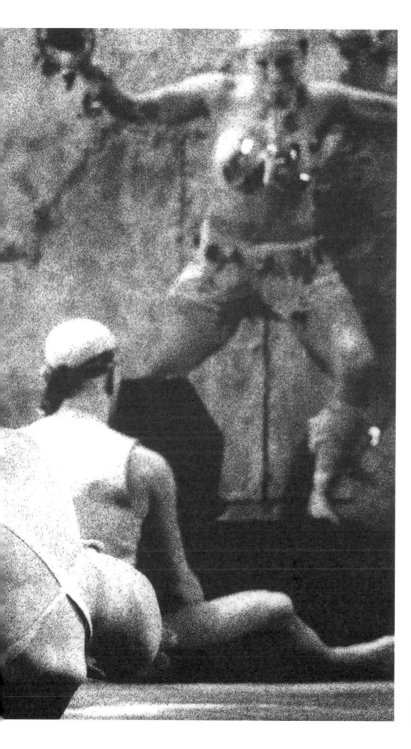

附錄(二)台灣

附錄(二)
舞踏的發展與秦Kanoko在台灣 林于竝

一、台灣第一個舞踏團體的成立

　　2005年一月，台灣第一個舞踏團體「黃蝶南天舞踏團」正式成立，並同時於牯嶺街小劇場發表創團作品《瞬間之王》。創團者是出生於日本北海道的舞踏家秦Kanoko。秦Kanoko於1999年首度來台主持舞踏工作坊，並且於高雄、台中、台北等地發表《酷愛蟲的公主》系列作品。隨後，秦Kanoko決定選擇台灣作為創作的根據地，並且從2001年起，定居台北縣深坑鄉。2002年，秦Kanoko於華山藝文中心發表加入數名台灣舞者的舞踏作品《拼裝淨土》。在這個作品當中，秦Kanoko開始以「尋找台灣的舞踏」作為創作理念，並企圖透過舞踏尋求台灣人的身體性。

　　台灣對於舞踏並不陌生，1986年日本舞踏團體「白虎社」來台演出《雲雀與臥佛》，裸體、全身塗白、面露恍惚表情的舞者，在舞台上呈現出一個狂亂愚痴的阿修羅世界，猶如一場黑暗祭典般的表演的確震撼了當時台灣的觀眾。甚至還發生有觀眾因為受不了如此激烈的表演而闖入舞台，將鈔票塞入舞者丁字褲裡頭的的事件。九○年代起，幾乎所有舞踏代表性的團體，例如「山海塾」（1994年、1996年、2005年；《卵熱》、《寂靜》、《響》）、大野一雄（1994年；《睡蓮》與《死海》）、Eiko & Koma（1996年與2000年；《記憶》、《風》、《雪》、《夜是黑暗的年代》）、大駱駝艦（1997年，《死者之書》）等陸續來台演出。許多知名舞踏家，如芦川明乃（1997年）、秦Kanoko（2000年）、栗太郎（2003年）、芦川羊子（2006年）也應邀到台灣開設舞踏身體工作坊。

　　舞踏原本產生於戰後的日本，在美學上雖然屬於前衛表演藝術，然而，低腰、蟹腳、內縮、匍行、扭曲表情等表現形式，其實反映出某種日本人身體的特殊性。從這點而言，舞踏對於台灣到底是代表什麼樣的意義？舞踏在台灣的可能性為何？這點是本文所要思索的問題。但是，要回答這個問題，我們必須要先追溯舞踏這個藝術範疇的形成過程。

二、舞踏範疇的形成

　　舞踏這個藝術範疇的成立與發展跟土方巽有密切的關係。土方巽於1928年出生於日本秋田市，18歲時開始與增村克子學習現代舞。增村克子師承日本早期現代舞蹈家江口隆哉。而江口隆哉於第二次世界大戰結束前，曾在德國瑪麗魏格曼舞蹈研究所學習舞蹈。因此，土方巽以及其後的「暗黑舞踏派」很自然地被歸屬在「德國表現派舞蹈」的系譜當中。其實，除了德國表現派舞蹈之外，盛行於六〇年代前後的「新達達」運動等日本前衛美術運動的影響，其實是更為直接且更加濃厚。關於舞踏範疇的形成，以土方巽為中心，區分為四個時期：

　　　　第一期　　以1959年的《禁色》為起點，在日本戰後「前衛藝術」運動的框架當中，與「新達達」運動等美術界藝術家共同創作的「超現實主義」的時期。

　　　　第二期　　在1972年的《為了四季的二十七個夜晚》之後，土方巽開始以「東北」或「日本」的風土性作為論述，建構屬於舞踏的身體語彙體系。另外，以土方巽為中心，在師承關係當中建立起眾多舞踏團體，如「大駱駝艦」、「哈爾濱派」、「北方舞踏派」、「山海塾」、以及「白虎社」等，形成葉脈狀的舞踏系譜。是舞踏範疇在日本國內成立的「舞踏範疇確立」的時期。

第三期 自從八〇年代以降，舞踏頻繁地在海外演出，1980年，大
 野一雄受邀於法國南西戲劇節演出，「山海塾」參加亞維
 農戲劇節。1982年慕尼黑戲劇節以日本的舞踏作為主題，
 大野一雄、田中泯、「山海塾」等均應邀演出。同年，「山
 海塾」開始與巴黎市立劇場共同製作，日本的舞踏以巴
 黎為根據地。舞踏開始受到世界的注目，是「日本的『舞
 踏』成為世界的『Butoh』」的時期。

第四期 到了九〇年代，舞踏開始以亞洲為根據地。原本以「東
 方vs.西方」為出發的舞踏，開始在亞洲尋求表現的可能性
 的「亞洲舞踏」的時期。

　　本文接下來將以這四個時期來觀察舞踏範疇成立的過程，分析各個時期舞踏在
美學上的變化，並且企圖將這些舞踏美學變化，還原在其社會與時代的變遷當中加
以解釋。

第一期「惹内」與「超現實主義」時期

　　一般公認舞踏的開始，是1959年五月土方巽在「全日本舞踊協會」的新人舞踊競
賽時所發表的《禁色》這個作品。《禁色》原本是三島由紀夫根據法國異色作家惹内
的故事所寫成的少年同性愛小說。土方巽的舞作《禁色》全長十五分鐘。舞者由土方
巽（飾演男人）與當年21歲的大野慶人（飾演少年）所擔任。舞者裸露上身，而大野慶
人僅身著內褲。關於《禁色》的舞台，三上賀代曾做過如下的紀錄：

> 「以昏暗的光線貫穿全場，所使用的音樂只有藍調的口琴以及少年
> 奔逃的腳步聲、急促的呼吸聲以及性愛的喘息聲。⋯少年從下舞台
> 進場，而男人抱著一隻雞緊緊地跟隨在後。這時男人以一種用腳跟
> 敲擊地板的奇特步行方法行進，之後男人將雞交給了少年，而少年
> 將雞放在大腿中間加以夾殺。⋯男人侵犯了少年，舞台燈暗，在前

舞台，男人與少年在地板上身體交疊滾動，這時錄音帶的音效出現
濃厚的喘息聲，而男人不斷地以法文呼喊著愛你…。」

　　土方巽在《禁色》當中露骨地表現了在當時仍被視為社會禁忌的同性愛與少年愛的
內容，並且當眾把一隻雞活生生地殺死。這樣的作品立即引起社會極大的爭議，土方巽也
因而受到全日本藝術舞踊協會永久除名的處分。而日後的舞踏評論家以及研究者們將「從
舞踊協會永久除名」這件事情本身視為「舞踏紀元」的開始。但是根據三上賀代的文字描
述我們可以發現，在《禁色》的舞台當中，兩位「舞者」的身體動作並不是由「現代」或者
「芭蕾」等舞蹈系統所構築的肢體語彙，而是「奔跑」、「追逐」、「擁抱」、以及「用大腿
夾殺雞隻」等具體的「行為」的表演（performance）。從「反社會的內容」、「反舞蹈」的表
現形式、表演當中所使用的「片段、無意義的語言或聲音」、活雞等「物件」的使用方式、以
及「行為」的身體動作等方面看來，《禁色》與其說是個舞蹈作品，倒不如說是屬於「偶發藝
術（Happening）」的範疇。

　　偶發的藝術家們所慣用的「拼貼」、「並置」、以及「驚嚇」等手法，其目的是為了破
壞社會既有的語言，據此，對於在背後支撐著這個語言意涵的社會制度提出挑戰。而
這種破壞的慾望在作品當中被具體展現在對於「藝術作品」概念的破壞之上。偶發藝
術時常挑釁觀眾、攻擊觀眾，破壞作品與觀眾之間的「美感距離」，以「偶然性」拒絕
觀眾對於藝術作品的「預期」。

　　因此，土方巽選擇在「全日本舞踊協會」的場合當中演出《禁色》，「永久除名」
應當是預期的結果。或者，更精確地說，「從舞踊協會的永久除名」並非是意外事
件，而是土方巽「激進性」的意圖，以及對於「藝術作品」破壞慾望的展現。土方巽
的《禁色》與其說是個「作品」，倒不如說是「面對社會的宣言」。土方巽以惹內的「背
德性」讓《禁色》從原有的「藝術作品」概念溢出，曝露出「現代」或「芭蕾」等存
在原有的舞蹈範疇背後的藝術的「社會機制」，藉此向社會宣稱舊有舞蹈範疇的無效。

自從《禁色》之後，土方巽的舞踏大量地以「背德」或「犯罪」作為主題。像是，由大野一雄所編，號稱「犯罪舞踊」宣言的作品《達維努抄》（1960年）、《聖侯爵》（1960年）、以及土方巽為弟子石井滿隆所編導的舞作《舞踏惹內》（1967年）等，都是直接以「惹內」或者「薩德」為主題，除此之外，《薔薇顏色的舞蹈；獻給澀澤先生的家裡人》、《ANMA；維繫著愛與慾望的劇場故事》等等早期作品，幾乎可說是充滿了反道德、反社會、以及情慾主義的「惹內」傾向。

土方巽在被日本舞踊協會永久除名以後，開始與當時美術界的藝術家共同創作。當時圍繞在土方巽週邊的有像是赤瀨川原平、中西夏之、加納光於、水谷勇夫、池田滿壽夫、橫尾忠則等，再加上日本超現實主義者、「新達達」派運動美術家、以及普普藝術家們。1962年土方巽以「暗黑舞踏派」的名義參與了由赤瀨川原平、中西夏之、風倉匠等人所組織的「東京攪拌機計畫」的表演活動：《敗戰紀念晚餐會》（國立市公民館）。在這個「作品」當中，觀眾買了上面印有「晚餐整理卷」的入場卷進場，本來以為可以大吃一頓，想不到進場之後只能盯著表演者在表演區上面，大口地吃著滿桌的食物。接著是幾位表演者在鋼琴演奏之下連續刷牙三十分鐘，之後，原本在一旁拿著抹布擦拭餐桌的土方巽，突然展開一段爆裂般的「舞蹈」。關於土方巽的這段表演，赤瀨川原平有以下的文字紀錄：

> 「土方巽裸露身體，而且是全裸，全身躺臥在桌子上面。當前面的自來水龍頭嘩啦嘩啦地流出水來時，暗黑舞踏就此開始。土方巽讓水龍頭的水流在自己的身上，有時候像蛇一般，有時候像老虎一般，有時候像泥土一般地扭動著身體，往後方地板下的泥土流去」。

據說表演當中，土方巽還將一塊被火燒紅了的烙鐵押在另一位參與演出的美術家風倉匠的胸膛上，做出非常暴力性的演出。從上面描述的文字我們可以窺探出土方巽的身體，在這種範疇的跨越當中所呈現出的強烈「激進性」。土方巽的「挑釁觀眾」建

立在模糊「日常」（以抹布擦拭餐桌）與「非日常」（扭動著身體）界線的身體慾望上面，並以暴力的行為企圖侵犯在日常生活當中被馴化的身體，而這種身體性則是顯現出偶發藝術的明顯特質。

六〇年代舞踏作品的代表，是發表於1968年十月的《土方巽與日本人；肉體的叛亂》。這個作品在日本青年館演出，它是一個類似大禮堂的非傳統演出場地。在美術家中西夏之所設計的舞台上，擺設了五片可以隨風翻轉的金屬電鍍板，而且不時將舞台的燈光反射到觀眾席，電鍍板前並懸吊著一隻倒掛的雞。在觀眾席上也設置有兔子造型的裝置物。整場演出由橫越觀眾席的遊行隊伍揭開序幕，遊行由一隻嬰兒車裡頭的豬作為前導，隨後，土方巽扮演「阿呆天王」的腳色，身穿白袍站立在由蚊帳以及人力車所搭成的「神轎」被眾人抬進場。土方巽一邊有如統治者般俯瞰觀眾，一邊像公雞般隨機地抽動身體。「愚者＝聖人」的「阿呆天王」土方巽在眾人擁促之下登上舞台，接著土方巽脫下白袍，在全裸身體的下體處，裝著一個金色巨大勃起的陰莖（美術家土井典製作）。土方巽有如蛇般地扭動脊椎以及腰部，讓陰莖有如性愛般前後擺動。隨著腰部運動的加劇，土方巽開始有如靈媒入神般做出抽搐，不自主、重複性的動作。漸漸地，土方巽的身體開始失控般地跳躍，旋轉，最後像是被摘去頭部的蒼蠅一般，將頭埋在地板上不斷地打轉。

隨後，土方巽跳了幾段舞，不外乎這種抽搐，不自主、重複性的動作。在《肉體的叛亂》的最後，土方巽披散著頭髮裸露著身體，僅在腰處裹以白布，雙手攤開十字狀，手腳被綑綁用繩子緩緩牽引越過觀眾席的上空做「升天」狀，這樣的意象很明顯影射耶穌基督的受難。就整體演出的過程與空間的使用而言，《肉體的叛亂》與其說是一種舞蹈表演，倒不如說是一場宗教儀式。

這個時期土方巽的作品可以歸類在「偶發藝術」或者「超現實主義」的範疇底下，因此早期舞踏的身體性事實上也反映了偶發藝術與超現實主義的身體觀。超現實主義儘管發生於對西方理性中心主義思維的顛覆，但是基本上，超現實主義者所追求的，

是超越意識的外在表象，潛藏在心靈深處屬於身體與慾望層面上的、以及人類「根源性的」存在。這種存在正因為是「根源性的」，所以是超越所有文化的特殊性，而為人類所共有並且是具普遍性的。土方巽前期作品當中所展現的身體性是一種對於「藝術作品」概念的破壞。它是對於「語言」的破壞，同時也是對於以芭蕾、現代舞等的表現形式的「型」的破壞。

第二期　日本回歸時期

在《肉體的叛亂》之後，土方巽雖然偶而為弟子們編創舞作，但是有四年的期間未曾親自踏上舞台。一直到1972年十月，土方巽以「燔犧大踏鑑公演」（「燔」字，日文的原意為「犧牲」的意思）為名發表《為了四季的二十七個晚上》五連作。在二十七個晚上連續演出《疱瘡譚》、《慘玉》、《絕緣子》、《麥芽糖的雪崩》、以及《銀花草》五個作品。這個作品同時也是被認為是土方巽確立舞踏身體美學的重要里程碑。

這個作品在製作上與1969年以前最大的不同，首先在於土方巽捨棄與美術家、音樂家等其他領域共同創作的形式，其次是《為了四季的二十七個晚上》展現了極為明顯的「日本色彩」。從慶應義塾大學藝術中心所收集的大量劇照分析，在這五個舞作的舞台上大量出現蚊帳、竹簾、飯鍋、杓子、屏風、矮桌、稻穗等傳統的生活用品，所使用的音樂多為三味線、盲女乞討歌「葛葉歌」、歌舞伎的義太夫講唱、以及令人喚起東北風土記憶的風聲、烏鴉叫聲等音效。在服裝方面舞者全身塗白，頻繁地使用和服、農夫耕作服或者以色澤鮮豔的和式圖樣的布料所組合的掛袍式服裝，藝伎式的髮型以及扇子、頭巾、木屐、雨傘等日本傳統配件。土方巽將舞台、道具、服裝、音樂當中所使用的東西皆限定於「傳統的」、「農村的」、「手工的」物品，而所有「現代的」、「都市的」、「工業的」物品幾乎完全被排除在外。以此企圖構建「前近代日本」的符號體系。《為了四季的二十七個晚上》當中展現了濃烈的「日本意象」以及徹底的「日本回歸」的傾向。

在《疱瘡譚》之中最常被人們所提起的，是其中的第二段舞作，由土方巽所獨舞的「癩病者的哈欠」的段落。在這段獨舞當中最令人印象深刻的是土方巽虛弱、衰危、飄蕩著死亡氣味的身體性。這樣的身體性除了來自土方巽身體的「型」之外，也來自於為了這段表演土方巽十天的斷食所塑造出來嶙瘦的身體。關於這獨舞，舞評家合田成男有如下的描述：

> 「在第二段的部分，（土方巽）以一種極為『衰弱』的身軀，縮著身體進場，除了大腿的地方之外，全身上下幾乎沒有任何一處可以稱得上肌肉的地方。以那樣的身體，想要起身也爬不起來，爬行是唯一可能的動作，土方巽所演的，是這樣的癩瘋病患。與其說是扮演，倒不如說他已經全然化作一個癩瘋病患者。膝蓋和手肘等的關節就不用說了，就連腰和背骨隨時都是無力地攤開著，從這裡可以看出土方巽身體的這種境界是經過長時間的嚴格修練才達到的。加上他令人難以置信的瘦弱身形（聽說在公演前十天開始斷食），形成了一種癩瘋病患的模樣（所以作品名稱為《疱瘡譚》），由於長時間的皮膚病變，手腳無法伸直的體型讓他們的身體總是往前方彎曲，並且形成一種圓形拱背（內縮）的奇特的身體姿態。」

從合田成男的描述可以得知，土方巽以一種衰弱的身體性來詮釋癩瘋病患的身體姿態，這種衰弱的身體性包括土方巽本身經過斷食的身體狀態，以及以無法伸直和不斷「內縮的身體」所創造出來的身體姿態。這同時也是土方巽舞踏當中的一個重要的「型」。這種「內縮的身體」，對於土方巽而言當然也與日本東北的風土性息息相關。他自己曾經說道：

> 「在東北這種冰凍的世界裡，人們總是縮著身體過活。但是我到了東京所看的舞蹈，大家總是追求像鳥一般的往上飛躍。我雖然不否定這種舞蹈，但是我所跳的和他們處於兩個極端。我的舞踏來自想從寒凍當中將身體藏起來的慾望，盡可能地將身體曲折，努力將身體往內縮。這類的舞蹈在世界其他地方恐怕是沒有吧。」

同時，對於《疱瘡譚》的舞台體驗，舞評家鈴木志郎康曾做如下的描述：

> 「在宣佈開演的英語廣播之後，舞台出現了令人想起青森
> 縣下北半島附近荒涼大地景象的氛圍。……每次的演出必
> 定以英語的廣播開始，而且所演的內容必定令人想起農村
> 的一些風景。」

另外，關於《疱瘡譚》當中土方巽的表演，舞評家天澤退二郎在《太陽》雜誌的劇評欄當中有如下的描述：

> 「一開始，在舞台燈光的照射之下，一個身穿說不上是農夫耕作
> 服或者是棉襖，上面卻繡滿經文的服裝的男子進場，一手扶著
> 圓杉木，然後用一隻腳站立著，或著說，危危顫顫地試圖舉起一
> 隻腳站立，以這種姿態做了兩、三段動作之後，傳來烏鴉聒聒的
> 叫聲，以及颼颼的風聲，男子在凝視著斜前方的地面許久之後，
> 不慌不忙地彎曲起右腳膝蓋直到觸及地面為止，然後同樣把左
> 腳膝蓋彎曲成蟹腳狀，以銳角的角度張開的兩個膝蓋保持著彎
> 曲蟹腳的姿態，然後突然往前邁開腳步，於是，滿懷對於天地無
> 情的怨念的舞踏就此開始。」

從鈴木志郎康與天澤退二郎以上這兩段文字的敘述當中我們可以知道，風聲、烏鴉的啼叫聲、農耕服等這些象徵「日本東北」的符號在土方巽的舞台當中不斷地喚起觀眾對於東北風土的記憶。而這種東北風土與記憶同時也制約了土方巽舞踏的身體性。土方巽在舞台當中大量使用「東北意象」，其最大的目的就在於形塑「東北的」以及「日本人的」身體性。而這種「日本人的」身體性，首先是「蟹腳」的身體姿態 [1]。

1　「蟹腳」的原文為「蟹股」，是指下腰屈膝、雙腳半蹲有如螃蟹腳般彎曲的姿態，這是舞踏最為重要的基本身型。

在天澤退二郎的舞評當中紀錄了土方巽的身體動作當中最重要的下腰屈膝、被稱作「蟹腳」的身體姿態。從《為了四季的二十七個晚上》開始，土方巽刻意以「蟹腳」的姿態建構舞踏的身體形式。從劇照以及影像紀錄當中我們可以知道，這種身體姿態不只存在土方巽本人的舞踏裡頭，更橫跨芦川羊子、玉野黃市等所有的舞者的身體當中，成為舞踏最基本的共同身體語彙。

土方巽認為，「蟹腳」這種身體姿態來自於日本人農耕的身體性。他說：「在日本，除了田地以外，什麼都沒有。田的旁邊有田埂，田埂又細又滑，為了在又細又滑的田埂上不要滑倒，於是就漸漸形成了蟹腳這種姿態」。對於土方巽而言，世界各國的舞蹈皆與當地的風土息息相關，稻田是日本典型的風土，而「蟹腳」則是來自日本風土的「日本人的身體性」。對於西方現代舞而言，「蟹腳」是不美、不雅、甚至是猥褻粗鄙的姿勢。他在記者訪談當中回答道：「（前略）日本的蟹形腳的姿態也是如此，完全不需要學得羞恥。因為田埂很滑，所以很自然地就會形成蟹腳的姿態，我們反而要把這樣的狀況變成舞踏的爆發力」。

由《為了四季的二十七個晚上》所揭開序幕的舞踏的第二個時期，有別於六〇年代「純粹行為」、「物質化」、「戲擬」、以及「自動書寫」等，是一種對於「型」的否定的身體。土方巽的創作由「形式的否定」轉變到「否定形式的建立」，也就是說在藝術表現上開始尋求「否定的方法化」。此時「日本」、「東北」這個地理的空間性成為土方巽尋求舞踏「風土性的身體」的方法。在這個過程當中，土方巽藉由「田埂」、「風達磨」、「飯詰」、「痲瘋」等「東北」的言說來構築「日本人的身體」。以此構建出「蟹形腳」、「低重心」與「內縮的身體性」、「非統合與不自主的肌肉運動」、「蜷曲的手足」、「歪斜的表情」等，以及「衰弱體」、「變身」等舞踏的表演美學。土方巽言說中的「東北」總是荒涼、寒冷、殘酷、迷信、非人性、封建、落後的。在舞踏的方法當中，土方巽將「東北」等同於「前近代」。土方巽由「東北」的言說所建立出來的「日本人的身體性」都是屬於醜陋、不堪與愚蠢的「負面的身體」。換句話說，為了對抗逐漸「資本主義化」與「都市化」的日本社會，土方巽的方法是將視線投向前近代的「東北」，這種投向陰暗的意圖對於舞踏美學而言是非常具決定性的。

第三期　從「舞踏」到「Butoh」

　　從1980年起，舞踏開始頻繁地在海外演出。第一個在海外演出的團體是室伏鴻《最後的樂園 — 東方之門》，於1978年在巴黎上演。1980年，大野一雄受邀於法國南西戲劇節演出，「山海塾」參加亞維農戲劇節。1982年慕尼黑戲劇節以日本的舞踏作為主題，大野一雄、田中泯、「山海塾」等均應邀演出。同年，「山海塾」開始與巴黎市立劇場共同製作，日本的舞踏以巴黎為根據地。舞踏開始受到世界的注目，「舞踏」雖然產生於日本，但是其影響卻超越日本的文化國境而到達全世界。世界各地都有類似舞踏的團體出現。號稱源於日本文化特殊性的低腰、蟹腳、內縮、匍行、扭曲表情等的「日本人的身體性」，則成為西方人學習模仿的藝術表現形式「Butoh」。也就是說，舞踏身體的特殊性成為藝術表現身體的普遍性。日本的「舞踏」成為世界的「Butoh」。

　　但是就在同樣的八○年代，正當世界興起一股舞踏熱潮的同時，原本在七○年代盛行於日本國內的舞踏，卻產生「古典化」的現象。原本產生於六○年代安保鬥爭熱潮當中的舞踏，其背後具有一種前衛的否定精神，可是到了八○年代，舞踏卻變成一種「蟹形腳」、「低重心」與「內縮的身體性」、「非統合與不自主的肌肉運動」、「蜷曲的手足」、「歪斜的表情」等等；對於西方而言，這些都是非常容易辨認而且極具東方旨趣的外在形式。於是，日本的「舞踏」成為世界的「Butoh」，對於舞踏而言，這意味著範疇的擴大，同時，也是帶來了舞踏的危機。

　　反觀在日本國內，舞踏也面臨了另一個危機。舞踏的美學是建立在對於「資本主義＝理性中心主義」的否定與對抗之上；但是，這種藝術對抗社會的關係，到了八○年代，當消費主義瀰漫著整個日本社會的時候，「反社會」、「反道德」的否定美學，是否仍然適用？這點考驗著舞踏範疇。1986年土方巽以57歲的壯年之齡與世長辭，這象徵著舞踏紀元的結束。在所謂後現代社會的腳步逐漸逼近的八○年代後期，以否定性作為美學基準的舞踏，如何繼續保有其表現的強度，是各個舞踏家所面臨到最為緊迫的課題。

第四期　亞洲舞踏時期

　　舞踏與亞洲的關係，最早建立在1981年白虎社，在韓國所舉行的第五屆第三世界戲劇節學術會議的公演上。正當所有的舞踏逐漸往歐美世界發展的同時，白虎社是第一個將焦點放在亞洲的團體。1982年，白虎社參加雅加達主辦的印度尼西亞巡迴表演。1983年，參加在馬尼拉所舉行的第三屆亞洲藝術節演出《雲雀與臥佛》。這個作品，於1986年曾來到台灣公演，這是國內第一次接觸到舞踏，引發往後台灣一連串的舞踏熱潮。

　　對於舞踏而言，亞洲意味著什麼？有別於「山海塾」有如希臘雕像般的簡單、沉靜、均衡與神秘，「白虎社」的舞踏充滿著猥瑣與雜沓，喧鬧與潮濕。正當舞踏受到歐美如痴如狂似的歡迎，也因此一再加深了販賣東方主義的疑慮的同時，「白虎社」在亞洲開闢了另外一個戰場。「白虎社」的舞踏美學，以「亞洲」為新的場域，拋開東方與西方的二元對立，其中，企圖要維繫住「否定美學」的能量，因此在九〇年代，亞洲成為舞踏的一個新的可能。

三、秦Kanoko在台灣

　　決定秦Kanoko舞踏活動的關鍵，是參加1998年於菲律賓所舉行的「亞洲的吶喊」，這是由「亞洲民眾文化協會」（1984年成立）所組織的活動，邀集亞洲的演員以及導演參加工作坊，以及作最後的共同演出呈現。就在1998年的菲律賓之旅，秦Kanoko首次遇見生活在 smoky　mountain 的人們，這是指在馬尼拉周邊的巨大垃圾堆積場，生活在這裡的居民，他們撿食著垃圾場裡面少數有利用價值的物資維生，並且過著貧困的生活。在「亞洲的吶喊」的一連串活動當中，秦Kanoko替生活在 smoky mountain 的母親們，主持了一個工作坊。在這當中，秦Kanoko對於以往的舞踏，產生了強烈的質疑；面對著殘酷生活的這些下層階級的民眾，到底舞踏有什麼意義？根據這次的菲律賓經驗，秦Kanoko作了如下的反省：

「當我訪問這個國家時，看到了最為殘酷的生活環境。看到徘徊
在讓眼睛睜不開的汽車廢氣當中，背著嬰孩乞討的母親。看到
在垃圾場中，收集垃圾維生的小孩子們，他們沒有任何的退路；
無所憑藉；卻使盡所有力氣，拼命想要活下去的身影；在那裡，
我看到了我所必須對抗的『另一個舞踏』。我所追求的舞踏，應
當是可以跟在現實的日常生活當中，不斷溢出的『馬路旁邊的舞
踏』相抗衡，具有同等光輝的舞踏」。

　　秦 Kanoko 稱這些亞洲的民眾的生活為「另一個舞踏」。這不單純只是一個比喻而
已，因為那次跟亞洲的相遇，讓秦 Kanoko 對於以往日本的舞踏，提出最根本的疑問。
同時，從亞洲當中，秦 Kanoko 開始尋找「另一個舞踏」的根源。

　　就在舞踏成為「古典化」，也就是成為另一種形式的芭蕾舞的時候，或者，Butoh 成
為西方的東方主義旨趣的時候，秦 Kanoko 讓自己回到舞踏的最原點，也就像是當初
土方巽在「東北」發現舞踏表現的可能一般，秦 Kanoko 在亞洲當中重新挖掘舞踏。這
種投向陰暗的視線，以及在陰暗視線當中尋找「生命」的力量，也許才是「舞踏」這種
藝術表現的手段之中最為重要的泉源吧！

原載《海筆子通信 I —「舞踏」特集》，2006 年 9 月

附錄（二）
專訪「大駱駝艦」藝術總監麿赤兒：
能劇其實比舞踏「政治」
<div align="right">李立亨</div>

相當重視舞踏的「傳統」

由麿赤兒創立於1972年的「大駱駝艦」，可能是日本現存少數最「古典」的舞踏團體之一。這裡所謂「古典」的意思是說：「大駱駝艦」仍然堅持著以「暗黑」的形式去表現他們的作品。日本舞踏在六〇年代興起的時候，全名稱做「暗黑舞踏」。「暗黑」指的是以「醜陋」、「骯髒」、似動物性的角度去表現人性與社會的幽暗面。不過，隨著表演藝術形式的演進變革，新題材、新團體的崛起，不少舞踏作品逐步地由暗黑走向了「乾淨明亮」。兩度來台，曾經演出服裝、化妝、舞台風格皆以白色為主的《卵熟》與《寂靜》的「山海塾」舞團，就是最著名的例子。

從「系譜」的角度來看，「大駱駝艦」也是日本舞踏界最有傳承關係的團體。創立「山海塾」的天兒牛大，原本是「大駱駝艦」的舞踏手之一；1982年才開始自立門戶。「白虎社」這個在1984年時最早被介紹到台灣演出的舞踏團體的藝術總監大須賀勇，早期也是「大駱駝艦」的成員之一。至於麿赤兒本人，則是舞踏創始人土方巽的嫡傳弟子；六〇年代，他曾經隨侍在土方的身邊有三年之久。

麿赤兒成立「大駱駝艦」之後，就注意到要在舞踏中加入戲劇化的演出內容。台灣劇場界私下以錄影帶流傳許久的《雨月》，以天皇和麥克阿瑟簽訂，非全然以動作與氛圍為主，並且經常嘗試要編作大型作品，可能是麿赤兒和舞踏前輩（如土方巽、和曾經來台的大野一雄）之間最大的不同之處。但是，從另外一個角度來看，「大駱駝艦」本身卻又相當地重視舞踏的「傳統」。麿赤兒曾解釋「大駱駝艦」背負著三種動物的精

疤：獅子、駱駝、以及嬰兒。曾經橫越絲路的駱駝，代表著耐力與神秘；嬰兒象徵純真；獅子則是代表他的啟蒙導師：土方巽。

1997年3月中旬，趁著麿赤兒來台勘查場地的機會，筆者特別對他進行專訪。

人站在台上，就是作品本身

李立亨：從錄影帶和照片上看來，您的演出技巧及內容都具有相當的「危險性」，不知道您現在的作品還是如此嗎？

麿赤兒：我並沒有刻意要讓別人認為我的作品很危險，而是作品內容或演出形式一路發展到最後，所呈現出的東西讓人感到危險。

李立亨：「大駱駝艦」可能是目前少數幾個仍舊帶有「秘密結社」意味、注意「同志情誼」的舞踏團體，不知道您對工作夥伴的挑選，有沒有特殊的要求？

麿赤兒：沒有，我對他們沒有特殊的條件限制。我只要求他們要有想來一起幹的精神。人站在台上，就是作品本身。人怎樣，就會呈現出怎樣的作品；當團員們有著相似氣質的時候，觀眾很容易就可以看出這個藝術作品的味道是如何。

舞踏裡的「靈魂」沒有太多限制

李立亨：您會怎麼形容這次要來台灣演出的《死者之書》？

麿赤兒：這個作品主要是在說兩件事情：「未戀」和「悟」。所謂「未戀」的意思是說：還想要，還想擁有。特別是指人死之前還有慾望、還想要帶著未斷的慾望而死去；可是內心其實還想「要」，還有慾望想要實現。死者的「未戀」，需要「悟」才能獲得解脫。

我在日本看過一本書，講的是一個因為政治謀殺而即將死去的人；臨死前看到一個女子，對她產生了慾望，最後死了還帶著那個慾望。我將故事的重心改成因為這個慾望，使得他在死亡與活人的世界之間游移，他還想追求那個未完成的男女關係。

佛教或西藏密宗看待人未完的慾望，所需要的「悟」，其實就是去斬斷。不過，我是一個有很多慾望的人，我想表現出將「慾望」和「斬斷」放到天平上的情形會是如何。有時候，我覺得我有人格分裂症。因為我有慾望、可是也會想斬斷，這兩股力量、兩種心境，其實時常都會打在一起。

李立亨：這種故事，時常出現在日本能劇裡……。

慶赤兒：話雖不錯，但是日本能劇有他自己的表演系統；而我認為那是一套很政治性的表演系統。能劇當中的主人翁原本都是貴族或武士，他死後還迷戀著這個世界；於是就投胎為海邊的漁夫、田裡的農夫。可是，他們其實還是覺得，這些他們附身的人是很卑賤的——他們只是來借個身體，他們自己還是高貴的。能劇裡的靈魂會投胎到人身上，舞踏裡的靈魂就沒這麼多限制。舞踏裡的靈魂可以變成樹、土地，所以也許會讓人覺得有點髒；但是，他們是可以幻化、投胎成任何東西的。

能劇比舞踏「政治」

李立亨：是因為如此，當舞踏被說成是政治性的演出時，其實日本最傳統的表演藝術「能劇」，反而才是最政治化的？

慶赤兒：能劇大師世阿彌是位非常厲害的人，他用巧妙中的技巧，把天皇、武士想強行傳達給觀眾的東西，轉化到劇場裡面去。把最尊貴的人放到最卑微的人士身上說話，寫能劇的人實在可以說是非常狡滑。他們的演出很精采，但是，那種姿勢是上對下。

不過，換個角度來說世阿彌其實在面對武士階級時是有劣等感的。他讓他們投胎到劣等的人士身上，可能也達到了報復的作用吧。演出能劇的人當然是

相當優秀的表演者，觀眾也經由他們的表演，看到了古代貴族們的言行。不過，整個演出內容其實是不知不覺地在談政治，有時候讓人覺得很生氣。

李立亨：磨赤兒先生是傾向右派的人嗎？

磨赤兒：我是美學上的右派主義者。在我曾經發表過的作品《雨月》裡，當麥克阿瑟將軍接受天皇的投降時，他們彼此相互敬禮。我的處理方式是：讓天皇敬禮的幅度比麥克阿瑟低，結果右翼的人看了很生氣。因為他們認為，這代表著天皇此時的態度比較卑下。雖然事實證明，日本戰後對於美國的態度其實是比較順從的，但是，我並不想解釋這當中的意含是什麼；觀眾可以從當中找到自己的解釋。

李立亨：「山海塾」在世界各地受到很大的歡迎，他們的演出相當「乾淨」；「大駱駝艦」的演出則是顯得比較「骯髒」。您是否還會繼續推出「骯髒」的作品？

磨赤兒：你真的覺得我的作品很髒嗎？乾淨漂亮與否，其實是要看距離而定；問題的關鍵，其實是在距離上面。距離很近的時候，你會覺得很髒；距離拉遠的時候，你就不會這麼想了。舉例來說，白虎社是在讓觀眾以很近的距離，去看他們要呈現的東西，所以看起來可能會讓人受不了。性愛如果以剪影的方式來表現，看起來可能也會很棒吧。

原載《表演藝術》雜誌 1997 年 5 月號

附錄（二）
專訪舞踏表演家田中泯：「我只是一個媒介而已」 李立亨

田中泯被視為舞踏第二代的代表人物。1994年九月，田中為了配合「古根漢蘇活博物館」所展出的「戰後日本藝術」特展，在紐約蘇活區的街道上，與爵士鋼琴家合作一場不收費的戶外表演。當時正在紐約大學攻讀「表演學研究」的李立亨先生，特別在演出之前，對田中先生進行了一場專訪。

李立亨：據我所知，你的表演一直都帶有許多危險的動作在裡面。幾年前，你曾在紐約「拉瑪瑪劇場」（La MaMa）的表演中，由二樓往地面上跳。不知道田中先生是不是認為舞踏本身就是一種充滿危險的表演？

田中泯：是的，有一部份的舞踏表演是危險的。

李立亨：土方巽曾形容舞踏是一種表演「日本魂」的演出……。

田中泯：對於舞踏，每個人都有不同的定義，也許他曾經說過這樣的話。不過，他指的應該是那個時候的日本。我自己則是非常注意到我是以一個日本人的身份在表演，我並沒有去思考這到底是不是代表著國家。

李立亨：我看過你和你的團員，在你東京一帶所經營的農場做戶外表演的錄影帶，而昨天，我看到你在蘇活這樣一個高科技又充滿流行色彩的地方做戶外表演。這兩種戶外表演對你而言，有什麼樣子的不同？

田中泯：在日本的戶外表演，你所踩到的是泥土、土地，這與此地城市化的地區、有限的空間非常地不一樣。同時，表演者與觀眾之間的關係也不是那麼的親密。不過，能在有樹，有開闊的天空等不同元素參與的地方演出，我還是覺得比在室內演出要來得舒服。

李立亨：日本的表演藝術理論當中，非常推崇「花」(Hana) 這樣的概念，特別是世阿彌時常談到：「在表演者與觀眾的心中開出花朵」這樣的境界。在大野和你的表演當中，我也曾有過這樣的感受。不知道田中先生是不是在表演的同時，也曾有這種感受？

田中泯：「花」可以有許多不同解釋，可以是「開花」或是「花朵」的本身。或者，可以是開花的時間——花朵開在合宜的時間。也許它是以開花來慶祝些什麼，也許花是開來給你驚喜的。當我正在表演時，這種種的特殊時刻，則是時常出現在我的心中。

李立亨：土方巽曾形容舞踏表演者是一種「秘密結社」的團體，和當時十分西化的日本社會是分離而存的。現在舞踏已發展了快三十年，田中先生是不是同意今日的舞踏表演者仍舊是在一種與社會不相往來的情況下，在做著自己想做的事？

田中泯：我的作品和土方是非常不一樣的，土方也許用過「秘密結社」這種字眼去形容過舞踏的表演者；也許這是三島由紀夫的說法。我對於現在的社會也許是有感覺到厭倦，對於那樣的空間是感覺到被限制住了。和社會保持距離，的確是可以使自己的思想變得敏銳一些。我的心靈和現今的社會是分開的，但形體上還是和社會一起的，我時常會意識到我是一個日本人。事實上，我和其他團員的工作方式是很開放的，我不喜歡太過緊密地去限制彼此，我覺得自由是非常必要的。

李立亨：我對於日本前衛劇場的充滿活力，一直都是印象深刻的；特別是這幾年，日本電影並沒有什麼好作品，而劇場的活動卻依舊十分地活躍。你是不是可以告訴我們，你這近三十年的表演生涯是如何維持下來的？是什麼樣的力量在推動著你繼續前進的？

田中泯：這些年來，我一直是很好奇於：能夠使我感到驚訝的東西，若拿出來給別人看，別人會有什麼樣子的反應。我深深地被舞踏所吸引，進而去研究一切身為舞者和編舞家所應知道的事。我並沒有去研究舞蹈，相反地，那是舞蹈、舞蹈的動作、舞蹈背後的東西在牽引著我。換句話說我只是一個媒介而已。只要這些東西還會再出現，我就會繼續跳下去。

李立亨：有許多舞踏表演者聲稱他們是為「死者的靈魂」而跳，是這個力量在驅使他們繼續表演，你以為如何呢？

田中泯：我不知道是不是真的。

李立亨：跳舞的時候，心裡在想什麼？

田中泯：非常多東西同時出現在我心中，像現在我們正在談話，街上的交通、窗外的樹，都出現在我的心裡。我的內心狀況已經有一定的基礎在那裡，但是表演時的種種元素：風、人、街道、都市的喧囂都會一起出現在我的心中，並且是相互影響的。基本上，當我在表演的時候，存在於現場乃至於我腦袋裡的各種元素，都會同時出現在我的心中。而在我的潛意識裡，是會有好幾個層次的想法在交錯著，我像是潛泳於當中的人一樣。

本文原載《表演藝術》雜誌1995年4月號

引用書目

專書

Bachelard, Gaston. *The Poetics of Space*. Boston: Beacon Press, 1969.

Berger, Peter and Thomas Luckmann. *The Social Construction of Reality*. New York:Anchor Books, 1967.

Bethe, Monica and Karen Brazell. "Dance in the Nō Theater." *Cornell East Asia Papers*,29. Ithaca, NY: China-Japan Program, 1982.

Blacker, Carmen. *The Catalpa Bow*. London: George Allen and Unwin, 1986.

Dowsey, Stuart J., ed. *Zengakuren: Japan's Revolutionary Students*. Berkeley, CA: The Ishi Press, 1970.

Freud, Sigmund. "The 'Uncanny.'" In *Studies in Parapsychology*. Trans. by Alix Strachey. Edited by Philip Rieff. New York: Collier Books, 1977.

Haga, Tōru. "The Japanese Point of View." In *Avant-Garde Art in Japan*. New York: Harry N. Abrams, Inc., 1962.

Hanaga, Mitsutoshi, ed. *Butoh: Nikutai no Suriarisutotachi* (Butoh: Surrealists of the Flesh). Tokyo: Gendai Shokan, 1983.

Hane, Mikiso. *Peasants, Rebels, and Outcasts*. New York: Pantheon Books, 1982.

Harpham, Geoffrey Galt. *On the Grotesque: Strategies of Contradiction in Art and Literature*. Princeton, NJ: Princeton University Press, 1982.

Havens, Thomas R. H. *Artist and Patron in Postwar Japan*. Princeton: Princeton University Press, 1982.

Hijikata, Tatsumi. *Yameru Mai Hime (A Dancer's Sickness)*. Tokyo: Hakusuisha, 1983.

Komparu, Kunio. *The Noh Theater: Principles and Perspectives*. Translated by Jane Corddry and Steven Comee. New York, Weatherhill, 1983.

Koschmann, Victor, ed. *Authority and the Individual in Japan*. Tokyo: University of Tokyo Press, 1978.

Koschmann, Victor, Oiwa Keibo and Yamashita Shinji, ed. "International Perspectives on Yanagita Kunio and Folklore Studies." *Cornell East Asia Papers*, 37. Ithaca, NY: China-Japan Program, 1985.

Kuniyoshi, Kazuko. "An Overview of the Contemporary Dance Scene." *Orientation Seminars on Japan*, no.19. Tokyo: Japan Foundation, 1985.

Laban, Rudolf. *Choreutics*. London: MacDonald and Evans, 1966.

Packard, George R. *Protest in Tokyo: The Security Treaty Crisis of 1960*. Princeton: Princeton University Press, 1966.

Seidensticker, Edward. *Low City, High City*. New York: Alfred A. Knopf, 1983.

Tanizaki, Jun'ichirō. *In Praise of Shadows*. Translated by Thomas J. Harper and Edward Seidensticker. New Haven, CT: Leete's Island Books, Inc., 1977.

Wigman, Mary. *The Language of Dance*. Translated by Walter Sorell. Middletown, CT: Wesleyan University Press, 1966.

Yamaguchi, Masao. "Kingship, Theatricality, and Marginal Reality in Japan." In *Text and Context: The Social Anthropology of Tradition*. Edited by Ravindra K. Jain. Philadelphia: Institute for the Study of Human Issues, 1977.

期刊與論文

Barba, Eugenio. "Theater Anthropology." *The Drama Review*, 26 (Summer 1982), pp. 5-33.

Croce, Arlene. "Dancing in the Dark." *New Yorker*, 60 (19 November 1985), p. 171.

David Martin A. "Sankai Juku." *High Performance*, 7, no. 3 (1985), p. 18.

Dunning, Jennifer. "Birth of Butoh Recalled by Founder." *New York Times*, 20 November 1985, p. C27.

------. "Sankai Juku at City Center." *New York Times*, 2 November 1984.

Eguchi, Osamu. "Hoppō Butoh-ha 'Shiken'." (My View of Hoppō Butoh-ha). *Butohki*, no. 2 (1980), p. 9.

Goodman, David. "New Japanese Theater." *The Drama Review*, 15 (Spring 1971), pp. 154-168.

Hirosue, Tamotsu. "The Secret Ritual of the Place of Evil." *Concerned Theatre Japan*, 2, no. 1 (1971), pp. 14-21.

Iwabuchi, Keisuke. "Butoh no Paradaimu." (The Paradigm of Butoh). *Butohki*, no. 3 (1982), unpaginated.

Jameson, Frederic. "Postmodernism, or The Cultural Logic of Capitalism." *New Left Review*, no. 146 (July-August 1984).

Kiselgoff, Anna. "The Dance: Montreal Dance Festival." *New York Times*, 23 September 1985, p.C27.

Koschmann, Victor. "The Debate on Subjectivity in Postwar Japan: Foundations of Modernism as a Political Critique." *Pacific Affairs*, 54, no. 4 (Winter 1981-82), pp. 609-631.

Kuniyoshi, Kazuko. "Butoh Chronology: 1959-1984." *The Drama Review*, 30 (Summer 1986), pp. 127-141.

Myerscough, Marie. "Butoh Special." *Tokyo Journal*, 4 (February 1985), p. 8-9.

Ohno, Kazuo. "Four Pieces." Translated by Maehata Noriko. *Stone Lion Review*, no. 9 (Spring 1982), pp. 45-58.

------. "Selections from the Prose of Kazuo Ohno." Translated by Maehata Noriko. *The Drama Review*, 30 (Summer 1986), pp. 163-169.

------. "Kazuo Ohno Doesn't Commute." Interview with Richard Schechner. *The Drama Review*, 30 (Summer 1986), pp. 156-162.

Oyama, Shigeō. "Amagatsu Ushio: Avant-garde Choreographer." *Japan Quarterly*, 32 (January-March 1985), pp. 69-72.

Pronko, Leonard. "Kabuki Today and Tomorrow." *Comparative Drama*, 7 (Summer 1972), pp. 103-114.

Richie, Donald. "Japan's Avant-garde Theater." *The Japan Foundation Newsletter*, 7 (April-May 1979), pp. 1-4.

Siegel, Marcia. "Flickering Stones." *Village Voice*, 15 October 1985, pp. 101, 103.

Slater, Lizzie. "The Dead Begin to Run: Kazuo Ohno and Butoh Dance." *Dance Theatre Journal*. London (Winter 1986), pp. 6-10.

"A Taste of Japanese Dance in Durham." *New York Times*, Sunday, 4 July 1982, Arts and Leisure section.

Tanaka, Min. "Farmer/Dancer or Dancer/Farmer." Interview with Bonnie Sue Stein. *The Drama Review*, 30 (Summer 1986), pp. 142-151.

------. "from 'I'm an Avant-Garde who Crawls the Earth: Homage to Tatsumi Hijikata'." Translated by Kobata Kazue. *The Drama Review*, 30 (Summer 1986), pp. 153-155.

Tsuno, Kaitarō. "Poor European Theater." Translated by David Goodman. *Concerned Theatre Japan*, 2, no. 3-4 (Spring 1973), pp. 10-25.

------. "The Tradition of Modern Theatre in Japan." Translated by David Goodman. *Canadian Theater Review*, 20 (Fall 1978), pp. 8-19.

------. "The Trinity of Modern Theatre." Translated by David Goodman. *Concerned Theatre Japan*, 1 (Summer 1970), pp. 82-89.

Wilk, David. "Profound Perplexing Sankai Juku." *The Christian Science Monitor*, 8 November 1984.

Yamamoto, Kiyokazu. "Kara's Vision: The World as Public Toilet." *Canadian Theatre Review*, 20 (Fall 1978), pp. 28-33.

未發表文獻資料

Goodman, David. "Satoh Makoto and the Post-Shingeki Movement in Japanese Contemporary Theatre." Ph.D. diss., Cornell University, 1982.

Nakajima, Natsu. Conversation with author, Tokyo, Japan, 5 February 1988.

Ohno, Kazuo. Interview with author, Ithaca, New York, 25 November 1985.

------. Interview with author, Boston, Massachusetts, 1 July 1986. Audio-tape.

------. "The Origins of Ankoku Butoh." Lecture delivered at Cornell University, 25 November 1985. Audio-tape.

Ojima, Ichirō. Interview with author, Otaru, Japan, 10 July 1985.

Yamaguchi, Masao. "Theatrical Space in Japan, A Semiotic Approach." Unpublished manuscript.

Yoshida, Teiko and Miura Masashi, conversation with author, 22 January 1986.